天生港片狂

威哥漫談港產片潮流

威哥（袁永康） 著

非凡出版

推薦序

　　William，我稱呼他威哥，一個我十分尊敬的年輕人，「尊敬」，是因為他比我這個在電影界混了幾十年的所謂電影人，更認識香港的電影。2014年，第一次認識威哥，他是電視台的助理編導，我正在錄影廠拍攝勁歌金曲，他拿着我導演過的電影鐳射影碟，給我簽名；然後，侃侃而談香港的電影，有睇法、有態度，讓我留下很深刻的印象。

　　幾年過去，某天，他說想搞一個講香港電影的網上平台，專訪香港的電影人，可惜當時人微言輕，乏人支持，問我可否作為他的第一個專訪嘉賓，我一口應承，時為 2017 年；今天，你上網搜尋「威哥會館」，他已經擁有近三萬的訂閱者，超過 200 條專訪香港電影人的視頻！就憑這個關係，我就一定要為他人生第一本著作《天生港片狂》寫序，如果他不邀請我，我是會小器的！

　　上文我提及過；自己在香港電影都混了好幾十年，應該沒有甚麼話題、內容未見過，未遇過了吧？但我花了一個晚上追看威哥這本《天生港片狂》，竟然覺得趣味盎然，當中有好些威哥自己的觀點角度，令我眼界大開，好比上了一堂香港電影歷史課。這個序有點肉麻，卻是真心。

鄭丹瑞

超級港片迷，化熱愛為文字，當然要捧場！

一直以為自己鍾愛收藏電影及其相關的一切衍生品，書籍、雜誌、戲票、海報……是種病態，甚至深感憂慮，攬着這些，難道可以過日子？

後來認識了 William 威哥，才發覺 —— 原來我算是個正常人。

William 透過阿旦（鄭丹瑞）約我到他位於九龍灣的工作室做訪談，我驚訝，原來高手真的在民間。他幾乎比我還更瞭解我的作品！原來不單是我，對黃金時代港產片的台前幕後、源流脈絡，如數家珍。

我問他為甚麼這樣痴狂？他說，我就是喜歡香港電影！後來交往深了，關於很多技術問題，例如 VHS、BETAMAX 如何轉成手指，又或者老弱殘舊的影帶怎樣修復，William 都有研究！

我認為，他對港產片的收藏，包括不同版本的，應該比我還多！有會兒一時三刻找不到的老片，問他，一定有！

William 這位超級港片發燒友要出書了，我怎能不捧場？就像看他越洋訪問劉鎮偉的視頻，精采之極，能化成文字，肯定造福大眾，亦為港片文化歷史留下重要一章！

文雋

　　話説 2022 年中秋正日，接受「威哥會館」的訪問，與初相識的主持人威哥細訴香港電影黃金時代的珍貴點滴以及伴着我們成長的電影世界。五個多小時的暢談中，長相像個書獣子的威哥實在是個不折不扣的港產片資料館，他的資料庫中包括演員、導演、投資者、電影公司、製作人員等；有輝煌戰績，有滑鐵盧，有一個片種的興起至衰落的來龍去脈，也有很多滄海遺珠的幕後故事。威哥亦是個港片博物館，他蒐集無數海報、廣告片、鐳射碟、錄影帶、DVD、VCD 等；很想拜訪這個「天生港片狂」的家居，肯定是個片海。威哥更像個戰後重建的老戰友，他可以將一些經典場面和鏡頭解讀得淋漓盡致，讓我重拾當年在光影舞台上拼搏的腳印，真的懷疑他是否一日三餐都是港產片送飯。

　　威哥絕對是熱愛港產片的瀕臨絕種動物，應該受到好好保護，包括他的絕版珍藏，他對香港電影的那團火，那份情懷。

　　威哥你好嘢！

　　P.S.《天生港片狂》的下集應該叫《天生港片痴》。

<div style="text-align: right">胡大為</div>

　　當我遇上威哥這個人的時候，我才發現他比我認識電影更多，好幸運他邀請我做訪問，他給我的感覺是好熱愛電影，是一個非常有禮貌的人，也是這樣他令我回憶很多兒時的電影，多謝威哥！

袁潔瑩

　　每次睇威哥會館同電影人做訪問，都令你再次經歷香港電影風光嘅年代，用威哥一己之力，保留香港最美好的光影。

　　愛港產片的你，會慶幸更感恩有威哥和你同行！！

森美

一説到八九十年代的香港電影，是威哥的快樂回憶。這批電影無論看了多少遍、重播了多少次，威哥仍是有興趣去重看多一次，完全是達到一個癲狂的境界。

自小受父親影響，喜愛上看電影、電視劇，尤其是香港製作的影視作品。小時候在德國成長，當父親將一盒香港電影錄影帶放進錄影機播放的時候，心想為何畫面上的人物可以説那麼多有趣的對白與支體動作呢？香港電影為何可將九十分鐘的內容弄得如此有娛樂性呢？

1988 年從德國回流香港，慶幸可追上香港電影輝煌的午夜場、租錄影帶的黃金歲月。當時戲院外的畫板、大堂劇照、電影海報、放在大堂的電視機放映的預告片，在未看正片前，已令威哥期待究竟一會有甚麼精釆的場面將在大銀幕上出現。直至參加影視會，可將想看的電影錄影帶拿回家觀看，更是每星期的重點節目。每次去影視會看到每一盒錄影帶的封面，就像去了電影圖書館一樣，那種拿着實體錄影帶的興奮，實在與今天在 Netflix 用個遙控器在熒光幕上找電影看，有着天淵之別的感受。

其後開始對電影發生興趣，在報攤等待《電影雙周刊》出版、追蹤報紙上的電影票房表以及研究「香港國際電影節」的香港電影專題刊物，慢慢也見證香港電影由興盛到衰落的滄桑歲月。之後為了整理香港電影的資料，以少量的電腦知識學人建立網頁、寫部落格到今天在 YouTube 、facebook 的「威哥會館」頻道，又這樣過了二十年光景。

今天，非凡出版竟邀請我寫一本關於香港電影的書籍，實在受寵若驚。

很久沒有寫長文的我，要我獨力寫一本書實在是一項挑戰。最初其實是想將「威哥會館」的影人訪問結集成書，但需時較長，所以有待他日整理。結果在倉卒的時間，改成用我的部分港片藏品談談香港過往的電影潮流與一些觀察。本書分為兩部分，第一部分是「電影上半場」，回顧四種香港電影潮流的進化，包括功夫喜劇、殭屍喜劇、賭博鬥智片及無厘頭喜劇，從中可看看香港電影人如何在同一個類型創作出不同的延續或變奏。第二部分則是「下集未結局」，從改編受歡迎的漫畫與電視節目、青春偶像片到香港的怪雞奇幻片出發，觀察一下香港電影在題材方面的創作靈感與來源。

　　作為第一次的牛刀小試，實在有很多不足，但希望讀者會有我們童年看香港電影的心情，大家一起回顧一下港產片陪伴我們的日子。

　　而「威哥會館」的多年製作過程，多謝一班幕後功臣如我弟弟 Thomas、阿和、Candy、Arthur、阿郝、K Ho、Ernest、我堂妹羚羚等幫助前期的拍攝，以及修改字幕的家兄、Maggie，也感激香港影友 Sam Ng、曾肇弘、馮慶強、Frieda、Parker Fung、台灣影友空條太郎、日本影友 Mora San、島田 San、「大館」的 Christy、「回憶講粵台」校哥、「香港民間經典回憶資料庫」Michael、文哥等不能盡錄的好友長期交流，才可有較完整的港片地圖及意見出現。

　　「威哥會館」在這八年的日子，也真的感激得到大家的支持與鼓勵，以及接近四十位嘉賓的幫忙，令「威哥會館」由無名小卒變成略有名聲的小品牌，希望繼續有改善，請大家繼續支持！

威哥

目錄

猛片上半場——經典「港味」戲種

下集未結局——港產片觀察學

猛片上半場

 —— 經典「港味」戲種

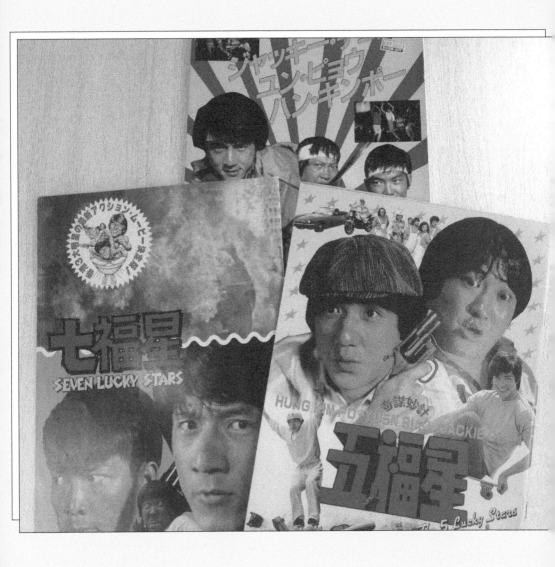

有功夫無懦夫

由功夫片、功夫喜劇
演到動作喜劇

香港動作電影譽滿國際，說到李小龍，就算遠至非洲、墨西哥、西班牙也知道 Bruce Lee（李小龍英文名）的厲害，更令 Kung Fu 這詞彙被收錄進了英文字典中。不論真實或憑空自創的虎鶴雙形、李小龍的雙截棍、成龍的龍拳和醉拳、葉問的詠春、黃飛鴻的佛山無影腳等等，各門各派的功夫也曾被搬上大銀幕。

筆者小時候第一套接觸的動作電影，不是成龍、洪金寶，卻是袁和平導演的《南北醉拳》錄影帶！當年住在德國，父親不知在哪裏找來了這盒錄影帶，我差不多重看了幾十次，常常學耍片中的雞拳、鴨拳、黃正利的醉螳螂、任世官的病拳，而且每次重看該片也心情興奮。

出色的動作喜劇絕對是香港影迷集體回憶，亦深深影響了不少外國影迷。香港動作片的派別也多不勝數，最著名的除了李小龍，還有劉家良的劉家班、成龍的成家班、洪金寶的洪家班、袁和平的袁家班，以及程小東、郭追、董瑋等人。時至今天，英國、美國的影碟商仍然充滿誠意且樂此不疲地推出這些動作片的藍光影碟，可見香港動作電影對全世界也有一定的吸引力。

創健力士紀錄的黃飛鴻片集

「黃師傅有得醫，
你亦有得醫。」

關德興 @《勇者無懼》

英國有占士邦、日本有寅次郎，我們香港勝在有黃師傅！黃飛鴻電影你就算未看過，也必定聽過它的主題音樂《將軍令》，香港電影史上推出了最多續集與重拍版本的就是「黃飛鴻系列」電影，更創下健力士世界紀錄。自 1949 年第一部《黃飛鴻正傳之鞭風滅燭》打開序幕，關德興飾演黃飛鴻師傅長達三十多年，直至李連杰在九十年代演黃飛鴻演到出類拔萃，大家才將關德興的黃飛鴻形象轉移到能凌空踢出佛山無影腳的李連杰身上。

黃飛鴻電影由五十至七十年代初一律由關德興師傅擔演主角，可謂深入民心，動作指導大多數由關德興本人，以及石堅、袁小田與劉湛負責。而石堅多年來亦兼演片中的黃師傅對頭人「奸人堅」。而當時黃飛鴻電影的導演則多是胡鵬。黃師傅徒弟也則為兩代，第一代是由 1949 年至 1961 年的梁寬（曹達華飾）、林世榮（劉湛飾）、凌雲楷（鄭惠森、高超分飾）與牙擦蘇（西瓜刨飾）等。值得一提的是，其中一集由王天林、凌雲導演的《黃飛鴻義救海幢寺》上下集（1953），曾經少有地找來白玉堂飾演黃飛鴻。

之後關德興師傅從美國回港，在 1967 年起重新開拍黃飛鴻系列，由王風擔任導演，第一部是《黃飛鴻虎爪會群英》，這時也出現了第二代徒弟，在 1967 年至 1969 年的凌雲楷（曾江飾）、梁二牛（張英才飾）與牙擦蘇（仍是西瓜刨飾），有時會出現女

星柳青反串飾演鬼腳七。此時期的影片風格上亦與胡鵬導演的黃飛鴻系列完全不同，王風導演較注重電影語言，司徒安的劇本也有新想法，如《黃飛鴻拳王爭霸》（1968）會出現黃飛鴻大戰不同國籍的拳師，包括泰拳、西洋拳、日本武士刀等，奸人堅更將黃家的歷代神主牌一併偷走，用來威脅黃師傅一戰。曾江更在《黃飛鴻醉打八金剛》（1968）中責怪師傅的不是，去到《黃飛鴻虎鶴鬥五狼》（1969）更首次以闊銀幕拍攝，這些改動均是黃飛鴻片集中前所未見。這時期的最後一部黃飛鴻電影，是 1970 年的《黃飛鴻勇破烈火陣》，徒弟們換成了未去邵氏演出《馬永貞》（1972）的陳觀泰，導演亦更換為羅熾。

七十年代的黃飛鴻電影開始有新的衝擊，至少片中的黃飛鴻已不再局限於關德興師傅，像此時第一部重現江湖的《黃飛鴻》（1973），竟變了邵氏國語片，黃師傅改由谷峰飾演。邵氏亦另外開拍了兩部黃飛鴻電影，兩片的導演都是與粵語片時代黃飛鴻片集有關連的人物，一部是由王風導演執導的《黃飛鴻義取丁財炮》（1974），雖然找回石堅叔演死對頭，黃飛鴻的演員卻變了史仲田。

而另一部的導演就是曾在黃飛鴻片集工作的劉湛兒子劉家良。劉家良是將黃飛鴻少年化的先鋒，他導演的《陸阿采與黃飛鴻》（1976）找了劉家輝飾演少年黃飛鴻，電影亦標榜武德與洪拳口訣，在風格上較接近關師傅的黃飛鴻片集。在 1981 年，劉家良再導演《武館》，劉家輝在九曲窄巷挑戰北方拳師王龍威。當然，票房最賣座的，必數成龍飾演少年黃飛鴻的《醉拳》（1978），袁小田飾演的蘇乞兒更成為電影中的經典人物。正牌黃飛鴻關德興師傅也再作馮婦，《黃飛鴻少林拳》（1974）首次遠赴泰國拍攝，兩年後更為 TVB 拍攝十三集的《黃飛鴻》劇集。

不過自 1981 年的《武館》後，黃飛鴻電影便於香港影壇消失近十年。其間劉家良曾計劃再拍黃飛鴻電影，可惜也未能成事。直至九十年代，徐克找來移居美國的李連

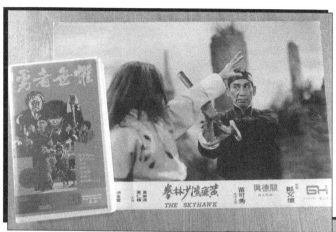

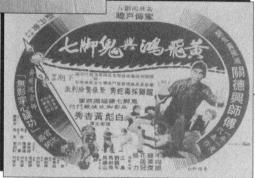

《黃飛鴻少林拳》是第一齣遠赴泰國拍攝外景的黃飛鴻電影，由關德興師傅再次出演黃師傅。而在七十年代末，嘉禾公司曾再找來關德興師傅拍攝袁和平導演的《林世榮》與《勇者無懼》。左圖右方為《黃飛鴻少林拳》的大堂劇照；左方為《勇者無懼》的錄影帶。

在 1980 年，關德興師傅為獨立公司拍了一部《黃飛鴻與鬼腳七》，該片由劉丹青執導，還有白彪與黃杏秀參演。右圖為該電影的報紙廣告。

杰重振《黃飛鴻》電影聲威。1991年的《黃飛鴻》將多年來的黃飛鴻形象重新改造，由民初戴卜帽的年代改成清末晚期，李連杰作為一代宗師，要面對內憂外患的矛盾時刻，徐克還安排了全新角色十三姨（關之琳飾）給黃飛鴻嘗試戀愛的滋味，加上黃霑改編、林子祥主唱充滿氣勢的主題曲《男兒當自強》，這一切與眾不同的新鮮感，為黃飛鴻電影添上全新的體驗，黃飛鴻電影也因此再掀熱潮，徐克繼後再接連導演、監製了五部續集，其中趙文卓在《黃飛鴻之四王者之風》（1993）及《黃飛鴻之五龍城殲霸》（1994）被欽點代替李連杰，繼續與錢嘉樂、周比利等演員拳拳到肉。李連杰到最後一部《黃飛鴻之西域雄獅》（1997）才再度披起黃飛鴻戰衣。

在1992年至1997年，黃飛鴻電影除了徐克正宗的續集，亦出現了無數跟風者，甚至有譚詠麟演的搞笑版黃飛鴻，《少年黃飛鴻之鐵馬騮》（1993）又出現了曾思敏反串的小小黃飛鴻，沒有黃飛鴻出現的《黃飛鴻之鬼腳七》（1993）也要追上潮流。一眾李連杰同門師兄、哎吔師弟也出來湊湊熱鬧演黃飛鴻，李連杰亦因為與徐克鬧翻，而去了永盛公司另拍《黃飛鴻鐵雞鬥蜈蚣》（1993），弄至「一街也是黃飛鴻」。

不過，由1998年至今，就未再有新一代的黃飛鴻出現。彭于晏在《黃飛鴻之英雄有夢》（2014）將黃飛鴻演繹為少年古惑仔，但該片的口碑不太好。未來黃飛鴻電影可否重出江湖，好像也未有定案。

徐克於 1991 年至 1997 年一連導演、監製了六集《黃飛鴻》，將清末民初的內憂外患與黃飛鴻這人物給合，演員也由李連杰轉到後來的趙文卓，甚至找來袁和平導演外傳《少年黃飛鴻之鐵馬騮》。左圖為 1991 年《黃飛鴻》的雜誌宣傳廣告，以及《少年黃飛鴻之鐵馬騮》（下左）和《黃飛鴻之五龍城殲霸》（下右）之電影宣傳劇照。右圖為《黃飛鴻之二男兒當自強》電影日版特刊。

進軍國際的李小龍與偽小龍聯盟

> 「我少讀書，
> 你唔好呃我！」
>
> 李小龍＠《精武門》

　　國際巨星李小龍小小年紀已當上童星，仍是手抱嬰孩已在《金門女》中客串，十歲更成為男主角演出《細路祥》（1950），拍到他 18 歲時遠走他鄉，出外讀番書娶洋妞。李小龍在美國開武館拍電視，演劇集《青蜂俠》（*The Green Hornet*, 1966-1967）的助手加籐反而比主角更出名。嘉禾公司的鄒文懷看到李小龍在《歡樂今宵》的演出，力邀他重返故鄉拍攝《唐山大兄》（1971）。李小龍自《精武門》（1972）上映後成為超級巨星，其猛獸般的叫聲、雙截棍及快捷精準的動作，成為不少青年人的偶像。《猛龍過江》（1972）是李小龍首次自編自導自演的新嘗試，這時他已開始想走輕鬆喜劇的路線。電影中強調他「大鄉里出城」的傻小子性格，因言語不通而不停鬧出笑話。結局他與羅禮士在羅馬鬥獸場一戰固然經典，而他作為導演也想表達使出功夫也是逼於無奈，主角也不像前作般要作出壯烈犧牲，完成任務後可瀟灑地返回香港。

　　當李小龍正在自導自演第二部作品《死亡遊戲》（拍攝中斷，李小龍死後續拍，1978 年上畫）之際，又被叫去跟美國華納兄弟公司合作《龍爭虎鬥》（1973），眼看他勢將成為荷里活國際巨星之際，竟在這時候英年早逝。儘管《龍爭虎鬥》之後在國際影壇大放異彩，令全世界陷入功夫熱潮，他本尊卻已與世長辭。接踵而來的竟然是不同的「小龍」殺入大銀幕，人人拿起雙截棍、穿套唐裝、依嘩鬼叫就可成為「龍字輩」，包括呂小龍、黎小龍（本名何宗道）、梁小龍、巨龍、成龍等在銀幕大打出手，《李小龍傳奇》（1976）、《李小龍與我》（1976）、《唐山二兄》（1976）、《新精武門》（1976）、《精

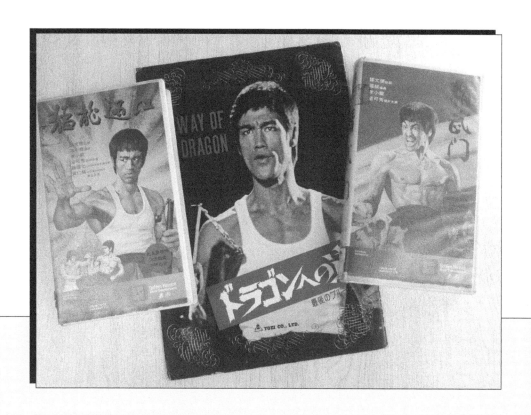

李小龍自《唐山大兄》、《精武門》上映後，成了超級巨星，至於《猛龍過江》則
是李小龍首次自編自導自演，走輕鬆喜劇路線。圖為李小龍電影《精武門》（右）
與《猛龍過江》（左）錄影帶，以及《猛龍過江》日版宣傳特刊（中）。

武門續集》（1977）、《截拳鷹爪功》（1979）等片大拍特拍。當中有很多故事令人啼笑皆非，較正路的有《唐山二兄》延續李小龍《唐山大兄》故事，說呂小龍扮演的鄭潮安因殺人而被判終身監禁，其姪（羅烈飾）來泰國探監，並為叔叔手刃仇人，或像《精武門續集》講述《精武門》陳真的弟弟陳善（何宗道飾）為兄報仇。最離譜的有像《李三腳威震地獄門》（1973）講述李小龍在地獄大戰鍾馗、獨行俠、挑戰占士邦，收大力水手為徒；《神威三猛龍》（1980）更出現三個李小龍同場！但這堆影片也照樣令老外看得眉飛色舞。

劉家良師傅的洪拳正宗

> 「我啲功夫呢唔係愛嚟出氣，
> 係愛嚟和氣㗎嗰。」
>
> 劉家輝 @《少林搭棚大師》

筆者在九十年代初翻閱香港國際電影節的專題書刊，常常見到不少影評人盛讚劉家良師傅的功夫片如何精采，可惜在錄影帶盛行的八九十年代，邵氏沒有為劉家良的功夫電影發行錄影帶，所以一直無緣看到。直至 2003 年開始流行 VCD 與 DVD，邵氏在這個時候才真正有系統地重新發行影碟，讓劉家良在七八十年代的功夫經典重見天日。劉家良師傅的爸爸劉湛，曾在關德興的黃飛鴻系列電影中飾演林世榮。劉湛現實中也真的師承黃飛鴻徒弟林世榮，所以劉家良師傅算得上是真正的洪拳正宗。劉家良其後也逐漸由武師轉為武術指導，他在六十年代更與唐佳師傅在國、粵影壇擔當大部分電影的武術指導。

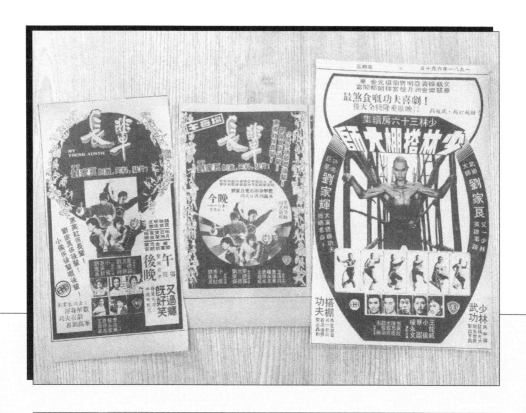

1980 年由劉家良執導的《少林搭棚大師》繼《少林三十六房》再以少林功夫作主題。翌年劉家良更在邵氏武打喜劇電影《長輩》中身兼編導演，也讓時年 22 歲的惠英紅奪得第一屆香港電影金像獎最佳女主角。圖為《長輩》（左一及二）及《少林搭棚大師》（右）報紙廣告。

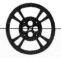

早於六十年代末，劉家良已主力幫助張徹導演的武打片設計動作，直至七十年代中脫離張家班，自立門戶成為導演。他執導的第一部電影《神打》（1975）開創功夫喜劇的先河，以喜劇手法破解神打功夫的秘密。劉家良的電影標榜橋硬馬硬，其執導的功夫片《洪熙官》（1977）、《少林三十六房》（1978）也趨向以較嚴肅角度探討武德或洪拳的由來。直至《爛頭何》（1979）開始才再次滲入一些喜劇元素，片中汪禹決戰苦口苦面的「東江七苦」可謂創意十足。《少林搭棚大師》（1980）劉家輝冒稱三德和尚對付染布坊的惡霸，惠英紅、小侯為配合劉家輝的威也「神功」，齊齊扮作被狂風推倒地上，幽了自己的代表作《少林三十六房》一默。《十八般武藝》（1982）傅聲演的老千毛大少，充當神打高手，除了刀槍不入玩回《神打》的絕招，更大灑狗血、豬腸，把其乾爹張徹的「盤腸大戰」用來惡搞，將誇張的功夫神話當作騙人的笑料。

由《洪熙官》開始，劉家良以李麗麗演的方詠春，提倡兩性擁有同等地位，就算到洞房花燭夜，李麗麗也要陳觀泰演的洪熙官拆解她的二字拑羊馬，才可與她生兒育女。《中華丈夫》（1978）更弄出中日婚姻，武功高強的劉家輝娶得日本妻子（水野結花飾），水野精通日本柔道、劍道、忍術，兩夫妻為了比試中日武術、文化而互不相讓，水野請來日本八大高手對付劉，從而作出中日武術交流。劉家良亦力捧惠英紅為劉班的當家花旦，在《長輩》（1981）、《掌門人》（1983）用惠英紅的年輕長輩身份，構成與劉家良、小侯的道德價值觀及輩份上的矛盾。當時只有 22 歲的惠英紅，演一個背負高輩份的少女，平日要擺出莊重嚴肅的姿態，但一看到街上的新衣服、新事物，又變回少女的天真無邪。

劉家良其後因邵氏減產，在八十年代後期轉投新藝城導演《老虎出更》（1988）、《新最佳拍檔》（1989）等槍戰動作片，無奈這些影片不能發揮其所長，反而他與錢嘉樂在幕前演出的《蠍子戰士》（1992），以及幫助成龍導演的《醉拳 II》（1994），還可以表現一下劉師傅的真功夫。

成龍 —— 從小龍二世到向難度挑戰

元彪：「沙展，你係咪覺得自己好突出？」
成龍：「No, Sir！」
元彪：「咁點解你企咁出呀？」

成龍＆元彪＠《A計劃》

　　香港功夫喜劇的靈感多來自意大利西片《獨行俠》（ *The Man with No Name*, 1964 - 1966）系列與《老虎甩鬚》（ *They Call Me Trinity*, 1970 - 1971）系列，故事內容普遍是説兩個古惑仔為錢「夾計搵食」，結局再對付大反派。1976 年出現香港功夫喜劇電影的雛型《一枝光棍走天涯》，由吳耀漢監製、麥嘉導演，主橋段差不多與《獨行俠決鬥地獄門》（ *The Good, the Bad and the Ugly*, 1966）類似，由劉家榮、喬宏飾演的主角惺惺相惜，再一起對抗黃家達演的大反派，而説到功夫喜劇，當時應以成龍最具影響力。成龍電影由諧趣功夫轉到城市亡命表演，為香港電影工業作出一定貢獻，他的很多危險動作亦深受默片明星巴士達基頓（Buster Keaton）影響。成龍擅長用很多小道具或現場不同的東西來表現其動作，令畫面效果豐富多變。《A計劃》（1983）與《奇蹟》（1989）是筆者最愛的兩部成龍作品，其香港開埠初期的佈景及熱鬧場面也相當特別。

　　成龍在 1976 年獲羅維力捧，延續李小龍戲路拍攝《新精武門》與多部武俠片，卻未有太受觀眾注意。吳思遠、袁和平與羅維商討後，外借成龍出來拍攝功夫喜劇《蛇形刁手》（1978）、《醉拳》（1978），最成功是找來袁和平的爸爸袁小田飾演教成龍功夫的智慧老人。而兩片最令觀眾津津樂道的，應是諧趣的訓練場面。《蛇形刁手》用十多隻雞蛋排在十多條木柱上，成龍將手弄成蛇形的姿態收集雞蛋；《醉拳》則唸口訣創出「醉八仙」，令功夫迷爭相模仿。《醉拳》比《蛇形刁手》聰明的地方是用了家傳戶曉的

黃飛鴻、蘇乞兒為主軸人物，蘇乞兒這種「醉貓師傅」的造型固然可愛煞食，而成龍在兩片中故意將以往的英雄形象變成小丑式小人物，加強誇張的痛苦、搞笑表情，增加了角色的親切感。成龍在《醉拳》上映後立即搖身一變成為紅星，被多間電影公司爭相搶奪。身為成龍經理人的羅維導演，也只可挽留他拍多一部《笑拳怪招》（1979），其後也白白看着成龍加盟嘉禾，踏上大紅大紫的國際巨星之路。成龍在嘉禾的日子得到鄒文懷老闆大力支持，《師弟出馬》（1980）、《龍少爺》（1982）仍是延續《醉拳》的路線，《龍少爺》場面上設計了搶包山、踢毽比賽，可謂落足心機，可惜在同年賀歲檔不幸被《最佳拍檔》打敗，也不能坐以待斃。

《A計劃》是成龍第一部以玩命作招徠的作品，描寫香港開埠水警打海盜的背景來炮製懷舊動作喜劇，更是成龍、洪金寶、元彪成名後第一部戲分平均的大製作。全世界影迷最有印象的一幕，當然是成龍在鐘樓慢鏡頭跌下來，之後更怕大家看得不夠清楚，再用慢鏡頭重覆多一次給大家看，這鏡頭更被日本動畫《蠟筆小新》、《銀魂》惡搞了無數次，可見日本人多喜歡《A計劃》。電影將成龍、洪金寶、元彪三師兄弟的默契表露無遺，動作上的配合固然合拍，三人的喜劇節奏更是毋庸置疑，部分笑料更從戲曲中取經，必然是他們將童年學到的技術轉移過來。

這對「嘉禾三寶」之後齊齊遠征西班牙、東京拍攝《快餐車》（1984）、《福星高照》（1985），令觀眾在視覺上耳目一新。成龍與兩位師兄弟拍了四、五部片，同時間亦獨立拍了《威龍猛探》（1985）與他的畢生代表作《警察故事》（1985）。《警察故事》繼承他的「拼命三郎」本色，結局在尖沙咀永安廣場燈柱跌落地下，應是香港十大經典動作場面之一。此片的喜劇成分亦減去了不少，反而本片的日本版片頭有一場戲是成龍用生日蛋糕戲弄火星。筆者較欣賞成龍的《奇蹟》，雖然電影藍本是來自西片《富貴滿華堂》（Pocketful of Miracles, 1961），成龍卻改編為有成龍風格的豪華動作鉅片。成家班擅用風扇、衣帽架、樓梯、人力車玩出不同的出色動作，梅艷芳、董驃、吳耀漢、午馬等喜劇能手亦盡顯所長，這類溫情動作喜劇也是成龍較少處理。

成龍電影亦繼李小龍後衝出香港，其中《醉拳》、《A計劃》、《警察故事》更令日本影迷為之瘋狂，日本有很多老一輩影迷可一字不漏地唱出《A計劃》與《警察故事》的粵語主題曲（儘管可能不明歌詞文字意思），日本近年有一位搞笑藝人更以成龍的造型、動作成名。圖為成龍主演的《警察故事》（左）及《A計劃》（右）的日本宣傳特刊。

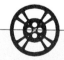

洪金寶——猴子般靈活的大笨象

> 「你班衰仔，淨係識得食，
> 讀書又唔見你咁勤力！」
>
> 洪金寶＠《龍的心》

　　洪金寶是筆者最愛的香港電影人之一，小時候喜歡他，是因為覺得他雖然肥胖可愛，但身手靈活不凡。長大後就很佩服他對電影的鍾愛與拍攝動作娛樂片的才華，無論是導演或監製的作品，均為香港電影立下不少輝煌佳績，亦培養出大量幕前幕後影壇精英，是真正的影壇大哥大。

　　小時候第一部看的洪金寶電影，好像是《肥龍過江》（1978）的錄影帶，它是洪金寶第一部執導的時裝動作喜劇。片中洪金寶飾演一個住在新界的李小龍迷，在農場將自養的豬打到全身瘀黑，在街邊買李小龍招牌的烏蠅眼鏡，又教訓侮辱其偶像的假李小龍。洪金寶將李小龍的表情、叫聲、功夫學得喜感十足。此外最搞鬼是要演員李海生塗黑臉戴大鬈髮扮黑人，在娛樂性方面絕對交足功課。洪金寶的成功主要是他能夠跟不同的演員、導演互相交流，包括黃炳耀、岑建勳、司徒卓漢、曾志偉、午馬、林正英、陳會毅、張堅庭、麥當雄等人，又會不停參演其他導演的作品並從中學習，當自己執導的時候，再拍出更好的效果。

　　1977 年洪金寶第一部導演作品《三德和尚與舂米六》，在功夫喜劇與其他娛樂元素的配合上可能未盡完善，但去到《肥龍過江》、《贊先生與找錢華》（1978）、《雜家小子》（1979）已逐漸進步。《贊先生與找錢華》與《敗家仔》（1981）為了令觀眾明白詠春的原理與打法，向詠春顧問黎應就請教與學習之餘，亦將片中主要角色讓給梁家仁、卡

洪金寶執導兼參演的《敗家仔》，喜劇部分相當出色，不論是演員林正英那種「口硬心軟」的表情對白，或者主角梁贊（元彪飾）叫其手下隨時隨地攻擊他，均處理得生動有趣。洪金寶飾演梁二娣師兄王華寶，將喜劇的元素再加強，同時將長短橋詠春及詠春的理念一同教授予觀眾。圖為《敗家仔》鐳射影碟。

薩伐、元彪、林正英、陳勳奇，也不會因為是自己導演而故意加重自己戲分，故兩片堪稱是將詠春教學與娛樂兼備的功夫經典，《贊先生與找錢華》中梁家仁演的贊先生以詠春理念教授韓國演員卡薩伐（飾找錢華）速度、眼力、發力位、勁度，每招每式也拍得形神俱全。《敗家仔》的劇本亦精采，先以兩個敗家仔（元彪、陳勳奇飾）作切入點，兩人也以為自己的武功是天下無敵，男花旦梁二娣（林正英飾）的出現才令兩人醒悟。

至八十年代，洪金寶又將民初功夫喜劇轉化成當時大熱的靈幻喜劇與時裝福星片，票房上屢創新高之餘，有時又往往包含有他想表達的世界觀在其中。《鬼打鬼》（1980）、《人嚇人》（1982）精妙地將民間傳說化成驚喜交集的娛樂佳品。洪金寶的性格戲裏戲外也一樣，其電影也多描寫出外靠朋友親人，有困難的時候不一定要單獨面對，攜手合作才可逃過大難。像《鬼打鬼》中洪金寶演的張大膽時常自命膽大包天，誰知危機四伏，要靠鍾發演的法師幫忙才能大難不死。《人嚇人》中的處境更冤枉，洪金寶演的主角為幫午馬，不惜借身體給對方上身，卻被累至靈魂返不到肉身，結果要靠未婚妻打鬼救夫。去到 1983 年至 1986 年的「五福星」電影系列，更是要出動五人之力才可將任務完成，就算揶揄歧視五人的小巴司機，也是一起出口術令司機免費接送。

《奇謀妙計五福星》在 1983 年暑期上映，首次找來成龍、元彪兩位師弟助陣。吳耀漢、岑建勳、馮淬帆、秦祥林、洪金寶這五位福星組合活像觀眾身邊的小人物，每一位均形象鮮明，其中吳耀漢的裸體隱身術，簡直令觀眾止不住笑聲。而首集開始便加入了鍾楚紅這位福星女郎，例必引起福星們的非分之想，不過對比 1985 年《福星高照》與《夏日福星》的胡慧中、關之琳，鍾楚紅在《奇謀妙計五福星》已算倖免於難，至少不用與眾福星縛在一起或濕身透視演出。洪金寶在「福星」系列各集分別邀得日本的健美小姐西協美智子、倉田保昭、澳洲空手道高手李察羅頓等國際人馬加盟，其中《福星高照》亦把拍慣台灣文藝片的胡慧中變成動作女星，與西協美智子大打出手，不

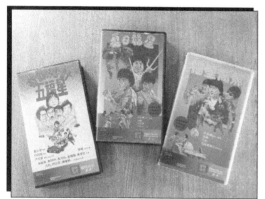
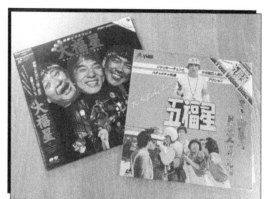

1983 年的《奇謀妙計五福星》票房亦大收二千多萬，其後兩部續集《福星高照》、《夏日福星》更增加成本到日本、泰國取景，接連在 1985 年農曆新年、暑期連環推出，其中《福星高照》更成為香港開埠以來第一部衝破三千萬票房的電影。圖為《福星高照》（日版更名為《大福星》）與《奇謀妙計五福星》（日版更名為《五福星》）日版鐳射影碟，以及「福星」電影系列的港版錄影帶。

過西協最後還是給洪大哥一拳打量。在《夏日福星》結尾，洪金寶先赤手空拳大勝李察羅頓，再以兩支網球拍作武器，對抗倉田保昭的雙叉攻擊，將搞笑動作共冶一爐，同年的《龍的心》，洪金寶更嘗試導演溫情喜劇，並自演弱智哥哥，與成龍患難中見手足之情。洪金寶在 1984 起亦當起很出色的監製，如《神勇雙響炮》（1984）、《省港旗兵》（1984）、《等待黎明》（1984）、《殭屍先生》系列（1985 - 1988）、《皇家師姐》（1985）、《聽不到的說話》（1986）等，為香港電影建立多元化的發展。

　　洪金寶十分懂得運用自己的身體作娛樂觀眾的工具，像《人嚇人》中扮紙人到《提防小手》（1982）效法差利卓別靈用刀叉跳舞、《貓頭鷹與小飛象》（1984）與葉德嫻大跳踢撻舞、《富貴列車》（1986）赤裸上身扮女人跳舞、在《飛龍猛將》（1988）大唱康定情歌，均令觀眾印象深刻。1988 年因為嘉禾將洪金寶監製的《神探父子兵》提早落畫，促使洪離開工作多年的嘉禾，雖然事件發生後他仍有為嘉禾任監製和演出電影，但執導的電影則全由他自己的公司寶祥獨資製作。這個時期的洪金寶沒有嘉禾支持，名氣與影片的規模也大不如前，但也拍出《鬼撬腳》（1988）、《群龍戲鳳》（1989）、《鬼咬鬼》（1990）、《冇面俾》（1995）等出色作品。九十年代中期開始，儘管洪金寶轉為幫助其他導演當動作導演，減少製作動作喜劇，但他對香港電影的貢獻仍是功不可沒。

袁和平創港版哈利波特與霹靂甄子丹

「創新創新！啲觀眾嘅要求愈嚟愈高，
其實邊有咁多新招，你哋話係咪呀？」

袁祥仁 @《笑太極》

人稱「八爺」袁和平，其父袁小田算是香港第一代的武術指導，五六十年代袁小田曾為「黃飛鴻」系列及其他武俠片擔任過武術指導，八爺與弟弟袁祥仁、袁信義亦自小在粵、國影壇中打滾。袁和平的動作電影着重娛樂觀眾為主，動作設計充滿想像力。周星馳的《大內密探零零發》（1996）除了找袁祥仁、袁信義演出，更將袁和平《奇門遁甲》（1982）中袁祥仁飾演的經典茅山婆婆造型及《勇者無懼》（1981）的黑白無常恐怖殺手、手撕雞對比殺人的蒙太奇鏡頭致敬重現，可見八爺的動作設計令星爺也為之動容。

袁和平憑着《蛇形刁手》、《醉拳》為成龍的事業帶來高峰，成龍自立門戶後，袁繼續拍攝延續《醉拳》風氣的《南北醉拳》（1979），設計出任世官演的「病君」，這人面色蒼白、半死不活，卻是「書卜病酒」四派武功的三哥，其功夫更勝蘇乞兒的醉拳。片中他教袁信義「病拳」大戰千醉翁（黃正利飾）的醉螳螂，接豆腐、拔鐵釘的訓練令觀眾耳目一新。時常在成龍電影中演小丑的石天，在片中亦戲謔電視廣告「廣東信託銀行」的廣告歌，更創出用來避債的「託功」，認真詼諧。

袁和平隨後加盟嘉禾擔任導演，亦重新拍攝兩部新派黃飛鴻電影，兩片更邀請關德興師傅再度飾演黃飛鴻。袁小田原本屬意在《林世榮》（1979）再演蘇乞兒，可惜因身體不適，之後找來樊梅生代替。《林世榮》內容圍繞當紅的洪金寶飾演豬肉榮，關德興只在片頭片尾出現，不過他主導的一場筆戰堪稱動作片經典，一邊用毛筆寫出「仁

者無敵」四字，一邊與反派高霸天（李海生飾）對戰。李海生的手下也設計得奇形怪狀，鍾發演的怪貓、林正英演的白面書生與元武演的大聖，尤其鍾發的貓爪可謂形神俱備。洪金寶則發揮其喜劇才華，不避諱地在關師傅面前取笑他斷斷續續的語氣，更效法《半斤八兩》（1976）的雞操錯摸笑話。可惜電影時而風趣時而悲壯，整體不太統一。另一部《勇者無懼》加重了關德興的戲分，由文武火醫療到大戰奪命裁縫的埋伏，每場武打也是精采萬分。男主角這次由洪金寶改為元彪（演膽小怕事的莫羞），此小子暗藏洗衣擒拿功夫卻懵然不知，結果大勝汪洋大盜白額虎（袁信義飾）。印象最深刻的是片中最後出現一對黑白無常外觀的恐怖殺手，其移影換影的功夫更慘殺梁家仁演的梁寬，這對殺手要在十多年後才被周星馳在《大內密探零零發》攻破。

　　袁和平最有創意的一部電影，應是 1982 年上映的《奇門遁甲》，這部電影是嘉禾、邵氏為了對抗新藝城的《難兄難弟》（1982），破天荒在同年暑假讓對方的作品在自家院線聯映。今天重看可當成是香港初代「哈利波特」，片中的法師也懂戲法、茅山、法術，人物以龍虎山門人梁家仁、袁祥仁演的鬥氣冤家為首，他們的對頭是黑暗的蝙蝠法師。結局袁日初去取五雷天師令，更要經過滾油取匙、紙蝶過紙橋、紅色木頭人，還有袁振洋化身紙紮公仔模樣的酒埕童子，認真是五花八門。袁和平在 1983 年再執導《天師撞邪》（1983），不過投資方由嘉禾轉成第一影業機構，袁家班原班人馬繼續助陣，袁祥仁更一人分飾醉道人與婆婆兩角，片初已用骨牌玩出很多奇招，如骨牌送飯、骨牌製的保安警報系統，其中很多土法特技與小道具在當時來講做得相當出色，周星馳《鹿鼎記 II 神龍教》（1992）中對六合童子用的呼拉圈亦有可能是取材自《天師撞邪》袁信義的三環套月絕技。袁家班兄弟其後更繼續開拍《鬼馬天師》（1984）、《陰陽奇兵》（1984）等片，成為一系列「天師」喜劇。

　　這個時期甄子丹亦被袁和平發掘出來。甄子丹的首部電影《笑太極》在 1984 年上映。袁和平將劇本混合《醉拳》的諧趣訓練與《奇門遁甲》的土法特技，其中太極變成《男兒當入樽》打籃球訓練的方法，的確夠創意，而較特別是袁信義與沈殿霞所

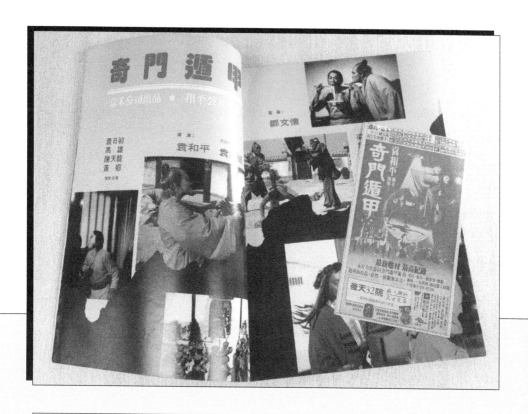

袁和平在《奇門遁甲》中，將茅山術與術數等融入功夫電影中，整部電影活像看一場層出不窮的魔術大賞，他們可將紙條變成上湯雞麵，公仔又可變真人，再以功夫打鬥配上諧趣笑料，大新觀眾耳目。圖為《奇門遁甲》的雜誌彩頁廣告與報紙宣傳廣告。

飾演的角色。肥姐沈殿霞飾演袁祥仁的彈綿花高手妻子，出場兩手拋綿花過橋相當趣緻，又教授甄子丹跳舞壓綿胎及彈綿花功夫，可惜的是到後段這角色又神秘消失，浪費了肥姐。袁信義這次雖然也是片中大反派，不過卻設計了他是個愛護兒子的啞巴，兒子為了父親更與其他小朋友爭執，這種父子間的溫情描寫有點類似十年後袁和平導演《少年黃飛鴻之鐵馬騮》（1993）的黃飛鴻父子。

八十年代霹靂舞盛行，筆者小時候看到《歡樂今宵》有舞者大跳霹靂舞，也會跟隨音樂轉地揮揮手。甄子丹在美國已是霹靂舞能手，在《笑太極》表演過他的超凡舞技。袁和平將甄子丹的第一部時裝動作片給了新藝城，《情逢敵手》（1985）由甄子丹繼續做主角，袁和平實行自導自演，與黃韻詩來一段黃昏戀。電影用時裝喜劇自嘲功夫喜劇末落，說袁和平自演的大眼哥原是學京劇出身，卻時不予我失業收場，唯有在黃韻詩的快餐店幫手。《情逢敵手》雖追上霹靂舞的潮流，不過袁和平拍的時裝喜劇還是不及其功夫喜劇得心應手，之後他也像劉家良一樣轉拍警匪片，可惜成績未算突出。筆者印象中只有《洗黑錢》（1990）是較有驚喜，甄子丹與關之琳這對冤家被扣上手鋯亡命天涯，關之琳常常依嘩鬼叫，與甄子丹產生不錯的喜劇感。

袁和平後期的導演作品還是要回歸古裝的《少年黃飛鴻之鐵馬騮》與《詠春》（1994），劇本與動作的協調才處理得較好。《鐵馬騮》中黃麒英時常斥責兒子飛鴻，但無時無刻也愛護對方，為了一隻燒鵝髀在飯桌上爭持不休，戲中的幾場煮飯、吃飯戲亦帶出溫馨家庭喜劇感覺。袁和平亦幫助其他導演創造過很多動作設計經典，像李連杰主演的《黃飛鴻之二男兒當自強》（1992）、《精武英雄》（1994）、《霍元甲》（2006）、周星馳的《功夫》（2004）以及王家衛的《一代宗師》（2013），加上衝出國際為《廿二世紀殺人網絡》三部曲（*The Matrix Trilogy*, 1999 - 2003）、《臥虎藏龍》（2000）、兩集《標殺令》（*Kill Bill Volume One & Two*, 2003 - 2004）擔任動作指導，袁和平在動作片的超然地位，絕對是連外國人也心服口服。

當李連杰遇上劉鎮偉及王晶式笑料

「死啦！佢話我好呀，
呢鑊杰過李連杰啦！」

張衛健＠《黃飛鴻鐵雞鬥蜈蚣》

　　李連杰在九十年代大紅大紫，由黃飛鴻、令狐沖到方世玉、洪熙官、張三豐、張無忌、陳真，差不多所有英雄豪俠也給他演過。而李連杰一向給觀眾的形象，也是年輕有為又功夫了得，電影中他時常會傻笑、害羞地笑，不過如果說他風趣幽默，又好像談不上。李連杰的成名作《少林寺》（1982），憑可愛、英偉的光頭和尚形象一舉成名，由內地紅到來香港，日本觀眾亦很想接觸這位可愛的功夫小子。可是他拍了幾部「少林」系列電影後，又沉寂了幾年，就算他自導自演拍攝《中華英雄》（1988）或者與周星馳合演《龍在天涯》（1989），觀眾也像忘記了這位少林小子的風采。

　　踏入九十年代，徐克卻將這位昔日的動作英雄重新打造，三集「黃飛鴻」系列（1991-1993）加上一部《笑傲江湖 II 之東方不敗》（1992），令李連杰的事業達到前所未有的巔峰，台灣因為當時未能引進「少林寺」系列，所以「東方不敗」與「黃飛鴻」系列在台灣上映時，大家也以為李連杰是功夫新星；另一方面，韓國也是其中一個國家對李連杰電影相當着迷的。李連杰在「黃飛鴻」系列一直維持着嚴肅低調的武夫形象，不過徐克已經將少許的幽默感放在他演的黃飛鴻身上，最大的原因是他身旁多了十三姨這位紅顏知己，而他徒弟梁寬也是十三姨裙下之臣，所以一向不苟言笑的黃師傅，為了愛情也要增加一些幽默感。像徐克首部《黃飛鴻》（1991）的結局，黃師傅換上了西裝與徒弟們拍全家福，已是一大改變。《黃飛鴻之二男兒當自強》（1992）中，飛鴻哥與十三姨、梁寬在火輪車吃西餐，不小心將牛扒飛到十三姨身上，之後阿寬暈

車浪，黃師傅也背着他們在火車另一邊嘔吐大作，但卻扮作若無其事。而另一場最經典是瞞着十三姨吃狗肉，還要問十三姨喜不喜歡狗，當事件敗露後，阿寬還要加一句師傅很愛狗的，簡直令觀眾笑個不停。

《黃飛鴻之三獅王爭霸》（1993）飛鴻哥與十三姨的感情大躍進之際，竟出現了十三姨的同學杜文奇，令飛鴻哥不改變也不行。飛鴻哥也多次產生醋意，加上想與父親黃麒英商討婚事卻不敢說出來，表現出前兩集少見的小男人心理。李連杰亦在《笑傲江湖 II 之東方不敗》飾演玩世不恭的令狐沖，不過有些觀眾也覺得許冠傑在《笑傲江湖》（1990）中的演繹風格，好像較適合原著令狐沖的性格形象。李連杰還是較匹配演黃飛鴻，才可散發出那種一代宗師的氣派。

李連杰在拍罷《黃飛鴻之三獅王爭霸》後，亦與徐克分道揚鑣。同時間李連杰開設了自己的電影公司「正東」，《方世玉》（1993）是其創業作，這部電影邀來劉鎮偉當編劇，在輕鬆笑料方面已是不用擔心，方世玉被寫成一個佻皮可愛的少年英雄，其母苗翠花的性情則是奔放豪爽。苗翠花更選了蕭芳芳演出，其搞鬼開朗的性格完全將苗翠花率直好玩的性格發揮得淋漓盡致。而演慣了黃飛鴻的李連杰，演方世玉時雖不及芳芳姐的揮灑自如，但也突破了李連杰自「黃飛鴻」系列所建立的一貫形象，片初更用著名的《將軍令》音樂下擺出黃飛鴻的招牌姿勢，並說「巴閉啦，我就係黃……晶！」將自己的代表角色幽了一默。

電影在劉鎮偉、元奎與蕭芳芳的幕前幕後協助下，李連杰也演得合格有餘，與演員胡慧中在人頭椿的一幕比武招親經典場面，元奎、元德的動作設計固然精采絕倫，當李連杰與胡慧中打到興高采烈之際，李連杰看到未來老婆的「真面目」，立即假裝被胡慧中踢一腳，簡直是超級反高潮，令全場笑聲震院。芳芳姐與李連杰的配搭也愈見合拍，兩人合體的無影手令反派鄂爾多（趙文卓飾）毫無招架之力。《方世玉》當年大收三千萬票房，元奎、李連杰也立即宣布在同年暑期推出《方世玉續集》（1993）。

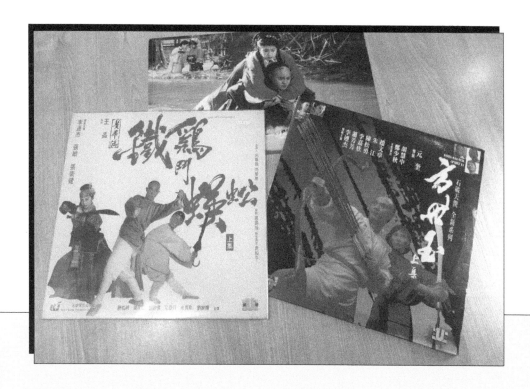

《方世玉》作為李連杰自資開設的電影公司「正東」創業作，在劉鎮偉、元奎與蕭芳芳、趙文卓等幕前幕後協助下，尤其是蕭芳芳演的苗翠花以搞鬼開朗的角色性格，配合李連杰版本方世玉的幽默形象，票房大收三千萬，並於同年推出《方世玉續集》。同一時間李連杰又於自己有份投資的《黃飛鴻之鐵雞鬥蜈蚣》中再演黃師傅，但因導演換成了王晶，整個黃飛鴻世界也變得很王晶，完全顛覆徐克「黃飛鴻」系列電影架構。圖中上方為《方世玉續集》宣傳劇照，左下為《黃飛鴻鐵雞鬥蜈蚣》鐳射影碟，右下為《方世玉》鐳射影碟。

　　1993 年是李連杰最多戲上畫的一年，《方世玉》公映後的一個月，李連杰也再演黃飛鴻，不過是他有份投資的《黃飛鴻鐵雞鬥蜈蚣》，公司與導演則變了永盛與王晶。《鐵雞鬥蜈蚣》因導演變了王晶，整個黃飛鴻世界也變得很王晶，但也不能完全撇除掉徐克所建立的風格，所以一開始王晶就找回在徐克《黃飛鴻》中關之琳的配音員來幫忙，在戲中交代說十三姨因事不能與黃飛鴻同行。這是王晶一向的做法，像《賭俠》（1990）中星仔與三叔也有交代了一些《賭聖》（1990）發生過的前文提要。《鐵雞鬥蜈蚣》完全顛覆徐克「黃飛鴻」系列電影的架構，最離譜的是黃師傅的金漆招牌「寶芝林」醫館被逼搬到妓院「香芝館」的對面，從而牙擦蘇與梁寬立即可大條道理進入煙花之地，令這部電影充滿了大量不文笑料。而王晶也設計了一個笑點給李連杰，就是李連杰與劉家輝這兩代黃飛鴻對打的時候，李連杰隨意叫了一聲「佛山無影腳」，但竟然不是施展無影腳，更說「黃飛鴻唔講得大話架咩？戇居！」

　　其後王晶更與李連杰再一連合作了三部電影，同年聖誕兩人合作《倚天屠龍記之魔教教主》（1993），李連杰飾演金庸名著中的張無忌。王晶亦故技重演，在這類武俠電影竟加入了華山二老這兩個不文角色，時常討論如何強姦女人；洪金寶飾演的張三豐亦時常與徒孫張無忌討論早上如何「一柱擎天」，實在有點兒那個。而《洪熙官》（1994）與《鼠膽龍威》（1995）則是台灣有份投資的兩部動作喜劇，李連杰在這兩部片的角色也較冷酷。

　　《洪熙官》將日本電影《帶子雄狼》（港譯《斬虎屠龍劍》）故事套入洪熙官、洪文定父子的故事中，王晶更找到謝苗這位冷酷又武功了得的童星飾演洪文定。這類看似一本正經的動作片格局，王晶還是可以加入一些喜劇成分在其中，從而增加電影的娛樂性。在兩父子吃飯的時候，父親將他唯一的內褲改短後送給兒子，原因是兒子將父親的內褲洗破，兒子反問父親那麼你不是沒有內褲，父親竟說更涼快！這些是一些七十年代的舊派喜劇套路，放在這些地方顯得有點尷尬。片中李連杰也教謝苗一句真

言「忍無可忍，就毋須再忍」，原意是叫他如果被人欺負，就不用死忍。當謝苗見到李連杰對邱淑貞飾演的紅荳姐姐有意，竟回敬父親「忍無可忍，就毋須再忍」，從而製造喜劇效果。去到《鼠膽龍威》，李連杰飾演一個身份神秘的巨星替身，這次王晶反而不用李連杰去製造笑料，可能因他身旁已有相當搞笑的張學友，所以李連杰也可免疫一次。

李連杰轉到荷里活發展後，王晶近年也改為與甄子丹合作，可見王晶與大明星相處真的有他一套的相處方式，不過甄子丹夥拍王晶的《追龍》（2017）、《肥龍過江》（2020），跟《導火綫》（2007）、《葉問》系列（2008 - 2019）相比之下的成績和孰優孰劣，還是要交由觀眾自行定斷了。

結語

綜觀七八十年代的動作喜劇，洪金寶、成龍、劉家良、袁和平等不同班底的努力，令香港動作電影在國際舞台上，得到高度的評價。這些電影的成就，更影響了荷里活的導演，而全世界的影迷也對這批動作喜劇為之瘋狂。

今天香港的動作電影仍是國際的焦點，錢嘉樂、甄子丹、董瑋、谷垣健治等動作指導亦繼續在業內默默耕耘，雖然出現青黃不接的情況，但也希望香港優秀的動作電影能夠傳承下去。

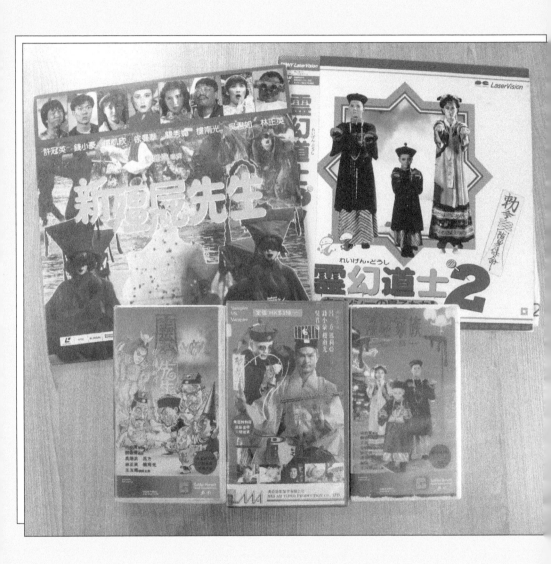

屍家大聯盟

殭屍喜劇電影 ——
緣起、進化與消失

談起香港電影的「殭屍」概念，大家會聯想起甚麼？韓國《屍殺列車》(2016)
噬咬活人的喪屍？荷里活《吸血新世紀》(*Twilight*, 2008 - 2012)的半中古
半現代美型吸血鬼？抑或源自中國湘西一帶的趕屍傳說，那種向前伸直雙手直
立跳動的殭屍？就普遍港產殭屍片的描寫而言，殭屍多以清代大官裝束出現，
因為已死去或埋葬了一段時間，肢體僵硬，只可上下跳躍前進，沒有視力和溝
通能力，但能嗅到活人（或動物）氣息，咬噬吸血；至於主角們則可用一道黃
紙符貼着殭屍，令其靜止下來，但當紙符被撕掉，立時令全亞洲的觀眾笑聲不
絕 —— 這就是八九十年代盛極一時的港產殭屍喜劇電影！

　　筆者認為，1968 年波蘭斯基執導的經典殭屍喜劇《天師捉妖》（*The Fearless Vampire Killers, or Pardon Me, But Your Teeth Are in My Neck*）可視為香港殭屍喜劇的靈感來源，其片名副題「不好意思，你的牙齒在我的頸上」已盡顯黑色幽默。主角設定為擅長捉鬼的科學教授配搭年輕小子的師徒組合，甚至乎「人類被殭屍咬後，會成為另一隻殭屍」、「殭屍怕日光」等遊戲規則，均明顯被轉化成之後香港殭屍喜劇的基本元素。不過，與港產賭博片一樣，雖然殭屍片或多或少脫胎自《天師捉妖》與英國「咸馬」公司的殭屍電影，港產殭屍喜劇卻玩出與別不同的熱鬧氣氛，令觀眾百看不厭。

　　港產殭屍喜劇片的有趣之處，就是那讓人覺得既驚險又歡樂的感覺。筆者記憶中，小時候不太敢看這些靈異電影，每當聽見舅父要看，我總會第一時間飛奔入房躲避。那筆者何時開始染上了「殭屍喜劇」的癮呢？第一次接觸，該是筆者的六叔從影視會租了《殭屍先生》（1985）到我祖母家看。當時有整班親戚陪伴，才鼓起勇氣挑戰，怎知一看就愛上了那種又驚又笑的歡樂氣氛。之後筆者立即到影視會找《鬼打鬼》（1980）、《靈幻先生》（1987）等兄弟作補看。

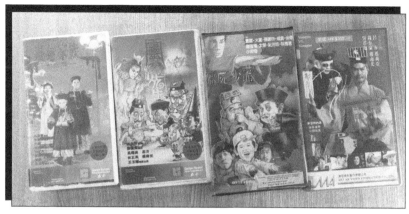

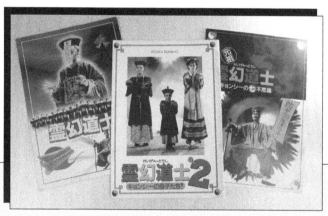

一系列的港式殭屍喜劇電影，像連結成為一個殭屍宗親會般，散落到不同地區掀起熱潮，於 1985 年至 1992 年間風靡亞洲，亦不乏創作人製作同類電影、電視劇、漫畫、電視遊戲來延續這個熱潮，殭屍片的吸引力的確非同小可。上圖分別為《殭屍家族》、《靈幻先生》、《殭屍少爺》及《一眉道人》的影帶；下圖為賣埠至東洋的日本版《殭屍先生》（片名改為《靈幻道士》）第一至三集電影系列特刊。明顯在包裝上，基本必備殭屍造型角色。

發掘香港第一部殭屍喜劇

> 「我哋已經釘過一次啦，
> 無得再釘㗎啦喎！」
>
> 劉克宣＠《無牙殭屍》

2013 年麥浚龍導演的《殭屍》上映時，曾有部分評論者爭議香港殭屍片的由來，認為是「邵氏兄弟」[1] 與英國咸馬電影公司（Hammer Film Productions）合資的《七金屍》（1974），以及劉家良師傅執導的《茅山殭屍拳》（1979）。這兩部片雖然都有殭屍元素，但不屬於後來帶起熱潮的喜劇類型。究竟哪一部是最早出現的香港殭屍喜劇電影呢？

《無牙殭屍》於 1981 年左右拍成，導演為魯俊谷，大家或許不認識他，但應會知道他的妻子——在周星馳《功夫》（2004）中飾演「包租婆」的元秋姐。魯導演是龍虎武師出身，以拍攝功夫片為主，至八十年代後期以「王振仰」之名轉拍那些專攻海外賣埠之用的動作片。魯導演在八十年代初拍了《無牙殭屍》這部疑為本港「殭屍＋喜劇」開山祖的試驗作，但戲中出現的不是中式殭屍，而是以劉克宣飾演的「皿家拉伯爵」為首的一班華裔外國殭屍，加上車保羅飾演的超齡處男，以及中途殺出由陳儀馨飾演立志成為殭屍的「殭屍迷」，作品就是要以這些角色間的矛盾帶出喜劇效果。

《無牙殭屍》未能安排在港上映，可能是因為其內容不怎樣出色，只是一味胡鬧。

[1]　邵氏兄弟（香港）有限公司，由已故影業大亨邵逸夫於 1958 年在香港成立的電影製作公司，1961 年在九龍清水灣啟用的邵氏片場，更是當時全球最大型的私營影城。

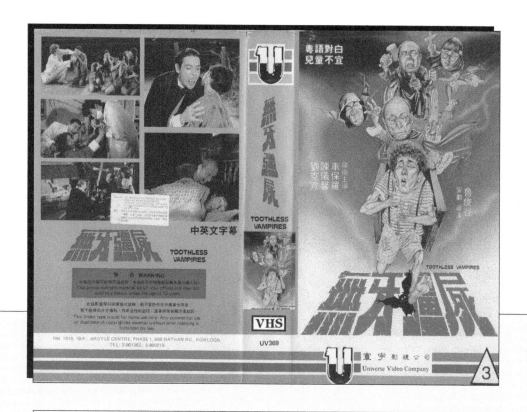

在八十年代初，香港曾出現過一部殭屍喜劇，只是它連上映的機會也沒有，片名為《無牙殭屍》。直到 1987 年錄影帶市場盛行之時，才從倉底被重新出土，以錄影帶形式面世。圖為該片的錄影帶盒平面設計。

比如突然將日本動畫《機靈小和尚》主題曲、西方流行曲 *Sunny* 等改填上一些諧趣歌詞，一時又大跳幾分鐘的牛仔舞，今天大家可當作是一部 Cult 片看待，在八十年代算是難以令觀眾滿足的喜劇，卻可視為殭屍喜劇片種的先聲。

「殭屍片」總指揮 —— 洪金寶大哥

「你試吓爬上去撻落嚟，
睇吓有冇事？」

鍾發 @《鬼打鬼》

歸根究底，真正將「殭屍喜劇」潮流發揚光大的，無可否認應是洪金寶大哥。由他一手策劃的殭屍片熱潮，整個歷程由八十年代初聖誕檔期推出的《鬼打鬼》、《人嚇人》（1982）初試啼聲，到由他監製且大受歡迎的《殭屍先生》（1985 - 1988）系列，直至九十年代再作馮婦的《鬼咬鬼》（1990），以及林正英、劉觀偉拍製的《新殭屍先生》（1992），港產殭屍片熱潮陪伴了大家十二三年之久。

洪金寶在八十年代的靈幻喜劇系列，主要由他創立的寶禾影業製作，再由鄒文懷創辦的嘉禾影業發行。《鬼打鬼》、《人嚇人》是「殭屍片」的萌芽階段，從片名到劇本也處理得一針到血、有聲有色。成功之處在於大開人與鬼、生與死的玩笑，我們從中看到「殭屍片」逐漸成型的過程。這兩部片主軸均是以惡夢作序幕，正片則諷刺人性的黑暗面。

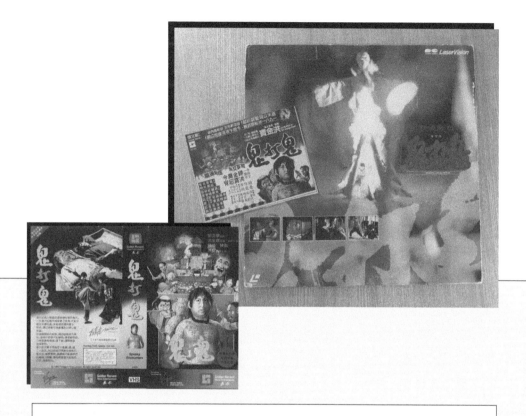

《鬼打鬼》是洪金寶靈幻系列的第一作。從電影當年的報紙廣告設計中，看到洪金寶被鬼怪、茅山師傅、老闆等包圍，事實上，洪飾演的主角張大膽是個悲劇人物，其親朋也是假仁假義，幸好他與一個素未謀面的茅山師傅（鍾發飾）惺惺相識，才能化險為夷。戲中人與鬼的世界可謂危機處處，電影精妙之處是結合了大量民間鬼怪傳說與茅山術，由西方的對鏡批蘋果皮，再到東方的請神上身，簡直是包羅萬有。左圖為《鬼打鬼》的港版錄影帶封套；右圖左方《鬼打鬼》為上畫時的報紙宣傳廣告，右方為《鬼打鬼》日版鐳射影碟。

　　《鬼打鬼》的經典一幕，是洪金寶與午馬打賭能否在馬家祠堂過夜，這幕戲主要描述困在黑暗的祠堂處境中，只有洪金寶與不知何時出現的殭屍對抗，再用交叉剪接，交代茅山師傅陳龍同時間開壇作法來借殭屍殺洪。洪作為導演，完全精確地以棺材聲、殭屍跳躍聲，加上汗水、壁虎、雞蛋等畫面營造緊張氣氛。當中也用了一些雞蛋、鴨蛋的錯摸，將觀眾的緊張情緒拉高。這場戲也首次嘗試運用殭屍的特性設計動作，呈現了不俗的諧趣打鬥，為多年後的《殭屍先生》（1985）作了一次精彩試驗。

殭屍影視界 Icon——「九叔」林正英

> 林正英：「你呀俾心機學呀，
> 我死咗之後衣缽傳授俾你㗎啦！」
> 洪金寶：「呵，咁好快趣啫！」
>
> 洪金寶＆林正英＠《人嚇人》

　　林正英一向是洪金寶大哥的愛將，他們兩人與陳會毅（香港知名動作導演）在年輕時已一起在胡金銓、李小龍、茅瑛的動作片中當龍虎武師。陳會毅在接受「威哥會館」專訪時憶述，李小龍在「嘉禾」時期的五部電影，除了因為他們被公司分派到韓國拍戲而不能在《猛龍過江》（1972）幫忙與演出，李小龍的其餘四部電影他們也有幫忙當副指導。李小龍更下了指令：「以後凡是我拍的戲，陳龍（陳會毅胞兄）、陳會毅、正英都要在場，知道嗎？」可見林正英等人頗受李小龍的器重。隨着李小龍逝世，林正英也轉為幫助洪金寶，而洪金寶當上導演後，當然會為林正英預留一個位置。

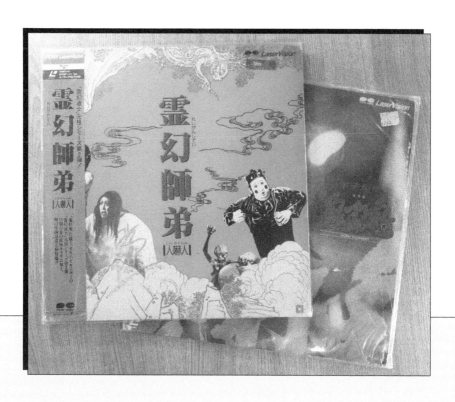

《人嚇人》劇本寫了很多人性的無常，主角馬麟祥（午馬飾）回鄉騙取家產，卻被同黨所殺成為冤魂，要向兒時好友朱宏利（洪金寶飾）借肉身報仇。而飾演朱宏利二叔公的林正英雖是德高望重的長輩，惟年事已高，就算精通茅山道術，也要面對身體不勝負荷的無奈。最後二叔公教導在洪金寶作品中少見的女中豪傑——阿雲（鍾楚紅飾），要她以一己之力打鬼救夫，最後更與鬼差談判成功，令朱重返陽間。圖為《人嚇人》日版鐳射影碟（片名改為《靈幻師弟》）。

　　知人善任的洪金寶，在「嘉禾」的勢力也愈來愈大，除了繼續擔任動作指導、導演、男主角，也開始監製一些影片，同時留意有哪些兄弟可委以重任，就分派一些好角色與其他崗位給他們發揮。林正英最初在洪金寶導演的動作片中，多出演配角，讓觀眾較有印象可能是《林世榮》（1979）中飾演武功高強的反派白面書生，對打時常用一把大紙扇作武器。而洪大哥的第一部靈幻喜劇開山作《鬼打鬼》，林正英被分派的角色反而是一名冤枉洪金寶殺妻的捕快，也未與茅山師傳扯上關係，這個設定令之後的殭屍迷大失所望。

　　在描寫佛山贊先生少年事蹟的電影《敗家仔》（1981）中，林正英飾演的主角恩師、詠春高手梁二娣，屬於戲中的重要角色之一。在編劇黃炳耀與洪大哥的設計下，梁二娣除了功夫了得，更是粵劇界相當著名的男花旦，在人物角色上有很強的衝突。梁二娣這角色也時常要顯露「口硬心軟」的可愛性格，表現突出，自此令林正英成為獨當一面的性格演員。林正英在片中更為藝術犧牲，剃掉眉毛演出；跟之後他演的道士角色愛以「一眉道人」姿態登場，形成相當大的對比。

　　跟《鬼打鬼》隔了一年上映的《人嚇人》，林正英飾演不良於行的資深道士二叔公，亦是他首次穿上道士袍演出。而在洪金寶監製執導的《人嚇鬼》（1984）中，林正英再次扮演精通茅山術的前輩，不過電影的背景變了戲班，他更與師兄弟錢月笙、董瑋合作 ❶，電影中以錢月笙自導自演的潮州鬼大鬧戲班，更效法粵劇《包公夜審郭槐》來審問冤魂。娛樂性雖然也不俗，可惜劇本上反而不及前兩部作品完整。

　　再加上之後的《殭屍家族》（1986）、《靈幻先生》、《一眉道人》（1989）、《驅魔警察》

❶　林正英與錢月笙、董瑋二人均曾師從於京劇伶人粉菊花，故份屬師兄弟。錢不僅《人嚇鬼》中粉墨登場，更是該片的導演；而董則是演員。

（1990）和《鬼打鬼之黃金道士》（1992）等電影，讓人每當說起港產殭屍喜劇時，都一定會想到由林正英飾演的「九叔」以茅山術驅邪治妖，而「九叔」名號就是始於電影《殭屍先生》──一部堪稱真正帶起整個殭屍喜劇熱潮的經典港產片。

《殭屍先生》由台灣紅回香港

> 「人最怕三長兩短，
> 香最忌兩短一長。」
>
> 林正英 @《殭屍先生》

1985 年洪金寶在「嘉禾」導演了《福星高照》、《夏日福星》和《龍的心》三部電影。《福星高照》在賀歲檔期上映，票房大破三千萬，是其事業上又一高峰。而延續《鬼打鬼》和《人嚇人》的戲路，同年他又監製了《時來運轉》與《殭屍先生》。

據《電影雙周刊》第 171 期的資料顯示，《殭屍先生》的拍攝時間頗長，合共花了五個多月，這段時間洪金寶已同步完成了《夏日福星》與《龍的心》，加上《殭屍先生》要到台灣的一些舊街道取景，以及耗資百多萬元搭建了李賽鳳和王小鳳的家，還有林正英的義莊場景，製作上顯然比一般娛樂片多花心思。

錢小豪在「威哥會館」專訪中也提過接拍《殭屍先生》時的往事：「大哥（洪金寶）曾經對我說過，這是他的鬼系列，裏面最有知名度的兩個演員就是林正英和許冠

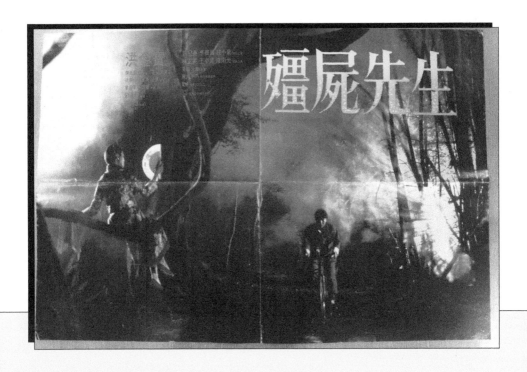

圖為《殭屍先生》其中一款香港電影海報，畫面氣氛相當詭秘，跟另一張由崔成安先生繪畫的漫畫海報風格與眾不同。而從觀眾角度看，《殭屍先生》好像沒甚麼來頭，演員陣容只有許氏三兄弟的許冠英較為觀眾認識，由邵氏借來的演員錢小豪當時也不算票房保證，其他如李賽鳳、林正英是嘉禾合約演員，模特兒出身的王小鳳則只拍過《艷鬼發狂》（1984）、《錯點鴛鴦》（1985）幾部電影。海報上洪金寶監製的名字明顯較大。

英，其他全部是新人。樓南光是新人，李賽鳳、王小鳳也是新人，所以大家都不是很看好。可能大哥不想放棄鬼系列，就轉成另一個「五福星」系列，把所有的重頭戲、大堆頭都放在該系列作品中，但又不想這種靈幻系列『斷尾』，就找了幾個新人來拍，看能不能延續把它下去，開始並沒想到票房會這麼好。」儘管《殭屍先生》演員的叫座力並非很強，不過沒人想到這竟是一部素材豐富的娛樂大作，開創了港產殭屍喜劇電影的盛世！整部戲完全沒給觀眾喘息機會，由編劇黃炳耀、司徒卓漢、黃鷹合力設計的對付殭屍方法和小道具，簡直令觀眾完全投入殭屍世界。而電影中的人物設計及組合，如林正英、許冠英、錢小豪的捉鬼三師徒，樓南光飾演的保安隊長威哥，李賽鳳的富家小姐任婷婷，王小鳳演的女鬼小玉，也被往後無數「跟風」的殭屍片效法。

至於電影中對付殭屍的遊戲規則，如糯米治殭屍，還有墨斗線、桃木劍、黃紙符、雞血、八卦鏡等，更是創意無限。尤其是說殭屍看不到東西，全靠嗅覺來探知人類行蹤，所以電影中段的兩場「停止呼吸」戲碼，更令戲院笑聲震天，掌聲不絕。再加上外國音樂人聶安達（Anders Nelson）帶領電影配樂團隊 Melody Bank 編出多首趣怪悅耳的中式電影音樂，帶動觀眾情緒；而插曲《鬼新娘》**❶** 可謂深入民心，由傑兒合唱團的小朋友唱出「他的眼光」、「天際朗月也不願看」等歌詞，在晚上突然聽到，真的不寒而慄。

《殭屍先生》的排片策略亦有其獨特之處。據資深電影製作人舒琪先生的資料紀錄，由於八十年代翻版錄影帶的情況日益嚴重，不法之徒會在香港戲院上映午夜場時，進行盜錄後將影帶運到台灣、東南亞等地，令港產片在當地賣埠的票房大受影

❶　《殭屍先生》的片尾原本還有一首主題曲叫《殭屍先生》，但卻沒在影片中出現。反而有一首歌曲叫《天界地界》，由許冠英主唱，但這歌曲只用作電影的背景音樂，《天界地界》也只收錄在 1985 年推出的「青春火花 Dynamite」唱片中，亦以括號標明是「電影《殭屍先生》電影主題曲」。

響，故有些港產片會安排在台灣或星馬等地先於香港上映，從而打擊海外盜版問題。再加上台灣當年是港產片的重要市場及資金來源，所以電影公司也選擇先在台上映，順便測試觀眾反應。上述種種原因，令《殭屍先生》在 1985 年 9 月先出戰台灣市場，並改了另一個搞笑片名《暫時停止呼吸》（靈感取自片中經典場景）。影片很符合當地觀眾口味，票房頻頻報捷，最終成為該年台灣華語片票房冠軍！

而由《殭屍先生》掀起的這股殭屍片旋風也吹回香港，當同年 10 月台灣該片上映得如火如荼之際，香港的主要院線正在上映《龍的心》，導致《殭屍先生》只能排在該月逢星期六的優先午夜場上畫❶，豈料觀眾反應熱烈，至 11 月 7 日《殭屍先生》在港正式公映，第一天票房因為計及前五星期六日的優先場，結果收入高達 346 萬元！總計正式上畫後首五天錄得約 900 萬元票房，最終香港票房突破二千萬。《殭屍先生》1986 年 4 月更進軍日本市場，改名為《靈幻道士》，由東寶東和發行，成績相當不俗。殭屍喜劇熱潮於亞洲蓄勢待發。

《殭屍先生》的空前成功，令洪家班與導演劉觀偉還未有時間籌備續集之際，已有「跟風」作高速出現於香港和台灣。說到最早面世的「跟風」作，應是台、港合作的《殭屍翻生》（1986）。《殭屍翻生》的導演陳會毅在接受「威哥會館」專訪時透露，電影是由台灣七賢公司投資 500 萬港元、由香港製作。項目的拍攝原意是由霍耀良執導一部女性文藝片，但未獲台灣投資方批准；而《殭屍翻生》的靈感來自陳、霍兩人在台灣觀看《殭屍先生》時，現場觀眾掌聲雷動，小朋友看到嘻哈大笑，霍立即想到找洪金寶商量，改拍由陳會毅執導的《殭屍翻生》來應付七賢公司。因此，大家不妨留意一下，《殭屍翻生》的片尾字幕有

❶　七十至九十年代流行的午夜場文化，電影會在星期六晚上十一點半率先上映午夜場，星期日則連續上映早場、四點場與午夜場，而早場與四點場是讓給不愛出夜街的觀眾，也有機會提早觀看新片的優先場。

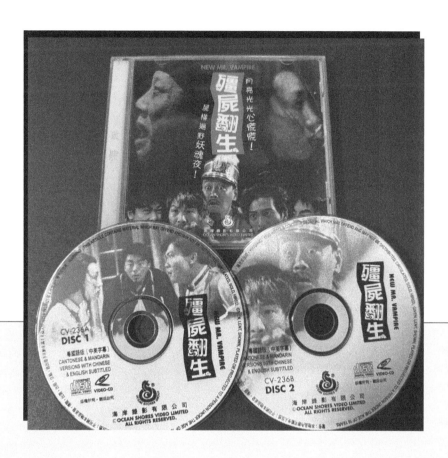

有見《殭屍先生》成績驕人，市場觸覺敏銳的香港電影圈自然第一時間有反應，
比《殭屍先生》續集還早已出現一些「跟風」之作！《殭屍先生》於 1985 年 9 月
在台灣初登銀幕，而《殭屍翻生》則最早於 1986 年 3 月於台灣上映，兩者只相差
約六個月；至於《殭屍先生》正式續作《殭屍家族》則最早於 1986 年 8 月上畫。
圖為《殭屍翻生》VCD。

鳴謝香港寶禾影業公司、洪金寶先生及陳佩華小姐（《殭屍先生》的製片）。

　　《殭屍翻生》亦找回錢小豪、王小鳳、黃蝦等《殭屍先生》幕前原班人馬演出，其他要角則找來鍾發代替林正英、呂方代替許冠英、沈威代替樓南光。《殭屍翻生》雖是賺快錢的「跟風」之作，但劇本也算有紋有路。至於《殭屍先生》最著名的「停止呼吸」橋段，當然也要再玩一次，不過有略加變化，改為鍾發喜歡塗頭蠟，其師弟錢月笙驅使殭屍只咬塗頭蠟的人，也有些新意。《殭屍翻生》在香港錄得逾 1,300 萬元票房，於台灣改名為《一見發財》上映，同樣大收旺場，可見製作團隊計算準確。

　　1986 年亦有《殭屍先生》編劇之一黃鷹導演自資的電影《茅山學堂》，想出金縷玉衣殭屍、殭屍雞等新意念。袁和平導演也與台灣公司合作，更找了甄子丹胞妹甄子菁拍了港台合資的《殭屍怕怕》，可想而知大家也想在殭屍喜劇片這塊大餅上分一杯羹。

推展《殭屍先生》系列　熱潮進入高峰

**「我師祖洪金寶，當年深入陰府搞
到《鬼打鬼》，而家回到人間實行
《人嚇人》，舊年捉到隻《殭屍先生》，
至於我，大名林正英呀！」**

林正英 @《殭屍家族》

　　說回正宗的《殭屍先生》系列，洪金寶與劉觀偉導演當然不甘示弱，在 1986 年至 1988 年連續拍了三部續集，而除了《殭屍家族》仍以「殭屍先生續集」作號召，該三部影片的故事均是全新創作。

　　《殭屍家族》的故事背景由前作的民初改成現代時裝，由殭屍先生帶領殭屍媽媽及殭屍仔仔一同來香港開大餐。電影更從西片《E.T. 外星人》（*E.T. the Extra-Terrestrial*，1982）的橋段改成殭屍仔流落人間，讓人類胡楓一家三口與殭屍一家結緣。電影又加入了動作片明星元彪飾演的記者，希望在賣埠市場上多一點號召力。可惜論新鮮感與創作力都不及前作《殭屍先生》，最精采的一場戲可能就只有元彪、林正英與殭屍父母在實驗室接觸到「遲鈍劑」，令他們的動作慢了幾倍。

　　1987 年聖誕上映的《靈幻先生》，笑料及劇本可能是各續作中成績最好的一部。演員陣容仍舊有「殭屍片」信心標誌林正英和樓南光分飾捉鬼師徒，再加上喜劇泰斗吳耀漢出演裝神弄鬼的道士，帶着兩隻鬼兄弟呂方與何健威（《殭屍家族》的殭屍仔），甚具娛樂性。片中大反派亦不再是殭屍，轉為由王玉環（《殭屍家族》的殭屍媽媽）飾

在 1986 年至 1988 年間，洪金寶接連推出了《殭屍先生》的三部續作 ——《殭屍家族》、《靈幻先生》及《殭屍叔叔》，雖說是續作，但除了《殭屍家族》仍然以「殭屍先生續集」作號召，三部影片的故事劇情和人物角色都沒有關連性，可分別獨立觀賞。左圖分別為《靈幻先生》（左）及《殭屍叔叔》（右）的港版鐳射影碟；右圖為《殭屍家族》的電影海報與錄影帶。

演的山賊大家姐厲鬼復仇。林正英與吳耀漢兩位道士聯手捉鬼，玩出層出不窮的土法特技與笑料，尤其是想到將鬼魂放到油鑊炸熟，名符其實變成「油炸鬼」，也令觀眾印象深刻。

　　至 1988 年的《殭屍叔叔》，終於要挑戰另一隻殭屍皇叔，不過令人遺憾的是，我們的「九叔」林正英竟然在這集缺席！取而代之的是在《殭屍先生》中演九叔師弟的陳友，而錢嘉樂也取代了其胞兄錢小豪，首次擔綱電影男主角；當年在《殭屍先生》演殭屍的元華也升任男配角（演皇族中有同性戀傾向的烏侍郎）。陳友則被安排與午馬演的和尚成為歡喜冤家，影片初段差不多變了一部鬥嘴式處境喜劇，儘管有由陳友帶領的殭屍團隊率先登場搞搞笑，但對觀眾來說像有點離了題。到了鍾發演的陳友師弟出現，才有殭屍叔叔的戲分，娛樂性雖然豐富，可惜新鮮感已大不如前。

　　林正英作為正派殭屍剋星，當然沒有那麼快退休，他只是自立門戶賺真銀，所以沒有參演《殭屍叔叔》的理由，某程度上可能是因為他那時正與蔡瀾、藍乃才三人自組「大路」公司不久，要專注開拍自家公司的創業作《一眉道人》（1989）。《一眉道人》由林正英自導自演，製作時間約六個月，演員方面還找回錢小豪、樓南光一起演出，亦有類似《殭屍家族》的殭屍仔出現。再加上當時得令的女星吳君如、肥媽 Maria Cordero 等。在林正英的導演下，片中動作場面比《殭屍叔叔》還精采，劇本也來了一次大革新，挑戰的殭屍竟然是不怕中國符咒的外國殭屍，故九叔就算出盡法寶也無用武之地，結局唯有用武力解決。

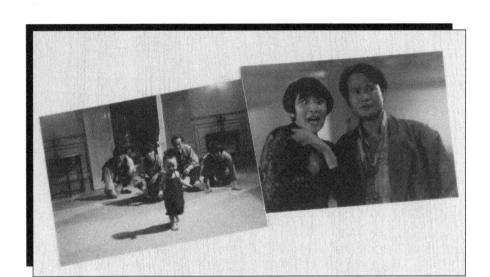

林正英自《殭屍先生》一片開始，逐步奠定其作為「殭屍（或鬼靈）剋星」的茅山道人影視形象，在殭屍喜劇熱潮其間成為炙手可熱的男主角，當時林正英的名字已是賣埠保證，據悉其拍一部片的酬金達到一百萬港元！圖中是同於 1992 年上映的林正英電影《新殭屍先生》（左）與《嘩鬼旅行團》（右）的劇照。

港產「殭屍喜劇」的變奏

「乜原來洪金寶係度拍鬼片呀，
我好鐘意睇佢嗰啲乜鬼打物鬼㗎！
林正英呢？」

<div align="right">胡楓 @《猛鬼差館》</div>

　　除了《殭屍先生》系列的幕後原班人馬，八十年代也有其他公司拍出不同類型的「港產殭屍片」。憑香港恐怖片經典《凶榜》（1981）揚名的余允抗導演，在 1987 年曾與電影公司新藝城合作，監製了一部時裝「殭屍片」《凌晨晚餐》，出現的是外國殭屍，而探討的主題則是新聞自由，可算是一部與別不同的殭屍片延伸作。

　　一向擔任行政、編劇工作的劉鎮偉，在同年也決定挑戰《殭屍先生》系列，由老友王家衛導演編寫劇本，首次導演時裝殭屍喜劇《猛鬼差館》，找來在《殭屍先生》中飾演文才的許冠英，夥拍歌星張學友，構思出別具一格的靈幻喜劇。劉鎮偉第一部導演作品已顯露其獨特的喜劇風格，片中一眾主角沒一個是懂捉鬼，但誤打誤撞下又可擊退殭屍，這種別出心裁的漫畫式喜劇，跟《殭屍先生》系列大異其趣。隨着《猛鬼差館》大受歡迎，又發展成「猛鬼」系列，包括續集《猛鬼學堂》（1988），之後的《猛鬼大廈》（1989）和《屍家重地》（1990）則是全新創作。

　　有精明生意頭腦的王晶也在 1989 年監製了一部《嘩鬼有限公司》，演員由《最佳損友》系列（1988）的陳百祥、邱淑貞、吳君如、曹查理等包辦。故事講述一間公司鬧鬼，高層甚至要聘請兩位捉鬼大師開設捉鬼訓練營，教員工如何驅邪治鬼。電影借用了不少《天師捉妖》及《鬼打鬼》請神上身的橋段，主角最後更請到李小龍上身大戰女殭屍，無聊得來也有一定娛樂性。票房亦不錯，故 1990 年開拍了續集《嘩鬼住正隔籬》。

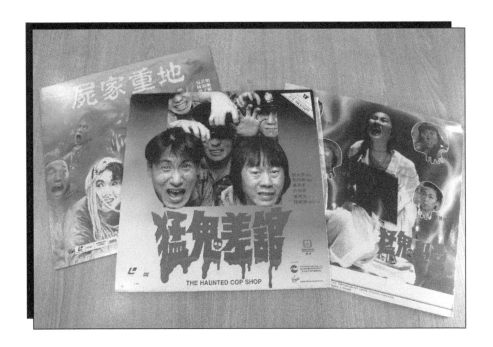

劉鎮偉導演邀當時尚未成為名導演的王家衛編寫劇本，炮裝出時裝殭屍喜劇《猛鬼差館》，主角為許冠英與張學友。隨着《猛鬼差館》大受歡迎，又發展成「猛鬼」系列，包括續集《猛鬼學堂》。至於另一齣《屍家重地》則是全新創作。圖為上述三部電影的港版鐳射影碟。

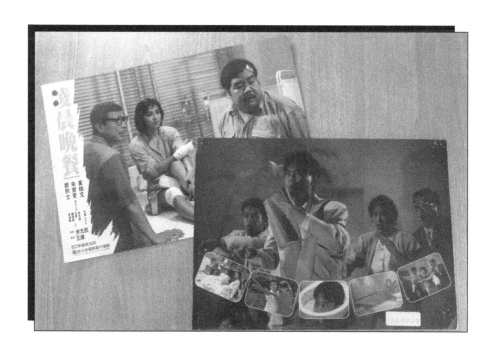

由拍攝寫實警匪片聞名的王鍾執導的《凌晨晚餐》（左，電影宣傳劇照），以殭屍（西方吸血鬼）為包裝，主旨卻是探討新聞自由。而王晶監製、劉仕裕導演的《嘩鬼有限公司》（右，電影宣傳劇照）及《嘩鬼住正隔籬》，由《最佳損友》系列演員班底擔綱，走靈異搞笑路線。

　　殭屍喜劇電影的成功，令無線電視也「跟風」拍了幾部殭屍劇集，如 1988 年的《末代天師》、《殭屍奇兵》、電視電影《靈幻天師》，1993 年的《大頭綠衣鬥殭屍》與 1996 年的《殭屍福星》等。

九十年代「殭屍喜劇」衰落期

「古屍即係古屍，
雖然醜樣，非同凡響！」

鄭則士 @《捉鬼合家歡》

　　由《鬼打鬼》到《鬼咬鬼》這十年，香港電影市場出現了疲態，殭屍喜劇片也不能避免地萎靡起來。

　　洪金寶、劉觀偉、林正英這三位「殭屍片」的票房保證，在 1990 年脫離嘉禾，於同年賀歲第二檔重組拍攝《鬼咬鬼》，重施 1980 年《鬼打鬼》的故技。在編劇黃炳耀的筆下，故事更有點自嘲形式，片中說洪金寶與師弟孟海因不滿足師傅林正英常剋扣工錢，決定自立門戶開粥店賺錢，可是沒人光顧，不知是否暗喻他們現實中與嘉禾的關係。在《殭屍先生》幕前幕後原班人馬的組合下，《鬼咬鬼》仍有可觀之處，今次新加入王文君演的苦命女鬼，亦有林敏驄演的神氣二世祖插科打諢，更特製了一個捉鬼搖搖給九叔，最嚇人的一場是洪金寶被數千隻甲由爬上全身，比起他平日慣演的危險動作更搏命。

　　殭屍片雖不及早幾年的風光，不過九十年代初仍出現了不少作品，較特別的可能是《捉鬼合家歡》（1990），由《殭屍翻生》的導演陳會毅監製，找來《人嚇鬼》的導演錢月笙再執導筒，幕後人馬是洪金寶的班底，意想不到的是它竟用了外國片集《愛登士家庭》（*The Addams Family*, 1964 - 1966）作包裝，以諸葛孔平（鄭則士飾）為首的捉鬼家族，媽媽王小鳳是風水師，兒女江欣燕、張立基則要繼承父業，又有鬼僕陳龍作管家，加上美艷的利智作為小師妹一角，聯手對抗一隻號稱「殭屍中的極品」西雙版納銅甲屍，亦算是別出心裁。而另一部也拿《愛登士家庭》大開玩笑的電影《一屋哨牙鬼》（1993）是末代殭屍片的異類，找來大量年輕偶像如林志穎、朱茵、張衞健等演出，不過內容有點太「無厘頭」，不是很多人懂欣賞。

　　由於林正英仍有賣埠的號召力，他在 1990 年至 1993 年也拍了十多部鬼片或殭屍片，基本上只要他穿上道士袍、大展茅山術，就足以賣到台灣、東南亞等市場，像與《殭屍先生》大同小異的《殭屍至尊》（1991）、《音樂殭屍》（1992）；王晶甚至還找來林正英在《贏錢專家》（1991）、《妖怪都市》（1992）等演出。而當中較突出的可能是《驅魔警察》（1990）、遠赴非洲拍攝的《非洲和尚》（1991）與《新殭屍先生》（1992）。

　　劉觀偉導演與林正英、錢小豪、許冠英、樓南光舊拍檔再重組的《新殭屍先生》（1992），在沒有洪金寶、黃炳耀的劇本加持下，減少了殭屍元素，集中說靈嬰並加插一些恐怖亮麗的畫面。雖然看出劉觀偉想將殭屍喜劇電影以新面貌延續下去，可惜出來的成績不太理想。

　　港產殭屍喜劇電影風潮在九十年代初逐漸息微，作為「生招牌」的林正英，接戲漸減。這裏想談談哪部才是林正英最後一部殭屍電影，網上資料頗混亂，但要弄清楚是哪一部戲亦真的有點困難。因為林正英在九十年代初拍了不少靈幻鬼怪片，但那時的殭屍片熱潮已過，很多部作品都無緣在港上映，像台資攝製的《驅魔道長》（1993）

踏入九十年代，是殭屍喜劇電影浪潮末段，也展現出香港影人的韌性，冀延續這類作品的市場壽命。《一屋哨牙鬼》（圖左，報紙全版廣告）和《捉鬼合家歡》（圖右，電影宣傳劇照）不約而同借用《愛登士家庭》的角色設定元素放進殭屍片。前者以青春偶像和當時得令的「無厘頭文化」作為主打，至於後者則未脫茅山道術的影子。

由董瑋執導、林正英主演的《驅魔警察》（右，電影宣傳劇照），將林正英這一位
懂茅山術的老差骨放到現代背景，彷彿帶有古裝道士錯生在現代的意味，也討論
不同年齡層的代溝和大戰日本邪術橋段，算是為殭屍片另創新猷。至於林正英、
錢小豪、許冠英及樓南光故劍重逢的《新殭屍先生》（左，港版鐳射影碟），票房
成績卻不太理想，或可算是港產殭屍片的沒落寫照。

和洪金寶投資的《精靈變》（1992）；甚至有一部《省港除魔》（林正英、午馬、李賽鳳合演）只在雜誌《電影雙周刊》的「香港電影製作一覽表」出現，未考證到曾否在海外上映。如果以上映日期來計算，林正英主演的是最後一部殭屍片，應是 1992 年在港上畫的《音樂殭屍》，只公映了三天就因票房不佳而落畫。而林正英最後一次在電影穿起道士袍，應是 1994 年與午馬合演的《鍾馗嫁妹》。值得一提的是，同年劉觀偉將殭屍題材轉化成三級艷情片《吸我一個吻》，由翁虹及邱月清演出，但殭屍元素當然不是該電影的主菜了。

港產殭屍電影風潮在九十年代初逐漸息微，不過林正英在 1995 年為亞洲電視（ATV）拍了兩輯《殭屍道長》系列劇集（1995－1996）及《等着你回來》（1996），將殭屍題材轉到電視，實在始料不及。由於上述劇集收視不俗，ATV 原擬邀林正英再拍新穎的殭屍劇集，可惜他不幸於 1997 年病逝。1998 年，ATV 承接《殭屍道長》，從日本漫畫《GS 美神》抽取靈感，另創《我和殭屍有個約會》系列劇集（1998－2004）。至於電影界，在千禧年之後，則還有向昔日港產殭屍片致敬的《殭屍》（2013）及《救殭清道夫》（2017）等新世代作品延續香火。

結語

殭屍喜劇給觀眾的感覺絕對是絕無冷場,每次在電視重播寶禾創作的靈幻喜劇,就算對白已經倒背如流,依然令筆者有興趣再看一次這些耳熟能詳的畫面。五花八門的捉鬼法寶、擅長施展茅山奇技的林正英師傅、令你驚心動魄的殭屍家族,以及大量讓觀眾笑逐顏開的幽默元素,殭屍喜劇電影永遠帶給筆者難以形容的無盡歡樂與快感。

2013 年麥浚龍集合了八十年代「寶禾」殭屍片系列幕前人馬的錢小豪、陳友、樓南光、鍾發、吳耀漢等,拍成電影《殭屍》,雖然很多觀眾也對其清水崇式 [1] 的鬼魅陰暗風格相當滿意,筆者卻覺得該片沒有港產殭屍片系列最重要的喜劇與動作元素,雖有新意但又似乎缺乏了往昔《殭屍先生》系列的熱鬧親切感。儘管《殭屍》一片未能重燃港產殭屍片雄風,卻造就錢小豪、樓南光甚至《殭屍先生》系列的劉觀偉導演重出江湖,這次不是在大銀幕重振「殭屍片」聲威,而是在內地拍了一連串網絡電影,當中更找了一位內地動作演員張迪財模仿林正英師傅。雖則在商言商無可厚非,但用這種形式去拍攝製作低劣的「偽殭屍片」,實在令人相當惋惜及反感。殭屍喜劇是香港其中一個很受歡迎的片種,如果沒有關鍵的幽默感或新觀點,真的是不碰為妙,否則只會是破壞港產片經典。

宏觀地看,葉偉信導演的《生化壽屍》(1998)與《五個嚇鬼的少年》(2002),倒可算是這類靈幻喜劇電影一次成功的變奏與革新,可惜後繼無人。當今天荷里活也不斷延續《捉鬼敢死隊》(*Ghostbusters*, 1984)電影系列,當然也希望他日有香港電影製作人可用一些全新角度與拍攝手法,讓殭屍喜劇電影重登香港的大銀幕,叫好又叫座。

[1] 清水崇為日本電影《咒怨》系列(2002-2003)的導演,被譽為「日本恐怖大師」。

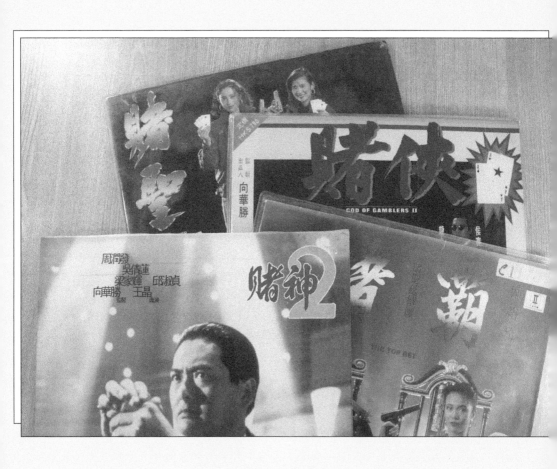

賭壇群英會

紅極一時的
賭博類香港電影

賭博，可說是香港市民的生活文化之一，打麻雀、玩啤牌、賭馬、賭波、六合彩等博彩遊戲圍繞着我們轉，迎合大眾對天降橫財一朝富貴、生活無憂，或者最低限度多賺一點小錢的夢想，所以擅長「捕捉」生活的電影，又豈能少了賭博片！八十年代賀歲片《富貴逼人》系列（1987 - 1992）便描寫小市民的發達狂想，不論是驃嬸（沈殿霞飾）為博一注獨得頭獎而買一大疊六合彩彩票，還是飾驃叔的董驃中獎後痛罵刻薄上司洩憤，全港觀眾齊齊投入驃叔一家的發財故事，彷彿在戲院暫脫平民生活，一嘗千萬富豪的滋味。

　　多年來除了這類小市民橫財夢的電影能引起觀眾共鳴，由王晶導演帶起的賭博英雄喜劇亦大收旺場，從電視屏幕上的《千王》系列劇集，跳升至大銀幕的《賭神》、《賭俠》幕幕龍爭虎鬥，賭博題材深深吸引觀眾。回首近半世紀香港的賭博類電影，不少取材自《賭王衛冕戰》（*The Cincinnati Kid*, 1965）與《老千計狀元才》（*The Sting*, 1973）這兩部荷里活電影，當中的人物關係、橋段，刺激香港電影人延展出不同的賭壇大戰。

早期的賭博電影

> 「勤力就發達㗎啦咩？
> 你唔好睇新界嗰啲牛……」
>
> 許冠文 @《鬼馬雙星》

　　在五六十年代，香港市民生活較樸素，但對賭博的興趣已是根深蒂固。尤其六合彩未出現前，馬票是其中一項香港賽馬會舉辦的合法博彩活動。當時有不少粵語片橋段就是主角中了馬票扭轉窮困生活；但有時又會比喻有錢也未必能得到真愛，如新馬師曾主演的《多情竹織鴨》（1959），或是像《馬票狂》（1952）與《爛賭二當老婆》（1964）描寫賭博的禍害。《馬票狂》差不多用了大半部戲說梁醒波飾演的病態賭徒中了馬票，結局發覺是南柯一夢。1964 年的《頭獎馬票》，孤寒財主（姜明飾）大清早要工人（歐嘉慧飾）高聲朗讀得獎馬票號碼，再叫妻女們一同核對馬票。結局反而被沒有發財意欲的司機（張瑛飾）獨得頭獎，他更慷慨解囊捐出一半獎金行善，反映六十年代初的電影工作者還是愛以電影作說教用途。

　　但當時有兩部關於賭博的粵語片，罕有地以女性視角為故事主線，分別是楚原導演的《糊塗太太》（1964），以及屠光啟執導的《千門奇女子》（1966）。《糊塗太太》中，南紅扮演的外圍大莊家，由不諳賭博到學曉各種賭馬方程式，妄想控制丈夫（張英才飾）的賭徒心理，目的是挽救家庭的經濟。

　　《千門奇女子》則近似八九十年代流行的賭片模式，更可能是最早期運用較多篇幅描述老千集團的作品，當中用到後來賭片最常見的啤牌、水銀骰子等道具，可算是香港賭壇老千片（賭千片）的祖宗作；而丁瑩飾演的夢娜亦以女千王的姿態出現。有趣

的是，電影討論的階層也由以往的草根、白領轉向富豪級數，像女千王夢娜愛上朱江飾演的留學英國富家子，而賭桌上的銀碼也跳升至幾千、幾萬元上落。

當七十年代香港經濟起飛，道德標準與思想也愈見開放，不勞而獲、靠賭發達的心態逐漸成形。國語片導演李翰祥以港台群星合演形式，自資拍攝了《騙術奇譚》（1971）、《騙術大觀》（1972）、《騙術奇中奇》（1973）三部電影，均以雜錦騙術小故事貫穿全片，其中只在《騙術奇中奇》中有一個小故事〈賭中賭〉涉及賭博，但其實是說小職員（張翼飾）跟老闆（張瑛飾）打賭，跟麻雀、啤牌等毫無關係。

1973年電視熱潮興起，間接令停產接近三年的粵語片復甦。在無綫電視（TVB）憑藉搞笑節目《雙星報喜》走紅的許冠文、許冠傑兄弟，分別被邵氏、嘉禾兩間電影公司羅致為簽約演員。哥哥許冠文與李翰祥導演在邵氏合作了四部國語喜劇，其中以第一部《大軍閥》（1972）最賣座，當年票房僅次於兩部李小龍電影。1974年許冠文脫離李翰祥，並想用傳神的粵語對白，自編自導自演《雙星報喜》電影版，可惜計劃不被邵氏公司接納。許冠文遂轉投嘉禾，與弟弟許冠傑合演這部電影（這同時是許冠文首次執導的作品）。其後因版權問題，上映時改名為《鬼馬雙星》（1974）。片中無論是笑料、題材均大受觀眾喜愛，許冠文獨有的喜劇風格亦由此建立，至於許冠傑編撰的兩首電影插曲也令粵語流行曲重振聲威。儘管《鬼馬雙星》可算是香港賭博片的試金石，不過許冠文往後的喜劇作品卻再沒有涉獵賭博題材。

除了《鬼馬雙星》之外，《十三不搭》（1975）是七十年代另一部專門講述打麻雀眾生相的賭博喜劇，較意想不到的是，本片導演是曾執導《董夫人》（1970）的文藝型女導演唐書璇。電影有點像李翰祥「騙術」系列的段落式喜劇，再找來當時一班當時得令的電視藝員以粵語演出，片中演員呈現一個只有打麻雀的瘋狂社會，四個女人幾天幾夜不眠不休攻打四方城，就算有賊打劫、洗頭電髮、老公跳海自殺也絕不離開麻

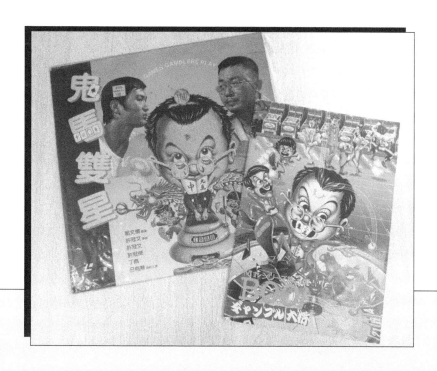

《鬼馬雙星》電影中滲滿了當年香港觀眾最喜歡的賭博題材，包括澳門葡京賭場、麻雀、啤牌、賽狗、牌九等等。許氏兄弟以老千形象演活當時為金錢不惜廷而走險的賭博英雄，強調努力工作也不一定有回報，賭場是他們施展才能的聖地，最重要的是大發橫財。圖為《鬼馬雙星》港版鐳射影碟（左）與日版電影特刊（右），其中日版電影特刊的封面設計有很濃烈賭場味道，是日式賭博電玩常見的畫風。

雀枱。雖然該電影的娛樂性不及《鬼馬雙星》豐富，但有部分情節寫得別開生面，比如梁醒波與羅蘭飾的兩個老千想在飲宴上騙錢，以及謝賢、張冲、盧海鵬參加麻雀王大賽，旁白用董驃賭馬般的語氣貫穿整個過程，均處理得妙趣橫生。

　　邵氏公司的《賭王大騙局》（1976）是七十年代另一齣頗賣座的賭千片。電影由著名動作指導程小東的爸爸程剛執導，電影編劇的化名是「沙再千」，他設計出在唐朝發跡的千門家族沙家，講家族成員每位從小已精通千術。電影以沙氏一族復仇的故事作主線，接近兩小時的豐富素材分成「千中千」、「王中王」等六個回合，看來給了王晶導演不少靈感，往後《千王》劇集、《賭神》系列或許有從中取經。劇本圍繞沙家召集全族叔伯兄弟姊妹組成「職業特工隊」，向「牌霸」陳觀泰實行龐大的詐騙計劃，大家耳熟能詳的聽骰盅、改骰子點數機關、主角的超強記憶力，以至厲害的洗牌絕技、袖藏啤牌、封牌期間換走底牌等經典橋段均出現在這部片。其後於 1981 年間，程剛除了為邵氏再導演《流氓千王》，也將賭片潮流帶到台灣，開拍了《沙家十五女英豪》、《賭王群英會》等多部賭片。

千王系列劇集入屋

「今日我要教你千門最高心法，
就係四個字——六親不認！」

楊群@《千王之王》

　　要數真正將賭片潮流推到高峰的人，不能不提王晶導演。王晶與賭片結下不解之緣，源自曾打救 TVB 收視的經典劇集《千王之王》。

　　一向是電視界長勝將軍的 TVB，在 1980 年 8 月 4 日推出甘國亮監製的長劇《輪流傳》，播映中途的收視率竟被麗的電視《大地恩情》追平。為了扭轉局勢，TVB 決定在 9 月初腰斬《輪流傳》，把正在結局週的《上海灘續集》調到原本《輪流傳》的時段，監製王天林、編審王晶兩父子則奉命將原名《南北大老千》的《千王之王》趕工在 9 月 15 日推出。結果《千王之王》助 TVB 爭回收視之餘，也令王晶聲名大噪。王晶在不少訪問及自述歷史說過，此劇的成功之處是能夠將千術武俠化，當中不少橋段亦脫胎自西片《老千計狀元才》的功利師徒關係！在此之前，天林叔和晶哥這父子組合已炮製過功夫喜劇劇集《貼錯門神》，收視不俗，故《千王之王》再取了一些諧趣師徒鬥智再混合當年大熱劇《上海灘》黑白難分的民初背景，並創出羅四海、卓一夫兩大千門高手，極富戲劇性！《千王之王》的若干角色已稍見《賭神》系列的雛型，像羅四海身邊的殺手楊堅（黃樹棠飾），等於之後的龍五，原型有點像古龍武俠小說《流星‧蝴蝶‧劍》中的殺手韓棠；而任達華飾演的小子譚昇，也是與陳刀仔、化骨龍的性格相同，都是從《老千計狀元才》中的羅拔烈福演變出來。而顧嘉煇將《千王之王》主題曲《用愛將心偷》改成氣勢磅礡的背景音樂，亦可能啟發了之後盧冠廷製作的《賭神》登場音樂。

　　《千王之王》找了六七十年代本港的國、粵語影壇兩位小生謝賢及楊群，擔綱演出「南神眼」羅四海及「北千手」卓一夫，兩位千王的人物性格都相當突出！全劇二十五集的中段，羅、卓二人被卓的養女、大反派卓莉（曾慶瑜飾）出賣，令「北千手」被挑手筋，「南神眼」被插盲雙眼。結局出人意表的是，獲羅卓兩人授予畢生千術的譚昇才是劇中真正的「千王之王」。而千王的代價是「六親不認」，所以大結局安排譚昇殺掉親生骨肉，亦不能與一生最愛的洪盈盈（雪梨飾）長相廝守。最後劇情安排嚴秋華飾演一名崇拜譚昇的香港賭徒（角色形象等於 1981 年劇集《千王群英會》中周潤發演的阿龍），譚昇用回羅四海當年戲弄自己的把戲放在嚴身上，說明人生就是一個循環，這結局也可能是王晶影視作品中其中一個較深情的描寫。

　　《千王之王》的成功，令邵氏公司立即找王晶簽約當導演，第一部作品就是《千王之王》電影版《千王鬥千霸》（1981），男主角當然找回靈魂人物謝賢。誰料《千王鬥千霸》拍了一半，TVB 又面臨大敵，今次是麗的武打劇《少年黃飛鴻》收視威脅 TVB 的《龍虎雙霸天》，故急召王晶回朝開拍《千王之王》的續集《千王群英會》。王晶在自傳式著作《少年王晶闖江湖》內提到，《千王群英會》的執行過程比《千王之王》更急更趕，因為播映前的兩星期連劇本也未開始寫。《千王群英會》故事承接《千王之王》，除了楊群缺席（可能是去了拍電影《千王鬥千后》），謝賢、汪明荃擔任全新角色，只有任達華客串再演譚昇，其他重要角色還有周潤發演的阿龍與劉兆銘演的終極大反派仇大千。

　　因籌備倉卒，可看出《千王群英會》首兩集明顯借用了西片《老千計狀元才》的橋段，之後的故事也與章國明導演同年初的經典警匪電影《邊緣人》雷同，不過依然劇力萬鈞，TVB 也贏回收視與面子。而阿龍與屠一笑亦師亦友的關係，也跟其後的《賭神》、《賭俠 1999》中的角色組合類似。劇本寫得較細膩的則是幾段家庭關係，像阿龍與祖母（陳立品飾）的祖孫情，以及屠一笑跟稚子屠真（馮志豐飾）的父子感情。

《千王群英會》最令人印象深刻的是大結局，不諳賭術的汪明荃被丈夫謝賢安排與劉兆銘對賭生死局，而這橋段在八年後上畫的電影《至尊無上》（1989），王晶亦略微改編後重用一次。劇集的調子相當悲壯，除了任達華、汪明荃與馮志豐倖免於難，差不多所有主要男角也死去，可能是王晶不想再開拍第三輯《千王》劇集，所以寫死所有角色吧？

因兩部《千王》電視劇集大受歡迎，首波香港賭博電影熱潮在 1981 年展開，但只維持了一年（不像八年後的賭片潮那麼厲害）。最初是 4 月 13 日《千王群英會》在電視播映，之後王晶第一部執導的電影《千王鬥千霸》趕在 4 月 30 日上映。作為新導演，王晶由此奠定他的娛樂片路線，雖然電影劇本不及《千王》系列劇集般細緻，但也絕無冷場，輕易為邵氏公司賺取了五百多萬元票房收入，當時算是超額完成。

程剛導演的兩部賭片《賭王群英會》和《流氓千王》也相繼登場。其實台灣拍片的數量一向比香港多，對市場潮流的反應也較快，除了程導的《賭王群英會》，另一部台灣賭片《賭王千上千》馬上安排於 6 月 4 日在港上映。至於缺席了劇集《千王群英會》的「卓一夫」楊群，則夥同電視台花旦黃淑儀拍了《千王鬥千后》並趕在 12 月 17 日上映。《千王》劇集的創造者王晶當然會趕熱潮繼續賺錢，不過他當時還未到一年導幾部片的巔峰期，所以只擔任擅長的編劇工作。他首先幫孫仲導演的《千門八將》撰寫劇本，更在片中粉墨登場飾演八將中的「脫將」；聖誕檔期又為 TVB 同事李沛權寫了《打雀英雄傳》劇本，劇中四哥由民初返到現代，演出燕西樓一角，更訓練錢小豪飾演的角色成為麻雀高手。

1982 年至 1988 年，賭片突然從香港影壇消失，僅偶爾有港產片滲入賭博題材。人在邵氏的王晶沒繼續開拍賭片，卻憑着《花心大少》（1983）、《青蛙王子》（1984）另創「追女仔」喜劇浪潮。他曾打算在八十年代中期開拍一部新版《千王之王》，結果也

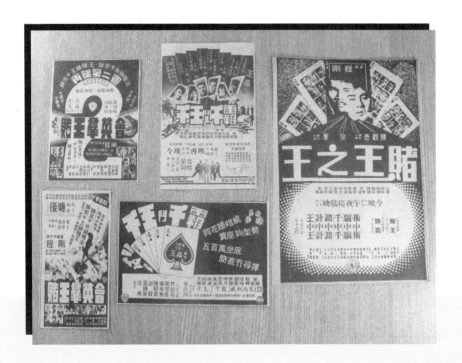

電影《千王鬥千霸》的橋段與《千王之王》頗近似，可能是想吸引一班劇迷，所以電影中出現了一場類似劇中經典麻雀戲的大場面，在袁祥仁的動作設計下，搭牌、搜身等動作場面甚至比電視劇更誇張。圖中排正中間的是《千王鬥千霸》的兩份報紙廣告。

而程剛導演的《賭王群英會》原本希望排在《千王鬥千霸》之前上映，結果變陣緊接着《千王鬥千霸》在 5 月 20 日才上映，至於程導在邵氏的舊作《流氓千王》也安排在 6 月 19 日上畫。圖中左側是《賭王群英會》的兩份報紙廣告；至於右側是程導 1976 年舊作《賭王大騙局》在八十年代重映時的報章宣傳廣告，因《千王之王》效應而改名叫《賭王之王》。

沒拍成，反而找了其好拍檔陳百祥、馮淬帆，在邵氏減產前拍了《爛賭英雄》（1987）。該電影走喜劇路線，陳百祥飾演的 Lolanto 是超級賭鬼，逢賭必精，卻愛上不喜歡賭博的美女高麗虹，意外的是高的父親原來是城中名人賭王新（楚原飾）。王晶將大量角色衝突放入電影，其中一場陳百祥叫同事到家中開麻雀派對，高麗虹突然登門拜訪，陳立即叫同事們收起麻雀並大唱教會詩歌，非常搞笑。片中講賭的部分可謂應有盡有，賭馬、打麻雀、牌九、啤牌等齊備。

當時得令的梅艷芳也曾被欽點化身麻雀精，在原名《絕章佳人》的電影《壞女孩》（1986）中飾演愛賭如命的方艷梅，與《爛賭英雄》剛剛相反，陳友飾演的阿友因母親（沈殿霞飾，但正片戲分卻被刪去）嗜賭不顧家，故想找一個不愛打麻雀的女友。梅艷芳在沙灘說了一句「最討厭打麻雀！」令陳誤判梅是一個討厭賭博的女子。陳之後決定與梅打賭，如果能在麻雀枱上打敗梅，梅就脫離麻雀界，陳為了擁有一個不賭錢的妻子，決定尋訪名師苦練麻雀術。《壞女孩》與《爛賭英雄》的主橋段相近，都是小男人為女友改變自己，可反映出八十年代的女性地位大大提高。

作為千王之王的四哥謝賢，亦在 1987 年再披戰衣與錢小豪拍了兩部有關賭博的商業電影，可惜票房不算成功。其中由藍乃才導演的《不夜天》，是謝錢二人繼《打雀英雄傳》（1981）後再度合作。電影前段四哥客串賭王羅天北，卻被萬梓良暗算而死，錢小豪遂苦練賭術為父報仇。電影格局雖似《千王群英會》，但善於挑戰觀眾視覺極限的藍導當然不甘於此，最叫人意外的情節是錢小豪與一隻澳洲袋鼠進行拳擊比賽，完全是「創作力量同幻想會嚇你一跳」，劇本亦較着重暴力與色情的場面。

另一部由陳翹英編劇、楊權導演的《江湖正將》，將《千王》劇集的精髓用時裝背景再玩一次。片中有不少麻雀千術課堂場面，頗具吸引力，但四哥與陳觀泰的恩怨又變成江湖片的公式，整體而言這部電影拍得不算出眾。

梅艷芳在《壞女孩》（左，港版鐳射影碟）一片中，被設定為精明能幹的獨立女性，差不多十項全能，是精通麻雀、劍道，又懂飄移的超級車手，由最初隱瞞自己愛打麻雀到向男主角坦白，再到想幫對方戒賭，最終兩人共諧連理，但思想上其實女主比男主更成熟。圖右為《江湖正將》錄影帶，由於該片編劇陳翹英是《千王群英會》編劇之一，故部分劇中橋段也循環再用。故事主線是飾演老千師徒的四哥謝賢、錢小豪屢屢騙勝，卻遇上朱寶意飾演的女扒手，之後四哥收朱為弟子，慫恿她參加麻雀王大賽。

《賭神》一出誰與爭鋒

「大你三條百力滋！」

周潤發＠《賭神》

　　1989 年至 1996 年，王晶再掀起賭片第二波旋風，這個「賭神宇宙」的代表人物當然是賭神、賭聖、賭俠、三叔、龍五等經典角色。1986 年，王晶與永盛電影的創始人向華勝拍攝《魔翡翠》後一拍即合，之後《精裝追女仔》系列（1987 - 1989）與《最佳損友》系列（1988）更將「追女仔喜劇」熱潮推上高峰，而王晶也很喜歡在電影中加插「打麻雀試女婿」，或主角們突然會去賭場、在酒樓飲宴上賭錢的情節。不過王晶對重塑賭千片的心願永不止息，其中一個是他構思經年的劇本《正將》，講述一對千門兄弟到美國賭場智破老千集團，既講愛情也談兄弟情義。

　　《正將》這份劇本曾放在「新藝城」、「好朋友」等電影公司的桌上，可惜均未能找到投資者開拍。結果王晶將它交到向華勝手上，對方認為不錯，便將《正將》改名變成電影《至尊無上》（1989）。此片論劇本是王晶電影中少見的完整紮實，譚詠麟飾演的羅森不想一生當老千，決意找機會退隱；劉德華飾演的陳亞蟹則不想放棄老千生涯，譚要在情義及愛情間作出抉擇，尤其劉曾兩次為譚作出犧牲，譚最終為手足情義與老千集團作生死賭局，卻犧牲了女友（陳玉蓮飾）的信任。電影將《千王群英會》劇中很多橋段翻新，像四哥在劇中的「天下第一金手」稱號，改成電影中陳亞蟹的「亞洲第一神手」，而該劇結局的「偷雞」騙局也在電影循環再用。

　　至於真正將賭千片變成一個潮流的，一定要數 1989 年聖誕檔期上映的《賭神》！周潤發飾演的角色賭神高進繼承了《千王》劇集中羅四海的賭壇英雄形象，加上周潤

《至尊無上》除了大家所知的版本，其實有同步開拍一部西片版賣埠，從荷里活找來四位 B 級片演員代替劉德華、關之琳等四位港版電影中的主角，其他演員如向華強等則用回港版演員班底。圖為《至尊無上》西片版的宣傳劇照，明顯見到除了幾個主角變成洋人外，其他演員都跟港版相同。

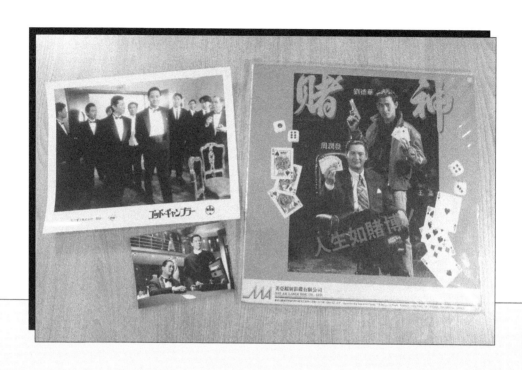

《賭神》電影中，周潤發飾演的賭神高進塗髮蠟、愛吃朱古力、不拍照、摸玉戒指、慢鏡出場等多種設計，使角色形象更立體，觀眾的印象也更深刻。圖為《賭神》日版宣傳劇照（左上）與港版鐳射影碟（右），以及續集《賭神 2》的港版宣傳劇照（左下）。

發當時的明星魅力，成就了一個膾炙人口的經典電影角色。王晶運用草根階層崇拜偶像的心態，將賭神描寫成集財神、偶像於一身的高尚人物，猶如神仙下凡般降臨到潦倒古惑仔陳刀仔（劉德華飾）家中，偏偏高進失了憶，其一舉一動受刀仔操控，結果財源滾滾來。

　　《賭神》片長兩小時但絕無冷場，《賭神》比《至尊無上》更賣座的原因，可能是《賭神》在笑料、角色設計、賭術鬥智方面都更能引起觀眾興趣，由賭神、刀仔這對歡喜冤家的關係，到龍五（向華強飾）、高義（龍方飾）、陳金城（鮑漢琳飾）、九哥（成奎安飾）等幾個角色的衝突關係，當中身為高進表弟的高義，由忠心耿耿轉變為奸詐陰險，令觀眾看得投入。

大破紀錄的《賭聖》將賭片喜劇化

「時間、地點，
着咩衫，中菜定西餐？」

周星馳@《賭聖》

《賭神》由 1989 年聖誕上映到 1990 年新年檔期，累積票房高達三千八百萬元，上畫後的半年間，除了永盛公司開拍《至尊計狀元才》應付復活節檔期，其他電影公司均偃旗息鼓。當年周潤發跟經紀公司「金公主」簽了長約，就算王晶與向華勝想添食開拍《賭神續集》，但沒有金公主首肯讓周潤發出演便難以成事。

誰料 1990 年周潤發為新藝城拍了賀歲片《吉星拱照》後，竟停工休息了一年；至於劉德華則一向是片商爭相搶奪的明星。此其時，有一位從電視台冒起的喜劇新貴，從 1990 年農曆新年第二檔至 7 月暑期檔共有七部電影上映，即差不多每個月也有他出演的電影，當中票房最差的一部也有近八百萬元票房（當年要有一千萬元票房才叫合格），其勢頭之勁連很多影圈中人都始料不及，那位新貴就是周星馳！

1990 年初，吳思遠、劉鎮偉、元奎發現特異功能深受大眾關注，故想到用特異功能配搭賭術的電影《賭聖》，更找來周星馳、吳孟達這對活寶擔綱演出。當初排在暑期檔但不被重視，根據 1990 年的電影話劇期刊《影藝半月刊》，有列明當時即將在暑期上映的港產片，嘉禾決定推出《表姐妳好嘢》、《川島芳子》、《火星撞地球》（其後改名為《笑星撞地球》）與《龍行天下》，後備的有《地下通道》與《屍家重地》，但《賭聖》榜上無名。其後不知為何嘉禾臨時抽起了李連杰、徐克首次合作的《龍行天下》，改上《賭聖》。結果《龍行天下》淪為倉底貨，直至兩年後，1992 年李連杰的兩集《黃

飛鴻》大收旺場，才被冠上《黃飛鴻 92 之龍行天下》之名上映。怎料 1990 年最賣座的電影就是這一部《賭聖》，以超過 4,100 萬元大破香港票房紀錄。該片實則上是本地較少見的戲謔電影（Parody film，現在也稱為惡搞電影），而惡搞的對象當然是《賭神》，最明顯當然是周星馳學周潤發慢鏡頭出場，不過最令觀眾捧腹就是只有周星馳一人扮慢鏡頭步入會場迎戰洪爺（秦沛飾），身邊其他人卻是正常速度動作，令全場觀眾拍案叫絕。《賭神》周潤發換啤牌的千術，在《賭聖》更上一層樓，周星馳用特異功能想將啤牌中牌面搓成甚麼也行。《賭神》的經典角色龍五，則化身成被星仔迷戀的綺夢（張敏飾），而星仔為了綺夢失去特異功能的情節，也跟賭神失憶有異曲同工之妙。

　　《賭聖》出色的地方，一如劉鎮偉導演在「威哥會館」專訪中所言，就是放大了周星馳的喜劇才能，同時在其中滲入暖暖的人情味，角色配搭上，三叔與六姑、撈女萍、賣魚盛等猶如粵語長片的同屋共主，到後段周星馳欲離港在火車站重遇影片初登場的警察（梁家樹飾），給硬幣叫他借給另一位內地青年買汽水（韓國重新推出的《賭聖》藍光碟竟刪了這段情節），又或是周星馳塗了頭蠟出現在結尾的「賭王大賽」，三叔吳孟達心聲說着「塗了頭蠟，塗了頭蠟」並眼有淚光地對星仔露出微笑，都是很感人的描寫。

　　自《賭聖》成功後，周星馳瞬間成為超級巨星，前文提到向華勝與王晶找不着周潤發演《賭神續集》，靈機一觸決定將《賭神》與《賭聖》來個大結親，找來紅到發紫的周星馳、吳孟達加盟，並神速地在《賭聖》上映後的三個月完成拍攝、剪接，在聖誕檔期安排雲集刀仔、星仔、三叔、龍五、九哥等經典角色的《賭俠》（1990）上畫，當中更有賭魔陳金城的義子侯賽因（單立文飾）、龍五妹妹龍九（陳法蓉飾）、貌似綺夢的夢蘿（張敏飾）以及單眼佬大軍（程東飾），陣容之鼎盛堪稱賭片班霸。王晶在八九十年代是位很懂揣摩觀眾口味的商業導演，《賭俠》將《賭神》、《賭聖》的成功之處加倍，由「你睇我唔到」、再戰九哥的大檔賭錢，到結尾與大軍互相催眠，惡搞同年

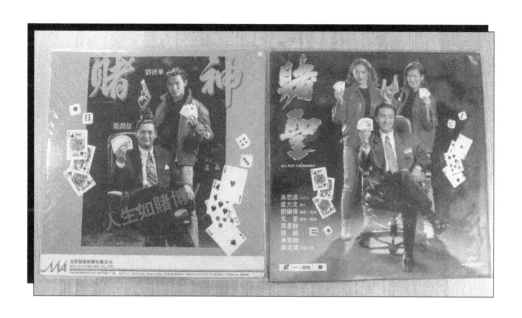

《賭聖》並不止在劇本上惡搞《賭神》，前者的海報都有惡搞的地方，圖為《賭神》
（左）及《賭聖》（右）的港版鐳射影碟，周星馳是學足周潤發般坐在「大班椅」、
拿着同花順，吳君如與張敏則穿起紅色皮褸，在周星馳左右兩旁拿着手槍與啤牌
扮刀仔劉德華。值得一提的是，筆者訪問劉鎮偉導演時，看到他擁有一張沒有張
敏，只得周星馳與吳君如的《賭聖》海報，跟《賭神》就更似了。

賣座電影《笑傲江湖》、《秦俑》的經典場面，雖然有些是《精裝追女仔》的舊招數，但看着大軍化作韘俐跳進火海，完全刺中觀眾笑穴。《賭俠》助向華勝取得漂亮勝仗，票房大收四千萬，打破《賭神》票房紀錄，僅次於《賭聖》而已。

　　那邊廂，嘉禾亦極力慫惠劉鎮偉、元奎執導《賭聖續集》，但劉鎮偉導演不想重走舊路，無計可施下唯有開拍《賭聖延續篇：賭霸》（1991），周星馳當然沒檔期演出，只有三叔吳孟達、洪爺秦沛與六姑盧苑茵繼續助陣（吳君如、元奎亦有客串演出），由影壇兩大姐級人馬梅艷芳、鄭裕玲分飾賭聖胞姊妹頭與呃神騙鬼的霸姐，形成一部女性版續集，兩位主角都是為弟奔波勞碌的姐姐，寫出跟《賭聖》不一樣的無奈感，同時也諷刺跟風拍賭片的現象。周星馳更仗義幫忙，在影片首尾客串演出賭聖左頌昇一角。電影仍保留劉鎮偉式的抵死笑料，如盧苑茵變鬚根男、盧冠廷突然訓練出十六條慧根等，可惜整體上未能保持《賭聖》的水準，票房收入不算理想。

　　同年王晶、周星馳、吳孟達這組喜劇賣座保證，繼《賭俠》與《整蠱專家》（1991）後第三度合作《賭俠II之上海灘賭聖》（1991），可能是上兩次劉德華的風頭差不多被周星馳蓋過，所以這次刪去賭聖師兄賭俠刀仔一角，只有賭聖、三叔、龍五繼續執行任務，更借用西片《回到未來》（*Back to the Future*, 1985）與《未來戰士》（*The Terminator*, 1984）的橋段，星仔、三叔進入時光隧道回到1937年的上海灘時代，重遇劇集《上海灘》中的經典角色丁力（呂良偉飾），這個安排是因為呂良偉在同年復活節檔期的電影《跛豪》很成功；同時更有大出風頭的「奪命較剪腳」黃局長（黃炳耀飾）客串。最誇張的是，再度大破票房紀錄的《逃學威龍》只是早《上海灘賭聖》一個月上映，王晶已有先見之明Crossover黃局長與賭聖、龍五會面，實在令人佩服得五體投地。《上海灘賭聖》延續《賭神》系列的娛樂性，值得一提的是演技爐火純青的黃韻詩（飾川島芳子），其一舉手一投足皆令觀眾拍案叫絕，那句「我要殺死丁力呢個仆街！」更傳頌至今。

《賭神》開創了九十年代初的賭千片熱潮，惟因主角周潤發的檔期問題故無法緊
接推出續集，遂由周星馳的《賭聖》承接其勢頭。而王晶隨後才再以《賭俠》延
續《賭神》故事，戲中刀仔已升級為賭神首徒，同時善用周星馳、吳孟達在《賭
聖》中的化學作用，由開場向賭神拍片拜師、再到三叔一時疏忽令星仔失去特異
功能，令觀眾笑聲不斷，亦彷彿形成了賭神師徒三部曲。圖為《賭神》（中）、《賭
俠》（左）及《賭俠 II 之上海灘賭聖》（右）的日版 DVD。

《上海灘賭聖》的電影宣傳劇照可看到該片香港、台灣兩版女主角有別：港版為
來自內地的鞏俐（上方劇照），而台版則是方季惟（下方劇照）。該電影的執行
製片藍靖先生在「威哥會館」專訪中憶述：「台灣那邊會因為有鞏俐的緣故所以
不讓上映，我們有了當年《至尊無上》的經驗，也是分為兩個版本，我們那時稱
為台灣版和中國（內地）版。總之場景一樣、所有演員一樣、道具一樣，只有一
個女主角不同。今天拍台灣版，明天也是同樣的團隊，只是換了一個鞏俐。其實
這樣做有好處，第一天拍如果覺得有問題的話，第二天可以馬上改掉！」

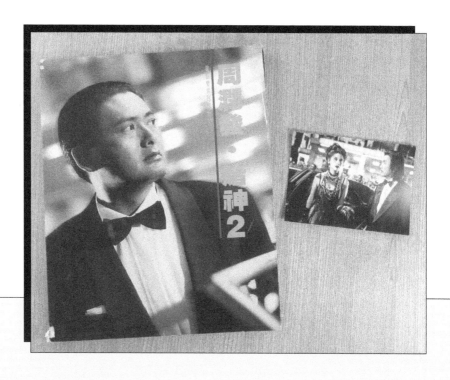

《賭神2》的演員陣容，除了飾演賭神、龍五和陳金城的周潤發、向華強與鮑漢琳是當年《賭神》原班人馬，以及僅屬客串角色的張敏之外，其他主演者如梁家輝、吳倩蓮、邱淑貞、吳興國、謝苗、徐錦江等都是新加角色。補充一下，為了迎合馬來西亞較嚴格的電檢尺度，故王晶修改大馬賣埠版《賭神2》內容，把賭神高進變成協助國際刑警調查仇笑痴的臥底，更交代高進今後會戒賭。圖為《賭神2》的雜誌專題特刊（左）與港版電影宣傳劇照（右）。

　　《上海灘賭聖》是最後一部有「賭聖」出現的電影，不過賭聖這角色太深入民心，影響其他周星馳電影，如《新精武門 1991》（1991）中有賭聖、三叔的身影乍現於紅磡火車站；《逃學威龍三之龍過雞年》中，賭聖的對頭人洪爺與大軍曾幫主角周星星上過一堂「老千速成法」，周星星隨後更在林大岳（黃秋生飾）面前再顯洪爺的洗牌絕技。1997 年，周星馳完成《食神》（1996）後曾構思了一部《賭聖大戰拉斯維加斯》，最終未成事，但名字卻被王晶導演借用變成《賭俠大戰拉斯維加斯》（1999）。

　　在《上海灘賭聖》之後，王晶雖與周星馳繼續合作，但沒有拍賭博片。倒是到1994 年中，周潤發終於約滿金公主並即將離港進軍荷里活，向華勝趁機以高薪邀請發哥再演賭神高進一角，《賭神 2》終於在《賭神》上映五年後成事。由於當時劉德華正忙於打理自己的電影公司，周星馳則在《國產凌凌漆》（1994）中首次掛名執導，換言之賭俠、賭聖均無暇參演，故在《賭神 2》中主角高進亦在片中解釋：「刀仔同星仔而家喺江湖上已經出人頭地，我做佢師傅嘅都戥佢哋高興。」該電影遠赴法國、台灣、深圳拍攝，劇本仍舊包羅萬有，可惜整體不及《賭神》、《至尊無上》精緻緊湊，不過仍以逾五千萬元票房創出新紀錄。至 1996 年，王晶更嘗試將《賭神》年青化，找上黎明、袁詠儀、陳小春、梁詠琪、吳鎮宇開拍賭神前傳《賭神 3 之少年賭神》，將賭神為何不拍照、愛吃朱古力等行徑重新解釋，但本質上只是重複《賭神》的主橋段，所以成績不是太好。

沒有神聖俠的賭片

「幹你娘，
英雄出少年啊！」

陳松勇＠《至尊計狀元才》

　　沒有賭神、賭聖、賭俠的賭博電影是否註定不成功？也不一定，端看劇本有沒有新鮮感。像王晶在九十年代寫賭博相關劇本，的確有一定可觀性。自 1989 年《賭神》大賣，永盛公司與王晶也繼續發掘其他賭片題材。

　　《至尊無上》作為第二波賭片試驗的首部作品，有其重要性。所以在《賭神》上映後，反而王晶、向華勝乘勝追擊拍攝的作品，是全新創作的《至尊計狀元才》（1990），片名完全將西片《老千計狀元才》與《至尊無上》合併。而這部電影的調子又跟《至尊無上》完全不同，男主角雖然仍是劉德華、譚詠麟，但走的是賭博喜劇路線，再搭上王晶老友陳百祥、台灣影帝陳松勇（飾台灣賭王）。電影開場拿《賭神》的結局大造文章，說因為賭魔陳金城被賭神高進所累而要在獄中擺壽酒，所以世界賭王大賽要蒙面進行。電影主橋段以台灣賭王堂妹（李嘉欣飾）未見過男主角之一譚詠麟的面貌為主軸，劉德華、陳百祥飾演的兩名小老千從而冒充譚的身份混水摸魚，這部電影在港、台兩地大受歡迎。

　　可是，筆者認為，杜琪峯導演的《至尊無上 II 永霸天下》（1991）反而較有特色。杜 Sir 是當年 TVB《千王》劇集的電視編導之一，故劇本模式有點相近，電影以出賣、報仇為主題，王傑、劉德華兩位主角更被叛徒弄至一個失明、一個斷手，相當悲慘。戲中演得最好是童星陳卓欣，她被父親王傑送到親戚家居住，當王傑出獄後想接走女

兒，女兒由失去常態亂打人到在餐廳捨不得父親離開，這段父女情寫得絲絲入扣。至於電影的動作指導為程小東，最有印象的是吳倩蓮、劉兆銘透過飛啤牌訓練劉德華的賭技，成就了另類武俠形式的賭片風格。

　　王晶導演作為香港賭博片的掌舵手，也為永盛以外的其他公司拍攝不同賭片。《絕橋智多星》（1990）、《贏錢專家》（1991）就是他集編劇、導演、演員於一身的兩部作品，《贏錢專家》更找來吳孟達與林正英，又有吳君如、邱淑貞飾演女賭聖「高少少」姊妹，情節將茅山、賭博、喜劇、動作、鬼怪共冶一爐，務求令觀眾目不暇給。王晶也曾為大都會電影公司開拍了上下兩集《賭城大亨》（1992），情節迎合當時流行的梟雄片熱潮，改編自賭王何鴻燊的故事，上集《新哥傳奇》較為完整紮實，下集《至尊無敵》則有點胡鬧。其後，王晶更毫不避諱地拿《賭聖》的牌頭開拍《賭聖 2 街頭賭聖》（1995），想將「軟硬天師」中的葛民輝捧成新一代喜劇天王，可惜葛民輝缺少周星馳獨挑大樑的個人魅力，儘管有吳孟達、邱淑貞、釋小龍與甄子丹（飾龍七）等從旁協助，可是《賭聖 2》的劇本差不多是《賭聖》的翻版，戲中甚至有阿葛與吳孟達 Cosplay 日本動漫《龍珠》的杜拉格斯與笛子魔童，但成績不太理想。

　　在賭博電影旋風下，有不少電影公司都想分一杯羹，包括《賭王》（1990）、《賭尊》（1991）、原名《賭后》的《表姐你玩嘢》（1991）、《神龍賭聖之旗開得勝》（1994）、《地下賭王》（1994）等，多不勝數，可惜絕大部分也是想騙觀眾入場的失敗作，最經典的當然是在 1994 年賀歲檔上映的《神龍賭聖之旗開得勝》，就算有梁家輝、梁朝偉、吳君如、鄭伊健出演，也救不到票房。電影想效法劉鎮偉導演的喜劇風格，搬出中國賭聖、賭神之子沙三少、怪俠一枝梅大玩無聊賭術，卻學得不倫不類。作為當年有買飛入場的觀眾，差點想去消委會投訴貨不對辦。

　　到了 1991 年，ATV 亦順應潮流開拍劇集《勝者為王》，由從 TVB 過檔的演員陳

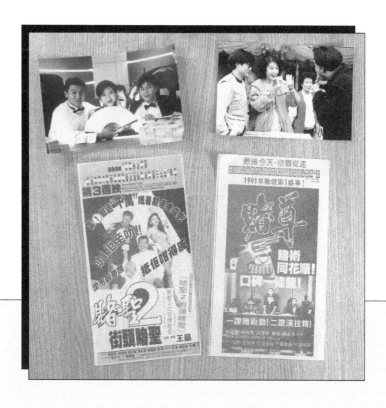

賭片熱潮大盛，令九十年代跟風作品湧現。杜琪峯導演為「永盛」開拍《至尊無
上 II 永霸天下》，鄭裕玲演完《賭霸》又走去演原名《賭后》的《表姐你玩嘢》。
而王晶的副導演黃靖華也找到「賭魔」陳金城演出《賭尊》，王晶自己也找了葛
民輝演《賭聖 2 街頭賭聖》代替周星馳。圖中左上為《至尊無上 II 永霸天下》的
港版電影宣傳劇照，右上為《表姐你玩嘢》港版電影宣傳劇照，左下與右下分別
為《賭聖 2 街頭賭聖》和《賭尊》的報紙宣傳廣告。

庭威飾演新晉賭王石志康，還集合《千王之王》的楊群與《賭聖》的秦沛參演，收視不俗，其後連開兩輯續集，第三輯《王者之戰》更找來「千王之王」的任達華出演。1996 年 ATV 又邀得四哥謝賢演出《千王之王重出江湖》。反觀 TVB 自《千王之王》、《千王群英會》後，雖曾嘗試製作《千外有千》、《賭霸》、《閉門一家千》、《雌雄大老千》等賭劇，可惜均未能再帶掀熱潮。

賭神也變地獄黑仔王

「你唔好以為蠟咗頭就
贏幾千萬先得㗎，拍戲咋！」

劉德華@《賭俠 1999》

《賭神 3 之少年賭神》上畫之際，香港電影已開始衰落，記得當時包括《食神》（1996）等幾部大片剛在戲院播映，翻版 VCD 已同步賣得成行成市，畫質更不遜正版。踏入 1997 年，港產片市場真正步入寒冬期，賣埠地區日漸減少，電影投資大縮水。1998 年聖誕檔，王晶以《賭俠 1999》將賭片重新包裝上市，這段時期的賭片已少了《賭神》系列的意氣風發，美術、拍攝成本也愈見差劣，賭仔也有面對現實的時候。

《賭俠 1999》出現在香港影壇低迷期，電影格局亦與當年的《賭神》、《賭俠》是天淵之別。王晶在同年暑期曾導演了轉走寫實悲涼調子的《龍在江湖》（1998），《賭俠 1999》也沿用這路線。由劉德華再演賭俠，可惜並非延續賭神首徒陳刀仔，而是被打

至色盲、妻離子散的老千 King 哥。全片不斷播放全新編輯的許冠傑舊曲《浪子心聲》，以表達劉德華的滄桑感，角色造型變成過氣白頭阿叔，又自嘲以往的「賭神」全是假象。《賭俠 1999》全片其實拍得很粗糙，不過勝在發掘了張家輝的搞笑才華，他演的化骨龍與《賭神》的陳刀仔屬於同類角色，但張家輝在聲調、表情下足功夫，創出有別於周星馳的喜劇風格。張家輝憑此角彈出，獲提名第 18 屆香港電影金像獎最佳男配角。

王晶見張家輝受歡迎，立即排出新一輪賭片攻勢，《賭俠大戰拉斯維加斯》（1999）、《千王之王 2000》（1999）分別邀得劉德華、周星馳來襯托張家輝；去到後期的《中華賭俠》（2000）、《賭聖 3 之無名小子》（2000）、《賭俠 2002》（2002）、《賭俠之人定勝天》（2003）、《提防老千》（2006）、《我老婆係賭聖》（2008）已由張家輝獨挑大樑。這批張家輝主演的賭博片中，較值得一提的是《賭俠 2002》與《提防老千》。《賭俠 2002》部分靈感來自王晶 1993 年創作的電影《人皮燈籠》，張家輝在片中名叫李加乘，自封「地獄黑仔王」，因他一生倒霉，自小剋死父母，打工又連累公司結業，全片以倒霉衰運作笑料。另一部《提防老千》則走正劇路線，王晶執導兼出演老千角色十四哥，與張家輝在獄中相識，張因貪惹禍，以為可欺騙王而發財，原來被蒙在鼓裏不自知。

踏入 2000 年，王晶再寫了兩段「爛賭」情侶故事，分別交由剪接大師麥子善與李公樂執導，畫面表達上亦有別於其他賭片。麥子善在《一個爛賭的傳說》（2001）運用過山車主觀視角及很多特別背景聲效來豐富電影畫面，但故事結局較為慘烈。李公樂在《爛賭夫鬥爛賭妻》（2012）則將兩夫妻同是爛賭鬼的人物衝突玩得不落俗套。兩部作品均拍出王晶賭片中少見的細緻感情。

在 2002 年，杜琪峯、韋家輝創作出賭博片中的經典賀歲喜劇《嚦咕嚦咕新年財》，劉德華以西片「獨行俠」奇連伊士活（Clint Eastwood）的姿態飾演「麻雀大俠」，為屋邨師奶們教訓以劉青雲為首的老千集團，並以打麻雀喻人生。當中有精妙賭局設計，也有溫馨的母子情與愛情，整體上比當時王晶的賭片有心思得多。左圖為該電影的報紙宣傳廣告；右圖為該電影在 Netflix 平台上的截圖（在農曆新年期間，此片不時會打入該平台的香港觀影排行榜前十）。

結語

　　無論是劇力萬鈞的電視片集《千王之王》、《千王群英會》，還是電影《賭神》、《賭聖》、《賭俠》的鬥智鬥力，吸引之處就是可將賭徒或非賭徒投入賭博的世界。成功的賭片除了拍出別出心裁的牌局，也將賭徒的心理與精采的動作笑料完美演繹，令大家永遠記得「賭神宇宙」中的每一個經典人物。

　　「賭片創造者」王晶導演在千禧年後也繼續《雀聖》系列（2005 - 2007）與《賭城風雲》系列（2014 - 2016），無奈多是投機之作。尤其 2016 年上映的《賭城風雲 3》，集合了周潤發、劉德華、劉嘉玲、張學友、張家輝、向華強多位巨星，如果九十年代用這個陣容拍《賭神 3》，可能有驚喜給觀眾，可惜今天的劇本完全是低智之極，令觀眾失望而回。

　　港產賭片低落之時，荷里活卻拍出《盜海豪情》系列（*Ocean's Eleven*, 2001 - 2018）、《非常盜》系列（*Now You See Me*, 2013 - 2025）、《騙海豪情》（*American Hustle*, 2013）等老千片，很多網民更想像如果片中角色由九十年代的劉德華、邱淑貞、萬梓良、成奎安去演，可能更加精采。

　　香港賭片旋風能否有類似《嚦咕嚦咕新年財》的新銳賭片捲土重來，仍是未知之數。賭片的氣勢如何才可像《賭神》的背景音樂一樣強勢回歸，真的要靠編劇們有沒有能力寫出新角度、新意思，千門高手才可望出山，在賭局上再次較量。

牙都笑甩埋

回味無厘頭喜劇電影

當周星馳喜劇在九十年代初出現的時候，文化及影視評論界用「無厘頭」一詞來表達其對白、情節超乎常理邏輯，胡鬧得來又被觀眾接受的喜劇模式。在 1990 年香港電台節目《鏗鏘集》的〈胡言亂語〉專題中，周星馳說過：「亂來也有個範圍，也很講技巧的，亂來到甚麼程度呢？『吃了飯沒有？去買菜！』問非所答吧，夠無厘頭吧！但又可以『吃了飯沒有？上月球！』，這樣也可以。但去買菜好還是上月球好笑一點呢？還是去買菜與上月球之間呢？其實這一點是很考功夫的，這些也是經過思考得回來。」

　　事實上，周星馳的喜劇地位多年來也未有其他後來者可取代，其喜劇風格強調一擊即中，不同於許冠文、電影公司新藝城等過往做法，有時一些笑位也不用鋪排，像《賭聖》（1990）周星馳問升降機拿着晨運木劍的婆婆「係咪峨嵋派嘅劍法呀？」或是《審死官》（1992）周星馳突然為梅艷芳把脈，梅問「有冇病呀？」周立即回應「我冇。」好像完全跟那段戲沒關係，其實也有些前文後理，只是不那麼明顯。《賭俠 II 上海灘賭聖》（1991）周星馳拋骰盅上半空，他會點口煙、喝啖酒才再接回骰盅。這些小細節在初看時可能沒留意，但重看時就相當有趣。

周星馳旋風一發不可收拾

> 「柏金遜你老豆呀，
> 一日到黑扮住！」
>
> 周星馳＠《逃學威龍》

　　七八十年代的香港喜劇電影，除了許冠文的出品有票房保證，觀眾們亦經歷過麥嘉、黃百鳴、馮淬帆、吳耀漢、曾志偉、張堅庭等多位喜劇明星的歡笑洗禮，不過最吸引大家的還是九十年代冒起的周星馳。周星馳的無厘頭旋風可說始於 1989 年 TVB 劇集《蓋世豪俠》，從此風行亞洲地區三十多年。而筆者第一次在電視上看到周星馳，應是兒童節目《430 穿梭機》（1982 - 1989），當時只期待節目中的《叮噹》、《Q 太郎》、《He-man》等卡通片，儘管也會看到周星馳在「黑白殭屍」、「星仔兄弟好介紹」等環節出現，但其實當時真的沒太留意他。

　　之後筆者再注意到周星馳的存在，應是劇集《鬥氣一族》（1988）中扮演雞販（夏雨飾）的長子鄧家發，當時周星馳與剛進軍影壇的吳君如扮演一對歡喜冤家，兩人的演出令我留下印象（雖然當時較想看的可能是羅明珠演的鍾薏）。至於真正令周星馳平地一聲雷的劇集，當然是剛提過的《蓋世豪俠》。該劇屬於 TVB 的原創武俠喜劇，由周星馳演主角段飛，雖穿着古代裝束，但説話語氣卻是現代人口吻。朋友馮慶強曾評論，周星馳在當時與眾不同的地方，應是段飛這角色不是英雄，劇中也時常強調他只喜歡做生意，作為穹蒼派少主人，也教授弟子打不過人為何不可説聲對不起，這令大家對周星馳的喜劇風格亦有一種莫名的新鮮感。

　　雖然今天重看，會發現周星馳有部分表演方式是仿效許冠文及一些粵語長片演

員，不過當年是小學生的筆者，已覺得這位曾當《430 穿梭機》主持的哥哥，其説話語氣非常搞笑，每天也跟同學談論昨晚一集的內容多有趣。周星馳首次獨挑大樑演喜劇，已充滿個人魅力，更將香港漫畫家甘小文的漫畫對白活用其中，如劇中常説的「飲咗茶食個包」、「你講嘢呀」等經典口頭禪，不少觀眾都學他講這些話，影響力殊不簡單。劇集也有策略地在每一集出廣告的前後加插 NG 片段，大增趣味。劇集完結後，周星馳頓變廣告商寵兒，接拍了泰禾水晶米、Pokka Coffee、眼鏡 88 等廣告，特別是泰禾水晶米廣告中他的誇張表情與搞笑動作，「唔好太軟，亦不能太硬」等經典對白，引來很多小朋友模仿。

　　《蓋世豪俠》播出半年後，周星馳再擔演台慶劇《他來自江湖》，雖然男主角是萬梓良，但完全擋不住「星味」，再加上吳孟達的全力配合，助周星馳開始為影壇賞識。劇中周星馳飾演的士司機何鑫淼，角色設計其實有點似《網中人》（1979）阿燦的模式，是一個崇拜英雄、很常想出人頭地的年輕人。至於吳孟達，在《蓋世豪俠》時仍以演技取勝，一人分飾女性化的古艷陽與失明的古峰兩兄弟，來到《他來自江湖》已變成可搓圓撳扁的麵粉糰，想出一聽到古曲「將軍令」就會隨時打太極的卡通化設定，又可反串女性化，吳孟達完全交給周星馳主導，盡量去遷就周的要求。而且很多情節也繼續彰顯其「無厘頭」風格，比如在黑幫大哥（關海山飾）的豪宅中刷牙洗澡，或是劇中唱着《為了靚靚》、《武功高強王小虎》等歌曲（借用自當時一位自資出唱片之的士司機夏金城），還有他在劇中時常模仿《英雄本色》（1986）周潤發的對白與造型，突然在大排檔討論《伙頭智多星》的劇情，可見周星馳開始將漫畫等流行文化進行惡搞，創造力亦更進一步。

　　周星馳早在 1988 年簽了李修賢作經理人，開始影視雙棲。1990 年拍畢電視劇《孖仔孖心肝》後，正式全面進軍影壇。周星馳由 1988 年、1989 年的每年有三部電影上畫，跳升到 1990 年有十一部電影上映，升幅驚人。這一年的電影有很多應是憑藉《蓋

周星馳的無厘頭式搞笑首見於 TVB 劇集《蓋世豪俠》與《他來自江湖》。記得《蓋世豪俠》結局時，周星馳決戰大反派段玉樓（吳鎮宇飾）的玉女神功，周那套心口有「勇」字清兵裝束加上史泰龍頭巾，還有吃下九天金丹後的一段日本動畫《伙頭智多星》式食後感想，喜劇節奏恰到好處，讓全港觀眾着迷。至於《他來自江湖》則為周星馳與吳孟達這組天衣無縫的喜劇拍檔奠基，片中創出的許多有趣口頭禪也留作往後電影重用，像「呢鋪都可算係代表作」、「藝術成分有三四樓咁高」、「你老豆有身紀，恭喜恭喜」等。圖為當時錄影帶連鎖店「金獅」的錄影帶封面。

世豪俠》或《他來自江湖》的成功而接洽（當時周星馳的經理人合約包括李修賢與TVB）。周星馳初入影圈頭三年所參與的電影，劇本質素相當不穩定。《望夫成龍》（1990）是周星馳首部票房過千萬的喜劇，隨後同年的《咖喱辣椒》、《一本漫畫闖天涯》、《師兄撞鬼》票房也衝破千萬大關，最終憑着《賭聖》成為四千萬巨星。

　　眾多導演中，王晶最懂得將周星馳固有的喜劇英雄形象升級，《整蠱專家》（1991）混合超現實喜劇、溫情、愛情幾種元素，王晶也曾透露該片是用真人扮動畫的方式拍攝，結局的整蠱大決戰像動畫《多啦A夢》那樣將每件整蠱武器讀出，或是電影《鹿鼎記》（1992）中韋小寶（周星馳飾）被海公公（吳孟達飾）拍了兩下慢性化骨綿掌，之後立即搖手搖腳以為自己中掌，那種喜劇節奏掌握得極佳。

　　周星馳也想過求變，但觀眾卻不太接受。像劉鎮偉、周星馳合作的最佳作品——《回魂夜》（1995）與上下兩集《西遊記》（1995），當時在港票房失利；而《百變星君》（1995）、《97家有囍事》（1997）才合觀眾口味。今天回想實在可惜，《回魂夜》是構思相當前衛的獨特作品，大眾以為造型上是惡搞自經典西片《這個殺手不太冷》（*Léon: The Professional, 1994*），誰知劉鎮偉其實是以周星馳為自己執導初期的《猛鬼》系列來個壓軸篇。周星馳變成甚麼也不怕的非凡人類Leon，與一眾大廈保安員決鬥李氏夫婦的鬼魂。片中的「無可能變為可能」概念，以及陳永標演的道友明時常被斬傷、電傷，簡直是將《猛鬼》系列的黑色幽默推到巔峰。Leon這個領軍人物，討論大量似是而非的搞鬼信心哲學如「鬼為何要鬼聲鬼氣」，或是「七孔流血還七孔流血，死還死」，又施展俄羅斯練膽大法教學，令一班不成材的「捉鬼兵團」可自立門戶，而一眾角色由懷疑Leon到可用「飛行號」逃走，隱藏着對香港回歸的思考。

　　在多位導演的塑造下，周星馳由被埋沒的小子升格為賭聖左頌昇、整蠱專家古晶、周星星、宋世傑、韋小寶、凌凌漆、何金銀、包龍星、至尊寶、零零發、食神……

在周星馳進軍影壇的首三年，有些導演、監製未敢只用周星馳作唯一主角，反而
讓他作為雙主角的陪襯，如在《咖喱辣椒》中與張學友拍檔，在《一本漫畫闖天
涯》拍着林俊賢，在《師兄撞鬼》中夥拍董驃、馮淬帆。直至《賭聖》大破票房
紀錄，影壇才驚覺周星馳的魅力，從此其他合演明星的風頭就多被星爺搶去了。
左圖為《一本漫畫闖天涯》的電影宣傳書簽；右圖左側為《師兄撞鬼》宣傳劇照，
右側為《咖喱辣椒》宣傳劇照。

這堆成功角色多是被社會歧視的一群，無論是妻妾成群的唐伯虎或是百戰百勝的宋世傑，很多也是悲劇人物，觀眾卻喜歡嘲笑他們的不幸。《賭聖》與《國產凌凌漆》（1994）的周星馳身懷絕技，但不被國家重用；《逃學威龍》（1991）的周星星因為飛虎隊考試不合格，才被黃局長捉去找失槍。去到後期的《喜劇之王》（1999）、《少林足球》（2001）、《功夫》（2004），周星馳飾演的更加是不被重視的失敗者，這類有內心有缺陷的角色，反而更容易讓觀眾共鳴。

同時，筆者亦發覺周星馳相當喜歡從流行文化中發掘笑料，懷舊電視節目、日本漫畫與粵語長片等當然不可或缺，由劇集《孖仔孖心肝》中飾演愛看粵語長片的魯細，在餐廳高唱《近代豪俠傳》（1976）主題曲；到電影《上海灘賭聖》穿梭上海灘年代重遇丁力，由周大福玩到麥當福包店；《唐伯虎點秋香》（1993）結局中先後使出如來神掌與《龍珠》的龜波氣功；《濟公》（1993）結尾戲仿「香港小姐加冕儀式」升級為降龍尊者；《破壞之王》（1994）在擂台上扮「鹹蛋超人」，中途加插「位元堂養陰丸」廣告；《大內密探零零發》（1996）片頭重現電視劇《陸小鳳決戰前後》（1977）的紫禁之巔大戰；《食神》（1996）中由火雞姐高唱《陸小鳳》（1976）劇集主題曲，當然還有周星馳最愛扮的偶像李小龍，這一切都是香港人的集體回憶，應該也是影響星爺至深的美好時刻。

不過，周星馳與七八十年代的許冠文喜劇有着不同走向。如今周星馳只導不演的作品是將自己舊作中的部分橋段重新整理與昇華，與他當演員的時代亦有很大分別。《西遊降魔篇》中使出的如來神掌特效與氣勢雖然強勁，卻沒有《唐伯虎點秋香》或《龍的傳人》中玩如來神掌的意料之外，也更懷念當時討論《伙頭智多星》的周星馳。

周星馳在《九品芝麻官》中演的包龍星原本是人見人憎的最低級官員，在《食神》
中由黑心名廚破產後淪落街頭，而《少林足球》中則是撿破爛、打散工的社會基
層，均是被社會歧視或無視的一群。圖為（左起）《九品芝麻官》、《少林足球》、
《食神》的報紙全版廣告，近年已幾乎沒有港產片會做這樣大篇幅的廣告了。

張衛健 vs 張家輝 vs 鄭中基

「點解我喺玩具反斗城搵唔到
我呢套夢寐以求殭屍裝加細碼嘅？」

張衛健＠《正牌韋小寶之奉旨溝女》

　　周星馳的電影在九十年代初大紅，可惜周星馳只得一個，其電影合約被永盛、三和、大都會等幾間電影公司瓜分，因此很多電影人想發掘另一個周星馳接班人。九十年代至千禧年曾出現過張衛健、張家輝、鄭中基，雖然他們沒法取代周星馳的地位，但也曾以無厘頭式笑料為觀眾帶來不少歡樂。

　　筆者小時候認識張衛健，當然是他在「新秀歌唱大賽」上以誇張台風唱《戀愛交叉》奪冠，可惜一夜成名後便沉寂八年，其間最有印象的是他主唱的日本動畫《足球小將》主題曲。1991 年一部電視劇《老友鬼鬼》令張衛健的名字再次響起，他憑藉生鬼的搞笑才能，創出「醒字派」、「咪當我羅拔」、「打到你阿媽都唔認得」、「頭向天腳向地面向關二哥」等金句，加上之後播放的《捉妖奇兵》劇集主題曲《真真假假》一度熱播，筆者最記得小學校際天才表演比賽上，許多小朋友演唱《真真假假》，可說成了大人小朋友的新偶像。他當時被視為周星馳接班人（也有人說他抄襲周），《老友鬼鬼》中張衛健死後在地獄的背景，加上演員黃一山的登場，很明顯是取材自《逃學威龍》（黃是片中經典角色）。

　　雖有人說張衛健的演出近似周星馳，但兩人的演繹方法頗有分別。張衛健的喜劇演出可能比周星馳更草根、更粗豪，肢體動作也更誇張。繼《老友鬼鬼》後，張衛健主演的另一部電視劇《我愛牙擦蘇》也收視不俗，該劇的主題曲《哎吔哎吔親親你》

更大受歡迎，令很多電影公司也開始找他拍片。不過，張衛健擔綱很多喜劇電影的日子甚為短暫，主要集中在 1993、1994 年，之後又沉寂一輪，直到 1996 年電視劇《西遊記》主演孫悟空一角，才令他重振聲威。

　　綜觀張衛健的電影，他較喜歡用一些粗鄙的對白或一些誇張的造型來達到搞笑效果，比如在《超級學校霸王》（1993）扮演《龍珠》的孫悟空、在《芝士火腿》（1993）中扮演新界阿婆與小學生，《武俠七公主》（1993）中學漫畫《亂馬 1/2》變女孩甚至以《黑豹天下》的造型吃着嬰兒奶嘴。儘管他有機會與李連杰、梁朝偉、曾志偉、郭富城、劉德華、張學友等紅星同台演出，卻遇不到一些懂運用及幫助他的電影導演，結果在電影領域未能更上一層樓。當然，筆者也喜歡看張衛健的喜劇演出，但有時要看劇本能否發揮。更可惜的是他的電影事業膨脹得快，萎縮也快，1993 年他共有十一部電影上映，到 1994 年只有三部，再陷低潮，最後還是回到電視圈才能得到他的天下。

　　張家輝的際遇和經歷跟張衛健有點相似。1989 年張家輝在李修賢的萬能公司接拍電影，再加盟 ATV，之後轉投 TVB 演出《天地豪情》（1998）甘量宏一角才廣為人識。意想不到的是，他在 1998 年聖誕檔電影《賭俠 1999》演出化骨龍一角，喜感強烈，而且運用很獨特的張家輝式語氣，塑造出自有一套的草根搞笑風格。他在《賭俠 1999》完全搶去主角劉德華的風頭，更擺脫了《賭神》陳刀仔的格局，化骨龍演活了一種嶄新的港人心態 —— 時常被黃子揚演的壞警察欺負但又不能反抗，想貪小便宜又處處碰釘，想劉德華幫他報復卻怕再輸。

　　儘管《賭俠 1999》的故事沒有《賭神》、《賭俠》拍得那樣豪華精采，張家輝的演出卻為電影帶來生氣。自此張家輝被視為喜劇電影新貴。化骨龍的角色形象被拿來拍了一部外傳式電影《化骨龍與千年蟲》（1999），而同年的《黑馬王子》、《千王之王 2000》兩部電影，雖分別有劉德華、周星馳助陣，其實製作已相當粗糙，主要是看張

張衛健主演的電影，有部分也無可避免地要跟隨周星馳的戲路，如同在 1993 年上畫的以下三部作品，《一本漫畫闖天涯 II 妙想天開》與《芝士火腿》一看片名就知均跟周星馳曾演過的電影有關連。至於《黃飛鴻鐵雞鬥蜈蚣》中則重用張衛健本人的電視劇套路，再演一次黃飛鴻徒弟牙擦蘇。圖為《一本漫畫闖天涯 II 妙想天開》的電影宣傳劇照（左）與《芝士火腿》的宣傳海報及劇照（右）。

家輝的個人表演。張家輝在其後的《中華賭俠》、《流氓師表》與《賭俠 2002》已經獨當一面，但因為時值市道低迷加上翻版影碟猖獗，就算張在片中施展渾身解數，票房仍是低得可憐。反而是近年有網民將張家輝在這些舊電影的演出再分享，大家才知道千禧年初他有這麼惹笑的演出。幸好隨後張家輝的電影依然長拍長有，但在喜劇片上的發展只維持三年左右，基本上在《我老婆係賭聖》（2008）及《財神客棧》（2011）後，張已轉走演技派路線，更憑《證人》（2008）、《激戰》（2013）奪得多個亞洲區影帝殊榮，就算張家輝其後接拍王晶的《賭城風雲》系列，也沒有再刻意搞笑。

鄭中基是九十後觀眾的喜劇王子，他是九十年代末出道的歌手，之後轉投 TVB，在綜藝節目《爆笑急轉彎》（1999）、古裝搞笑劇《錦繡良緣》（2000）初露喜感鋒芒，筆者最記得他在《錦繡良緣》飾演一個練精學懶的染布房二世祖，常常說「我唔辛苦得㗎！」「我唔曬得㗎！」並與飾演其妻的梅小惠唱雙簧大出古惑招數。該齣劇集頗受歡迎，在 2001 年更被改編成長篇處境劇《皆大歡喜》，但鄭中基的角色被替換成謝天華演的金月。

谷德昭導演在 2002 年賀歲喜劇《行運超人》開始與鄭中基合作，鄭的喜劇演出深受觀眾喜愛，其後在《龍咁威 2003》決定讓鄭中基擔任男主角龍威一角，戲中的 Matrix 奇功、《警訊》空姐 Look，是九十後觀眾的美好回憶，谷鄭二人隨後繼續在電影《我要做 Model》（2004）、《龍咁威 2 之皇母娘娘呢？》（2005）合作。筆者早期其實看不明白《龍咁威 2003》的笑點在哪裏，可能是我看慣了八九十年代的喜劇，不太明白當時的笑點，其後看《我要做 Model》才覺得好一點。而鄭中基的喜劇中，筆者較喜歡《追擊 8 月 15》（2004），該片集合了科幻、家庭喜劇、愛情、動作元素，其中表現最突出的是飾演鄭中基弟弟的童星李霆鋒，他遺傳了戲中父親（元華飾）的科學家基因，爆出不少精句。至於鄭中基的笑片代表作，當然就是《低俗喜劇》（2012）的廣西惡霸暴龍哥，他的廣「西」口音與對邵音音的迷戀，大家必定記憶猶新。

許氏兄弟掀近代喜劇熱潮

> 「李太，你諗清楚吓！
> 你情願清茶淡飯過世，定係攬住
> 五億萬做風流寡婦？即刻決定，
> 愛油井定老公？」
>
> 許冠文＠《賣身契》

　　在此也想交代一下香港喜劇電影的發展歷程。粵語片時代的伊秋水、新馬師曾、鄧寄塵、梁醒波、鄧碧雲、譚蘭卿等喜劇演員，可說是為本港喜劇片發展奠下基礎，他們早期受荷里活喜劇影響，到後期才慢慢建立自己的風格，也是很多後輩的啟蒙老師。好像周星馳的「無厘頭式」演出，早在五六十年代的粵語片喜劇中已見雛型。《笑星降地球》（1952）中伊秋水飾演的「周身郁」一角，聽到音樂聲就立即不受控制、又震又跳，這橋段也可能影響到劇集《他來自江湖》（1989）、電影《賭聖》、《92黑玫瑰對黑玫瑰》（1992）等。另一部由鄧碧雲、譚蘭卿主演的《霸王雞乸》（1956），譚蘭卿為助丈夫（歐陽儉飾）繼後香燈，娶得「辣撻妹」鄧碧雲作妾侍。入門第一天譚蘭卿為鄧改了名作「帶子」，歐陽儉立即回了一句「車，唔叫鮑魚？」明顯啟發了《鹿鼎記 II 之神龍教》（1992）中的類近情節。

　　另外，吳回、秦劍與楚原幾位導演也在粵語片時期拍了多部喜劇名作。師承秦劍的楚原導演，其喜劇才華更是不容忽視，像《糊塗太太》、《我愛紫羅蘭》（1966）、《聰明太太笨丈夫》（1969）與《玉女添丁》（1968）等喜劇，當中已有些「無厘頭」風格。《聰明太太笨丈夫》張清在結局被妻子朋友拋棄，鏡頭一轉是他很開心的特寫，背景聲音有人為他唱 Happy Birthday to you，之後他面色一沉，鏡頭再轉向地下，原來是他放唱

片為慶祝自己生日，下一個鏡頭卻只有他一人在客廳的大環境鏡頭，完全是令觀眾捉錯用神的荒謬感，而楚原的筆下也擅長寫這類錯摸喜劇，亦影響了徐克往後的電影。其實同類例子比比皆是，看得出有很多喜劇導演、演員也是喝粵語片的奶水長大，從而將喜劇電影薪火相傳。如果單純說香港多年來有那些屬於「無厘頭」喜劇，實在困難，像七十年代興起的許冠文或八十年代的新藝城作品，就真的不算是「無厘頭」，而是純粹的喜劇。

1967 年粵語片市道走下坡，加上 TVB 開台，一班粵語片演員梁醒波、沈殿霞、張英才、鄭君綿等被邀請到綜藝節目《歡樂今宵》中演出，因節目差不多是每晚播放，觀眾慣常可在電視上看到趣劇、歌舞、演唱、粵劇等表演，令很多觀眾也不願花錢到戲院看粵語片，產量因而大減。不過有時也錯有錯着，對香港喜劇電影發展有深遠影響的許冠文，因緣際會加入了電視台，當上《星晨杯校際常識問答比賽》節目主持，其後調往《歡樂今宵》的大家庭，慢慢開始對喜劇產生興趣。1971 年農曆新年，許冠文夥拍胞弟許冠傑合作主持特備節目《雙星報喜》，大受歡迎，TVB 決定將它變成每星期一集的常規節目。值得一提的是，剛巧同年 2 月上映完最後一部粵語片《獅王之王》後，香港戲院從此只放映國語片，粵語片全面停產，本地觀眾在隨後兩年多時間不能在大銀幕聽到粵語對白（這是今天難以想像的奇怪現象），故當時市民只有在電視與電台才可接觸到粵語娛樂節目。

許氏兄弟的兩輯《雙星報喜》，由 1971 年 4 月做到 1972 年 10 月，收視率持續高企，也影響了往後香港喜劇的路向。節目內容包含趣劇、歌舞，也邀請大量當時得令的影視紅星客串演出。許冠文與劉天賜、鄧偉雄效法歐美的搞笑節目形式，以密集笑料轟炸觀眾，對觀眾來講是一種嶄新體驗。節目播映後許冠文先以演員身份向李翰祥學習拍電影的技巧，之後到嘉禾與許冠傑重組並首次編導《鬼馬雙星》，一鳴驚人，大破香港票房紀錄。

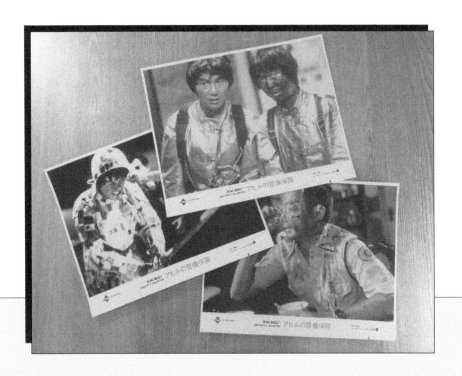

許冠文與胞弟許冠英、許冠英三兄弟在電影《半斤八両》（1976）成為幕前喜劇鐵
三角，其中許冠文的刻薄上司常自命神武，往往又大出洋相；又如《神探朱古力》
（1986）中許冠文被警司（喬宏飾）怪責，卻要在下屬面前強顏歡笑，或是他在
《摩登保鑣》（1981）用石膏手飲藥水、食蟹、打麻雀，均令觀眾大樂。圖為《摩
登保鑣》的日版宣傳劇照。

許冠文是香港中文大學社會學系畢業生，知識分子的身份令他更了解香港的怪現象與小市民心聲，往往能用諷刺的方式去表達自己的喜劇理念，他炮製的喜劇電影也較着重人物鋪排。《鬼馬雙星》以賭博文化論盡香港人的嗜賭心理，去到第二部《天才與白痴》（1975）繼續描寫港人為錢瘋狂的心態，故事主場景從賭場轉成精神病院，嘲笑 1973 年股災後香港人瘋言瘋語的現象，更特別寫了在精神病院外也有一些奇形怪狀的喜劇人物，如許冠英演穿雪屐送餐的侍應，以及著名作曲家顧嘉煇客串演的軍火專家，甚至許冠文在病院中也時常跟同事們說一些似是而非的笑話，如「你點解唔食多魚？你幾時見魚戴眼鏡？」諷刺正常人也有瘋癲的一面。其中最誇張的例子有以電視台大戰作主題的《賣身契》（1978），片中的綜藝節目「大博殺遊戲」，參賽者為了億萬獎金，將愛犬、丈夫的性命作賭注，結果獎品只得蠔油一支。

許冠文早期的喜劇方式多以大量的對白作喜劇元素，慢慢由《半斤八両》開始轉化成多以動作、畫面來營造喜劇效果，經典的廚房大戰、「雞操」到鎖匙插穿水床等，不僅獲香港觀眾愛戴，想不到連日本觀眾也被其充滿歡樂的形體動作所吸引，從而在其他喜劇中再以這些世界語言向外國觀眾分享笑料，像《賣身契》中的「身歷境電視機」、《摩登保鑣》的「學車口訣」、《雞同鴨講》（1988）的「占士邦」式偷師方法，都是對白減到最少，單純以動作、畫面達到喜劇效果。

至於角色方面，許冠文幾乎在每一部片也有不同職業、身份，當中較有先見之明的是兩個「老許」，一個是《雞同鴨講》中的舊式燒臘店的老許，一個是《新半斤八両》（1990）的「內幕周刊」出版社的老許，兩個角色分別探討新式快餐店與舊式老舖的競爭，以及八卦周刊為了讀者而製造假新聞的矛盾。這種描寫厲害之處是放進喜劇來處理，情節中要扮鬼、整容、扮小孩來得到獨家新聞，儘管票房成績不及當時的後起之秀周星馳，但意念上卻是相當新穎。

吳宇森的喜劇世界

> 「去叫阿四撳着我條車匙，開我架賓士，
> 車我去銀行同我見我波士！」
>
> 許冠英 @《錢作怪》

　　吳宇森 John Woo 在引爆「英雄片」熱潮之前，除了為「雛鳳鳴劇團」拍過粵劇電影《帝女花》（1976），更是一名賣座的喜劇導演，而他的喜劇雖然有少許像許冠文的風格，但內裏其實更胡鬧前衛，有些橋段更是「無厘頭」喜劇的先鋒。

　　吳宇森加盟嘉禾前，曾長期在邵氏擔任張徹導演的副導演，而許冠文當導演的《鬼馬雙星》、《半斤八兩》，吳宇森也有從旁協助，聽聞貢獻不少。許冠文的電影是嘉禾的賣座保證，可是拍攝時間往往要花一兩年。嘉禾老闆鄒文懷為了有多些喜劇出品，決定找吳宇森執導《發錢寒》（1977），由許冠英與曾在《半斤八兩》演出的吳耀漢、趙雅芝合演，此片成了該年全年票房冠軍（許冠文同年沒有電影出品），吳宇森也順理成章被嘉禾下令拍了不少喜劇。吳宇森的喜劇系列內容可謂相當豐富，有點像雜技表演應有盡有，雖然有不少意外驚喜，但有時是多而不精準。不過他導演生涯首四部喜劇的票房都高踞當年十大賣座電影之位，直至新藝城的喜劇電影崛起，吳宇森喜劇才受到威脅，如 1982 年的《八彩林亞珍》被新藝城的《小生怕怕》搶盡風頭。結果吳隨後慘被嘉禾棄用，但這反而成了他在新藝城執導《英雄本色》的契機。

　　吳宇森喜劇的主角多數是窮光蛋或黑仔王，無論許冠英、喬宏、石天還是泰迪羅賓，每一位主角也是流浪漢或生活困頓。尤以許冠英堪稱吳宇森喜劇的最佳代言人，《發錢寒》、《錢作怪》（1980）、《摩登天師》（1982）、《八彩林亞珍》中的許冠英多是

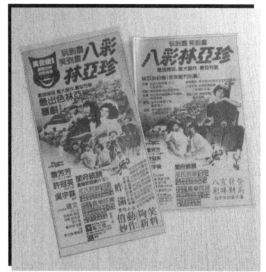

吳宇森早年所製作的電影中，不乏頗有「無厘頭」味道的惹笑橋段，例如《發錢寒》中漫畫化的演出風格，或是《八彩林亞珍》中吳宇森粉墨登場扮演到勞工處找工作的人士、羅文突然在海底隧道跟大樂隊合唱等場面，都以荒謬帶出喜感。左圖為《發錢寒》的港版錄影帶，右圖為《八彩林亞珍》的報紙宣傳廣告。

懷才不遇的打工仔。此外，許冠英與吳耀漢在《發錢寒》勒索富翁（張瑛飾），當中出現相當多道具、特技化妝及動作場面，如吳耀漢撞傷的腫瘤可隨意伸縮、仿效西片《通天大盜》（*Topkapi*, 1964）的倒吊盜寶、馬桶放潛望鏡、手槍被燒至槍嘴彎曲、李海生演的西林寺高手被金漆塗成少林寺銅人，或者是林正英、火星、陳會毅三殺手拉小提琴出場，可算是漫畫化演出風格的先鋒。

今天再看吳宇森喜劇，部分喜劇節奏難免有點不合時宜，可是你不得不佩服他偶然彈出的神來之筆。更意想不到的是，在《八彩林亞珍》之外，以下兩部由他執導的喜劇均是吳宇森一人獨力完成劇本，反映他編寫喜劇的能力不弱。《錢作怪》許冠英開場時用兩支牙刷、許被女角誤認為色魔，《滑稽時代》（1980）結尾石天的角色被人打到變成機械人，都玩出不俗的荒謬喜劇感。

吳宇森喜劇時常出現很多古靈精怪的奇幻裝置，有時的確是別出心裁，《大煞星與小妹頭》（1978）中的自動擦鞋洗臉機、換衫裝置，《兩隻老虎》（1985）中的早餐調味裝置，這些橋段均看出吳導童心未泯的一面。但有時卻因為節奏不受控制，令原本精采的設計變得沉悶，例如《摩登天師》結尾秦沛的眼睛變了激光眼，為了對付魔鬼馮淬帆，許冠英與秦沛聯手化作電子遊戲的打怪獸模式，怎料這場戲竟拖了約五分鐘，令有趣場面變得冗長累贅。近年吳君如與周星馳的《我愛香港開心萬歲》（2011）與《新喜劇之王》（2019）不約而同地再玩《八彩林亞珍》中蕭芳芳於片場當替身被陳星狂毆的一場戲，可見吳宇森喜劇或多或少也影響了往後的香港喜劇電影。

香港惡搞喜劇巡禮

「哎呀！呢度唔係楓林閣呀，
呢度係唔多閣呀！」

曾志偉@《精裝追女仔》

　　惡搞喜劇文雅些的叫法應是戲謔喜劇（Parody film），早期美國喜劇導演梅布祿士（Mel Brooks）的《緊張大師》（*High Anxiety*, 1977）與《太空堡大決戰》（*Spaceballs*, 1987），就是戲謔希治閣驚慄電影及《星球大戰》系列（*Star Wars*, 1977 - 1983）。之後的《滿天飛》系列（*Airplane,* 1980 - 1982）、《白頭神探》系列（*Naked Gun,* 1988 - 1993）、《反斗神鷹》系列（*Hot Shots,* 1991 - 1993）、《搞乜鬼奪命雜作》系列（*Scary Movie,* 2000 - 2013）等也是這類荷里活惡搞喜劇的傑作，內容差不多就是惡搞當年最賣座、最熱門電影中的經典場面。這類惡搞喜劇曾在台灣出現，《無敵反斗星》（1995）找葛民輝惡搞西片《阿甘正傳》（*Forrest Gump,* 1994），八十年代的《報告典獄長》（1988）與《先生騙鬼》（1987）更是惡搞香港電影《監獄風雲》（1987）與《倩女幽魂》（1987），可見當年香港電影的影響力有多大。不過回想起來，香港也曾出現一些惡搞電影，但未有成為潮流，因為除了需要有人所共知的賣座電影作為惡搞對象，也相當考驗編劇功力。

　　香港第一部惡搞喜劇電影已不可考，但六十年代曾出現過一部由王天林導演的喜劇片《神經刀》（1969），惡搞當時大賣的《獨臂刀》（1967）、日本著名的《盲俠》片集（1962 - 1989）。而劉家良師傅在《爛頭何》（1979）中亦設計出「殘缺四怪」來惡搞張徹導演的《獨臂刀》（1967）與《殘缺》（1978），男主角汪禹則嘲笑《醉拳》（1978）「醉了就怎打，是『醒拳』才對！」其中「獨臂俠」與男主角汪禹對打期間竟然伸出另一隻手，原來是健全人士假扮「獨臂刀王」。

　　相隔十多年的《貓頭鷹》（1981），應算是香港「無厘頭」電影始祖，可惜當年未受觀眾注意。此片是銀壇三兄弟姜大衛、秦沛、爾冬陞自組公司拍攝，由姜大衛自導自演、秦沛當出品人與客串一角，爾冬陞則化名爾小寶與陸劍明導演一起編寫這部古裝惡搞喜劇。陸劍明導演在「威哥會館」專訪中憶述：「拍這個戲是因為我們每天都是拍楚原的戲，小寶（爾冬陞）對每一個角色覺得很重複，心想若把每個角色用搞笑的角度來看會如何呢？彼此談着談着，覺得可以將它喜劇化，而我們在當時把古裝片現代化真的是第一部，想到這樣去拍，自己也覺得有趣，晚上收工後我們就在小寶的宿舍裏談談寫寫，就是把東西記錄下來。」

　　《貓頭鷹》的確玩得自由奔放，主題音樂用的是六十年代經典美國劇集《職業特工隊》（ *Mission:Impossible*, 1966 - 1973），劇本的玩笑則包含了中外電影、電視人物，由古龍武俠小說人物、日本忍者到現代黑社會背語、李小龍、酒吧、跑車電報、《異形》（ *Alien*, 1979）、《星球大戰》（ *Star Wars*, 1977）激光劍，打架中途又變了跳 *Rock Around The Clock*，而出現在古代的升降機、機關，則搞笑地全由人手操作，結局又有人力救傷車出現。整部片完全脫離常理。其中一幕有個妓女將一個不給錢的嫖客打落樓，一個男人立即跳上樓打那妓女，並說「你敢打我兄弟」，之後就像接龍般有幾個人出來說「你敢打我條菜」、「你敢打我大哥」、「你敢打我表哥的舅仔」，今天我們覺得好笑，但八十年代初的觀眾可能不明白笑點何在，可算是一部走在時代尖端但生錯年份的惡搞喜劇。

　　《我愛夜來香》（1983）與兩集《黃飛鴻笑傳》（1992 - 1993）應是一些較成功的惡搞喜劇。新藝城的作品在八十年代雖屢創票房紀錄，但影評人的輿論卻相當一致，認為新藝城的「度橋心態」搞壞了香港影壇風氣。一向愛好港產片的筆者認為有些指摘不無道理，但又不代表新藝城沒有一部喜劇能登大雅之堂，像 1983 年的《我愛夜來香》就是唯一的例外。它原是徐克導演的《鬼馬智多星》（1981）續集，徐克因拍攝《蜀山》

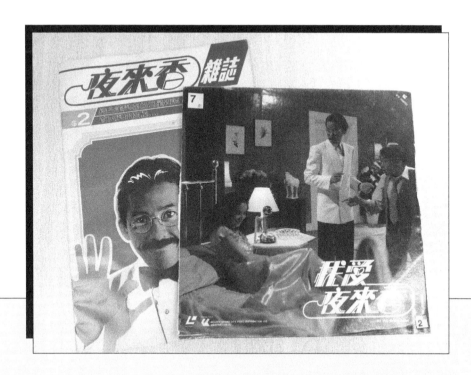

電影《我愛夜來香》的演員陣容除兼任導演的泰迪羅賓本人和林子祥，還有台灣第一美人林青霞及徐克演的廣島太郎。此片走的是優雅懷舊喜劇路線，主線雖是惡搞《北非諜影》中的鋼琴家阿 Sam 及鬥唱德法軍歌等情節，但觀眾如沒看過《北非諜影》這部經典西片，可能根本不知道是在惡搞。圖為《我愛夜來香》的電影特刊（左）與港版鐳射影碟（右）。

（1983）之故，遂將續集的導筒交給泰迪羅賓。泰迪羅賓決定惡搞自己最愛的其中一部西片《北非諜影》（*Casablanca*, 1942），製作出《我愛夜來香》這部電影，撇開惡搞部分，它也絕對是香港經典喜劇電影之一，其幽默笑料配合美術指導奚仲文帶領下的華麗佈景，都比上集甚至其他新藝城喜劇優勝，一句「我是女人」已可玩出層出不窮的荒謬錯摸與精采笑料，林子祥與泰迪羅賓的默契加上美艷動人的林青霞，多種元素的結合令《我愛夜來香》百看不厭。當中多場令人捧腹的幽默處境，由片初「倒不完的鮮奶」、舞會大混戰、機關椅，到人人也是間諜同伴，其漫畫化的無厘頭風格，可能是新藝城喜劇絕無僅有的精密與耐看，筆者也誠意向未看過這部電影的觀眾推介。

至九十年代，谷德昭與李力持在監製高志森的支持下，決定以惡搞模式回應那時的《黃飛鴻》熱潮。《黃飛鴻笑傳》（1992）胡鬧喜劇的表面下，仍舊是小子成長的勵志故事。雖然胡鬧的成分居多，當年更被影評人石琪指為「俗不可耐」，但報紙廣告卻以「石琪越鬧，票房越勁」作口號，反過來成為吸引觀眾的賣點。除了火速將徐克、李連杰合作的《黃飛鴻之二男兒當自強》（1992）中白蓮教法及李連杰的招牌姿勢戲謔一番，主線簡直將關德興時代的《黃飛鴻》片集玩到天翻地覆，心水清的影迷更會發覺當中還包含有袁和平的《勇者無懼》（1981）。

去到《黃飛鴻笑傳》的續集《黃飛鴻對黃飛鴻》（1993），更加入了鄭裕玲飾演的新角色雙番東，減少了前一集的部分低俗笑料，並且效法《東方不敗風雲再起》（1993）用真假黃飛鴻同時出現的處境，諷刺當時的古裝武俠跟風潮。雙番東是影射李連杰版《黃飛鴻》中的嚴振東，她想在省城開武館卻缺乏資金與名氣。其後雙番東被謝賢錦（黃秋生飾）利用假扮黃飛鴻，真假黃飛鴻同枱對質，更用上電視劇集《大時代》（1992）的經典人物丁蟹、方展博作代名詞，這類圈內笑話（in-joke）亦令人會心微笑。

除了以上幾部惡搞片，其實香港導演們也較少炮製惡搞片，較多的做法是在電影

《黃飛鴻笑傳》與同年上映的《阿飛與阿基》一樣，都有點「反英雄」意味。譚
詠麟版的黃飛鴻只愛煮飯、不諳功夫，為繼承「寶芝林」衣缽，被其父的三大徒
弟吹捧為「佛山之神」。其後又為了心愛的「韶關之花」十三姨（毛舜筠）及「寶
芝林」聲名，無奈要苦練「佛山無影腳」。那種硬着頭皮負上重任的身份，使黃
飛鴻由片初被巨浪潑到一身海草，到結局能喝止巨浪的突襲，說明了「神話」也
不是一步登天。圖為《黃飛鴻笑傳》的電影宣傳劇照。

中加插一些段落惡搞當時大熱或賣座的電影，令觀眾產生共鳴。最早在喜劇中惡搞的可能是楚原導演，在六十年代的《玉女添丁》已有惡搞前科，片中演陳寶珠爸爸的高魯泉誤以為馮淬帆令女兒有孕，大呼「估唔到我睇咗幾年《盲俠》，學咗幾年反手劍，而家有用啦！」來報復，相當搞笑。八十年代楚原離開邵氏後製作的《花心紅杏》（1985），比《精裝追女仔》（1987）更早找來石修扮演《傾城之戀》（1984）的周潤發，大講肉麻對白以收搞笑之效。

其後的王晶亦深明此道，在《精裝追女仔》先大玩《英雄本色》（1986）的經典場面，由豪哥的背影、吳準少向 Mark 哥發誓「以後唔俾人用手指篤我個頭」，到吳準少目睹 Mark 哥在「唔多閣」插槍入花盤，令看過《英雄本色》的觀眾發笑，另外劉定堅被收縮水縮到身體不受控制，爛口發竟大唱《誰可相依》來惡搞《龍的心》的橋段也娛樂度十足。其後的《精裝追女仔之2》（1988）、《最佳損友》（1988）亦延續招數，大玩《刀馬旦》（1986）、《秋天的童話》（1987）、《監獄風雲》（1987）、《胭脂扣》（1988）等大熱電影的經典對白與場面，其中馮淬帆與黃韻詩這對黃金配搭重演《秋天的童話》行沙灘等經典情節，更是值回票價。在九十年代甚至連《賭俠》（1990）這類賭術鬥智喜劇，也可惡搞《笑傲江湖》（1990）與《秦俑》（1990），可見王晶物盡其用的心態。又如西片《本能》（*Basic Instinct*, 1992）在香港大收，王晶也全面惡搞，除了用《本能》的橋段混合邵氏的《愛奴》（1972）、《毒女》（1973）將邱淑貞培訓成《赤裸羔羊》（1992），更在翌年賀歲檔將《逃學威龍三之龍過雞年》轉成搞笑版《本能》。1994年的《珠光寶氣》也沿用這套路，將大熱的《生死時速》（*Speed*, 1994）、《金枝玉葉》（1994）、《滿清十大酷刑》（1994）、《東邪西毒》（1994）、《重慶森林》（1994）等拿來取笑一番。

王晶亦很擅長觀察即將上映的電影市場走勢，當他知道那部電影取得成功，便立即將其中爆紅的人物放進自己的作品中來一個 Crossover。最著名的例子當然是將《賭

聖》（1990）的星仔、三叔放在《賭俠》。其他還有《逃學威龍》（1991）的黃局長（黃炳耀飾）出現在《賭俠 II 上海灘賭聖》（1991）與《逃學英雄傳》（1992），還將《笑傲江湖 II 之東方不敗》（1992）的林青霞變成《鹿鼎記 II 神龍教》（1992）的神龍教教主甚至叫周星馳惡搞東方不敗，以及《國產凌凌漆》（1994）的達聞西（羅家英）亂入《賭神 2》（1994），《古惑仔之人在江湖》（1996）的嘜坤（吳鎮宇飾）出現在《運財智叻星》（1996），這些毫無關係的合體簡直多不勝數。

另外有些例子，也試過找回一些賣座電影的原班人馬親自惡搞自己的經典，《整蠱王》（1995）的劉青雲、袁詠儀就被安排重演一次《新不了情》（1993）的幾場經典戲碼，不過男女的位置大執位，由劉青雲代替袁詠儀說回《新不了情》的經典對白，夏萍姐更充當張艾嘉跟劉青雲看 X 光片與研究病情；劉德華在《孤男寡女》（2000）演華少亦加插了《天若有情》（1990）的華 Dee 相助，才能與鄭秀文終成眷屬。

王晶曾在《精裝追女仔》大玩另一電影《英雄本色》的經典場面「以後唔俾人用手指篤我個頭」；《精裝追女仔之2》延續招數，大玩《刀馬旦》、《秋天的童話》等大熱電影的經典對白與場面。而在《鹿鼎記 II 神龍教》中，周星馳也惡搞電影《笑傲江湖 II 之東方不敗》中的東方不敗造型。圖為《精裝追女仔》兩集的錄影帶，以及《鹿鼎記 II 神龍教》的大堂劇照。

《家有囍事》引發瘋狂喜劇熱

「呀！
嗰邊無人嘅！」

周星馳 @《家有囍事》

　　《家有囍事》是大家農曆新年必定重溫的賀歲喜劇，其「無定向」又百發百中的喜劇風格成為是百看不厭的香港瘋狂喜劇至尊。黃百鳴建立永高院線想令影迷萬眾矚目，決定繼承《八星報喜》（1988）的賀歲愛情喜劇模式冀奪佳績。高志森導演以九十年代重拍的《愛登士家庭》（*The Addams Family*, 1991）為藍本，將《家有囍事》中的常家變成荒誕無稽的瘋狂家族！《家有囍事》的經典場面你記得幾多呢？「巴黎鐵塔反轉再反轉」、「無定向喪心病狂間歇性邏輯機能失調症」還是 ♪ 人生有個真正朋友的確好極！飲勝！」其經典程度毋須多言，當中的無聊對白好像有點「無深度兼無厘頭」，但如果配合人物角色性格去看，大家又會欣然接受，所以《家有囍事》中由常家兩老以至大唱「金絲雀」的 Shelia（陳淑蘭飾），每一個角色都設計得精妙討好，令人發笑。就如張國榮演的常騷，在片初已設計為一位滋油淡定和愛美的女性化男子，並且與周潤發在《八星報喜》的演法截然不同，所以他說「生仔好痛㗎！」除了令全院觀眾拍手大笑，也絕對合情合理。

　　《家有囍事》上映前後，香港也曾經出現不少瘋狂喜劇。早在七八十年代，已有不少電影人嘗試瘋狂喜劇模式，如七十年代一位筆者很欣賞的喜劇明星伊雷，他自導自演的《谷爆》（1978），應是香港「無厘頭」的祖宗之一。伊雷的喜劇天分遺傳自父親伊秋水，可惜伊雷那時拍攝的電影空有橋段，劇本卻大多數未盡完善，當中較出色的一部作品可能只有嚴浩導演的《茄喱啡》（1978），其他很多也與軟性色情片掛鈎，所

以未能像許氏兄弟喜劇般老少咸宜。《谷爆》今天看來實在相當胡鬧，但片中講的「替人出氣公司」就相當搞鬼，之後更被 1993 年的《芝士火腿》拿來重拍。

去到八十年代末至九十年代初，隨着喜劇電影的聲勢開始走下坡，電影人開始嘗試其他模式。曾志偉在 1989 年自導自演了兩部不一樣的喜劇，《小小小警察》在今天也被不少影迷視為香港 Cult 片名作，不過大部分觀眾也不太接受這種笑話駁笑話式的無聊喜劇。該電影以群星拱照方法來拍攝，出現很多瘋言瘋語的對白，如廖偉雄客串小販賣風、曾志偉在海邊大叫「恬妞，你喺邊呀？」旁邊其他人也跟着叫「周潤發、鍾楚紅，你喺邊呀？」甚至有個肥佬說「好食到爆炸就真」，就真的整間餐廳大爆炸等等場面。曾志偉想嘗試一種沒常規、沒邏輯的喜劇方式，但觀眾不太受落。

另一部電影《返老還童》則將荷里活喜劇《飛越未來》（*Big*, 1988）變成「痲甩」變奏版，曾志偉、陳百祥、林俊賢等人到泰國參加「咸濕」旅行團，竟意外地全部變回小孩子，只有曾志偉沒事，結果一堆小孩子變身後被配上「賭馬」、「睇咸帶」、「追女仔」等成人對白，更要找蔣志光演的旅行團領隊拿神醫（顧寶明飾）的眉毛作藥引助大家回復正常，用成人童話玩出不少創意。

九十年代初還出現過一些另類瘋狂喜劇。《小心間諜》（1990）是麥大傑導演繼《夜瘋狂》（1989）再接再厲，帶來一套異想天開的香港特務喜劇。它比周星馳的《國產凌凌漆》更早將特務類型放進港式喜劇，以一個普通人被無故牽涉入特務世界，盡顯踏入九十年代人人自危的不安氣氛。它延續了新藝城早年佳作《我愛夜來香》（1983）的神采，而且玩得更瘋狂惹笑。主角泰迪羅賓演的女子樂隊經理人，被懷疑收藏了寶藏的地圖底片，令中、日等地的特務貼身跟蹤。其中軟硬天師與麥潔文演的日本特務充滿娛樂性，戲中泰迪羅賓接觸的車、水龍頭，特務們都要將之拆件再重組，令家中的水龍頭及花灑的出水位大兜亂，荒謬感絕對爆棚。自《家有囍事》上映後，香港出現了不少類似的瘋狂喜劇想趁機大賺一筆。黃百鳴在翌年賀歲檔拍攝古裝版《花田囍事》

再下一城，將傳呼蛙、血腥瑪莉、花式跳水、沙田大圍高柏飛放了在古代，果然蟬聯賀歲檔票房冠軍。

在依靠台灣市場的九十年代，香港影壇引入台灣資金拍了不少「無聊透頂」的喜劇，同於 1993 年上映的《射鵰英雄傳之東成西就》（簡稱《東成西就》）、《神經刀與飛天貓》、《武俠七公主》、《一屋哨牙鬼》、《追男仔》都屬於這類。在很多人心目中是這些電影也是港產爛片，筆者卻看得不亦樂乎。

已成經典的《東成西就》，劉鎮偉導演在極短的時間內運用王家衛電影《東邪西毒》（1994）的幕前陣容趕拍出來。當中以粵語長片《如來神掌》（1964 - 1965）片集的部分情節糅合金庸小說《射鵰英雄傳》的內容，王祖賢突然變成于素秋，活像李香琴的奸妃葉玉卿又要國師張曼玉被逼吞下蜈蚣。梁朝偉、張學友這對活寶亦玩出史上最無聊的暗殺戲碼，還有梁家輝、張國榮延續《92 黑玫瑰對黑玫瑰》（1992）大唱粵語片金曲，以上情節無論一看再看都可令觀眾捧腹。

《武俠七公主》雲集楊紫瓊、張曼玉、鄭裕玲等當時得令女星，將粵語片《七公主》（1967）變了娛樂奇 Show，還有取材自日本漫畫《亂馬 1/2》的男變女情節，更有近似變形金剛合體的天山七女劍。《神經刀與飛天貓》、《追男仔》則以群星拱照作招徠，今天很難想像張曼玉、林青霞等一眾超級巨星會接拍這類瘋狂喜劇，林青霞還要扮成風情萬種的赤裸羔羊，張曼玉、張學友則穿古裝化身飛天貓、九尾狐插科打諢，也是搞笑經典。

結語

　　香港電影人常說，喜劇劇本難求，喜劇演員更難求。香港喜劇在七十至九十年代除了許冠文、周星馳兩大喜劇至尊，還有洪金寶、吳耀漢、馮淬帆、黃韻詩、曾志偉、麥嘉、石天、伊雷、許冠英、蕭芳芳、梅艷芳、鄭裕玲、吳君如、毛舜筠等喜劇精英，曾為觀眾帶來無數的歡樂。香港喜劇一路走來，喜劇的形式也在不同的時代中變化。喜劇可能受到地域界限的影響，像香港觀眾有時也不懂美國一些賣座電影的笑點。不過我們的新藝城、周星馳喜劇就曾經攻陷台灣，而許冠文、洪金寶的喜劇則令日本影迷趨之若鶩，可見出色的喜劇也可衝破語言的障礙。

　　而說到「無厘頭」喜劇，好像只有周星馳才可做到當中的奧妙之處，而又令觀眾接受。就算早年有曾志偉嘗試過《小小小警察》或麥大傑、泰迪羅賓的《小心間諜》等同類型題材，當時的票房卻證明成效不大。喜劇的節奏與難度有時需要恰到好處，太過火或偏離了觀眾的期望，就算橋段有多創新，但觀眾接收不到也是徒然。

　　可惜今時今日的香港喜劇產量可謂寥寥可數，製作喜劇的人才逐漸流失，新導演也較少會想去編寫喜劇。谷德昭、王晶、周星馳等上一輩導演已半退休狀態，新力軍中較多人留意可能只有陳詠燊的兩集《飯戲攻心》（2022、2024）與陳茂賢的兩集《不日成婚》（2021、2023），上述兩位導演也是師承於舊派的喜劇導演，像陳詠燊早年是馬偉豪的編劇之一，而陳茂賢則是谷德昭的編劇。雖然部分香港觀眾說這個社會已不需要喜劇，因大家也笑不出。但筆者覺得，在生活不如意的時候，看一部惹笑喜劇真的舒筋活絡，精神一振，再注入迎難而上的能量。

下集未結局

未結局

——港產片觀察學

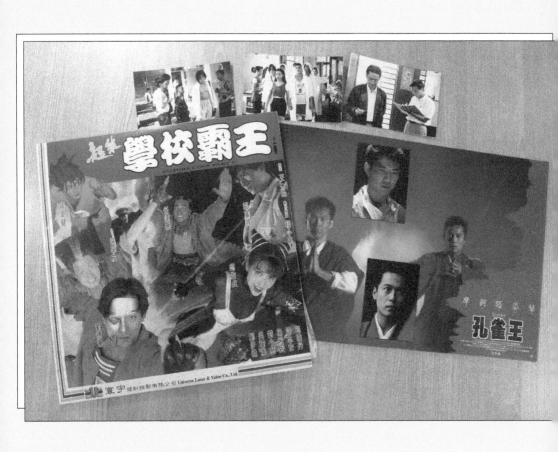

第 五 章

偽改編真魔改

源自電視小說 ACG 的
港產片

筆者小時候是看美、日動漫長大的一群，也會幻想一些喜愛的動漫人物由香港明星扮演會怎樣的？大家又可曾想像郭富城、邱淑貞會扮演《亂馬 1/2》中的男女亂馬呢？早年荷里活已將《超人》、《He-man》、《蝙蝠俠》改成電影或電視劇集，到近年大熱的 Marvel 、DC 英雄系列，以至在 2024 年先後出現改編自同名日本動漫的 Netflix 電影《城市獵人》、影集《幽遊白書》和《海賊王》，還有出自香港傳統薄裝漫畫的港產片《九龍城寨·圍城》（2024），反映改編自小說、動漫的電影一直有市場價值。

　　雖然部分香港觀眾也說這個社會已經不需要喜劇，因為大家也已經笑不出。不過筆者覺得喜劇還是很多觀眾需要的片種，在生活遇到不如意的時候，看一部惹笑的喜劇也真的舒筋活絡，精神一震，也再有面對困難的方式和能量。

　　可是，無論對象是小說、動畫、漫畫，又或是其他媒介，將原著文本改編永遠困難，也很容易落得吃力不討好的收場。儘管原作已有相當數量的擁躉（否則根本不會獲得電影人青睞），改編電影可望獲得基本盤支持，但如果改得不好則會千夫所指。

　　荷里活與台灣向來也有不少經典電影改編自小說，所以金馬獎與奧斯卡多年來都設有「最佳改編劇本」獎項，向一班勞苦功高的編劇致敬。香港影壇感覺好像較少把其他名著改編成電影，其實只要翻查一下資料，也有為數不少的港產片出自小說、動漫、舞台劇甚至電視節目，有時出來的感覺更與原作大異其趣。

《七十二家房客》復甦粵語片

「有水有水，冇水冇水，
要水過水，無水散水」

杜平、鄭少秋 @《七十二家房客》

　　粵語片時期，香港電影人已喜歡從中外小說、漫畫、廣播劇中就地取材，當時出自港漫改編的電影，包括有李小龍童星時代的《細路祥》、高魯泉演的《老夫子》系列，以及中聯公司多部改編自巴金、狄更新（Charles Dickens）、德萊瑟（Theodore Dreiser）小說的電影《家》、《春》、《秋》、《孤星血淚》、《天長地久》。流行通俗小說方面，多部粵語片如《難兄難弟》、《歡喜冤家》、《藍色酒店》、《浪子》等，是改編自小說家楊天成、依達的著作。

　　話劇亦是香港電影改編的泉源之一，早年已有《雷雨》改編成電影，而其中一部由「香港影視話劇團」在 1973 年演出的話劇《七十二家房客》，更令粵語片重新在香港戲院出現。話說香港在七十年代以前已分了國語片、粵語片兩大陣營，其中電懋、邵氏兩間國語片電影公司，在五十年代末期相繼從新加坡注資來港大展拳腳，大拍製作華麗的時裝喜劇、黃梅調歌舞片與歌舞電影，令香港觀眾投入富有的中產生活與堂皇佈景，而且國語片逐漸採用彩色菲林製作，令粵語片的競爭力大減。加上國語片可賣埠到台灣及其他東南亞地區，令電懋、邵氏的勢力日益壯大，其後連香港的粵語觀眾也選擇看國語片多於粵語片，粵語片因而處於極困難狀況。1967 年 TVB 免費廣播，大量粵語片明星被邀到電視台工作，電視台亦大量購買早期的粵語片在電視放映，令粵語片的生意與產量也大受影響。1971 年至 1973 年初，香港完全沒有粵語片在戲院放映，是粵語電影最慘烈的黑歷史。隨着粵語片大減產，楚原導演也無奈在 1970 年先後

加盟國泰（電懋之後的易名）與邵氏拍攝國語片，就算是粵語片巨星陳寶珠當時留美歸來，拍攝她息影前的最後一部電影《壁虎》（1972），大家以為會是粵語片重現的時機，結果竟然也是國語片。

1973年3月「香港影視話劇團」將上海滑稽劇《七十二家房客》改編成話劇，公演半年已經打破香港話劇的票房紀錄。有見及此，邵氏公司立即找楚原導演將話劇改編成電影。楚原更向邵氏提出以粵語發音拍攝，賣點是香港已接近三年沒粵語片上映，觀眾必定有新鮮感。果然電影賣座，以五百六十萬元票房，大勝嘉禾以李小龍電影創下的五百三十萬元票房紀錄，亦令粵語電影復活。粵語配音自此變成吸引觀眾的綽頭，報紙廣告更會加上「粵語配音，份外傳神」來標明電影有粵語配音。而曾幾何時，香港更試過逢片來港必要配上粵語的誇張時代，李小龍在七十年代的經典動作片、許冠文的《大軍閥》（1972）也試過在八十年代初重配粵語上映，像《精武門》在1980年重映的票房更高踞全年票房十大，這令八十年代某些舊片重映，以至台灣片、日本片也配上粵語來以吸引觀眾。

而另一部著名的話劇改編電影，應是二十多年後的《我和春天有個約會》（1994），原著話劇是由杜國威為「香港話劇團」撰寫，在1992年公映，高志森導演相當欣賞這個劇本，除了沈嘉豪這角色改為吳大維，幕前演員也用回話劇原班人馬演出。說真的，筆者也是因為這部電影才認識舞台劇這媒介，而電影也將劉雅麗、羅冠蘭、蘇玉華、謝君豪等舞台劇演員介紹給觀眾認識，其中筆者很欣賞在戲中演蓮茜的馮蔚衡，可惜她不像其他演員一樣長期在電影、電視圈中發展，現時她仍專注在香港話劇團的導演與演員工作。《我和春天有個約會》的成功，也令不少話劇陸續被搬上大銀幕，當然不是每一部也同樣大收旺場，基本上只有劇本更出色的《南海十三郎》（1997）能脫穎而出，擔綱主角的謝君豪也憑本片奪得金馬影帝。

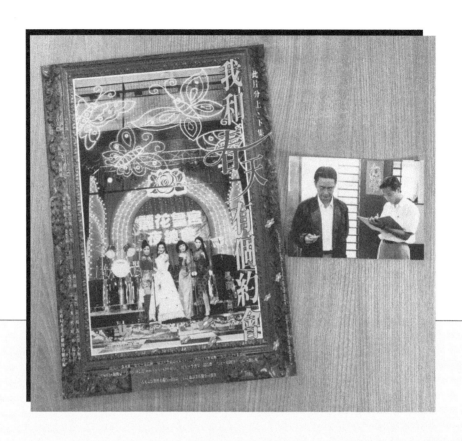

舞台劇《我和春天有個約會》改編成同名電影取得成功，叫好又叫座，也令不少話劇陸續被搬上大銀幕，當然不是每一部也同樣大收旺場，基本上只有劇本更出色的《南海十三郎》能脫穎而出，擔綱主角的謝君豪也憑本片奪得金馬影帝。圖為《我和春天有個約會》的電影宣傳海報（左）與《南海十三郎》電影宣傳劇照（右）。

日本漫畫的改編或偷橋

> 「我唔係針對你，
> 我係話在座咁多位都係垃圾！」
>
> 林國斌＠《破壞之王》

　　動畫與漫畫自七十年代起深受香港年輕人愛戴，電視台的配音動畫、特攝節目可謂伴我們成長。筆者童年時期看的《IQ 博士》、《叮噹》（如今改名多啦 A 夢）、《He-man》、《藍精靈》、《忍者小靈精》、《相聚一刻》、《伙頭智多星》、《龍珠》、《城市獵人》、《亂馬 1/2》、《聖鬥士星矢》等均深受大小朋友喜歡，其中日本動漫的視覺盛宴更令港人大開眼界，也刺激了香港電影人感官體驗與影像思維。

　　當中尤以鳥山明的作品影響深遠，八十年代初《IQ 博士》在 TVB 播放，梅艷芳主唱的主題曲以及動畫中瘋瘋爆笑的人物情節，瘋魔全港。小雲、小吉這兩個家傳戶曉的《IQ 博士》角色有時也會出現在某些港產片中。去到八十年代末，想像力豐富的鳥山明再創作出《龍珠》，以及大量膾炙人口的角色及奇趣武功，主角孫悟空的造型無論是張堅庭、張衛健也扮過，周星馳、張衛健亦在《唐伯虎點秋香》（1993）與《超級學校霸王》（1993）施展的龜波氣功與元氣彈，而吳孟達、葛民輝也在《賭聖 2 街頭賭聖》（1995）扮演笛子魔童與杜拉格斯，連徐錦江在《賭神 2》（1994）結局觀戰，也要問「賭神仲唔變超級撒亞人嘅？」全城好像看《龍珠》看到上了身一樣。

　　香港影壇了解亞洲年輕人對日本動漫的喜好，紛紛從日本動漫中打主意，不過改編自日本動漫的電影，部分雖然依足程序引進版權，但往往與原著相去甚遠，部分更大膽地則只取其內容作出非法改編；而較奇怪的是日本電影公司當時反而沒有將這些

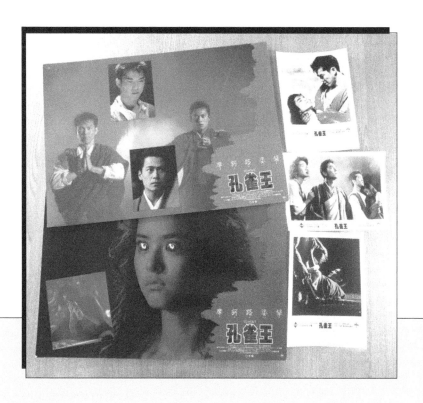

《孔雀王》漫畫中的孔雀竟一分為二，香港版元彪是主角孔雀，三上博史是新人物吉祥果；日本版三上博史才是主角孔雀，元彪則變了中文讀音同樣是孔雀的新角色，變成一片兩版給兩地觀眾，日本版更加插三上博史、安田成美誤闖廟街的情景，順道變了旅遊特輯。電影也吸引元彪的日本影迷以及《孔雀王》的動漫迷，在票房策略上也相當成功，葉蘊儀也憑此片在日本走紅了一陣子。圖為《孔雀王子》的日版大堂劇照（左）及宣傳劇照（右）。

動漫作品改編成電影，反而交給香港電影界將之真人化。

　　嘉禾在 1988 年投資六千萬港元，與日本富士電視台合作攝製《孔雀王子》（1989），以獲野真的漫畫《孔雀王》作藍本，演員陣容雲集來自香港的元彪、葉蘊儀、王小鳳與來自日本的三上博史、安田成美、緒形拳，片中的電腦特技效果亦有日本公司負責製作。它更是首部跟日本買版權拍攝的日漫改編香港電影，並排在 1988 年 12 月日本聖誕新年檔期上映。《孔雀王》原著早期分成不同故事單元，講述驅魔師孔雀消滅不同惡魔（惡魔衍生自一些不幸事件的詛咒，反映繁榮社會中的醜陋）。漫畫中的地獄聖女阿修羅則在第四卷單行本出現，電影版則將漫畫中的幾個單元合而為一。《孔雀王子》電影以娛樂元素為主，討論人性善惡的課題集中在嘉禾新星葉蘊儀飾演的阿修羅身上，亦抽走了漫畫中的暗黑色情元素。《孔雀王子》的特攝模型、特技效果與漫畫改編背景，給觀眾嶄新觀感。該片導演藍乃才亦曾執導《俾鬼捉》（1986）、《原振俠與衛斯理》（1986）等，有特技片經驗，駕輕就熟。

　　《孔雀王子》取得成功，嘉禾亦加強資本與陣容，再與富士電視台合作續篇《阿修羅》（1990），除了邀得日本經典角色「盲俠」勝新太郎加盟，更換了當時剛由模特兒轉型演員的阿部寬來代替三上博史。更參照西片《星球大戰之武士復仇》（*Return of the Jedi*, 1983）的玩法，將元彪的角色冰封，從而加重阿部寬這位日本正牌孔雀的戲分（同時讓元彪有空檔去拍其他電影），片中葉蘊儀有隻叫戲鬼的寵物，造型近似西片《小魔怪》（*Gremlins*, 1984）。藍乃才導演其後亦再拍攝另一部日漫改編的電影《力王》（1990），因為這次並無日本特技人員參與，片中也有大量道具與特技化妝，拍攝難度極高，全靠香港工作人員奮力完成。這次藍乃才忠於猿渡哲也的原著，比如一拳打穿敵人肚皮，力王與鳴海的「真正盤腸大戰」以及鐵刨批臉等震撼眼球的視覺衝擊，差不多將原作的血腥畫面還原。力王由渾身肌肉的樊少皇演出，神形俱備。電影票房雖不及《孔雀王子》與《阿修羅》，卻成為受人推崇的港產 Cult 片經典。

　　嘉禾拍攝這類日漫改編電影可算不遺餘力，1991 年又用了一千萬港元 ❶ 購得《城市獵人》（1993）的版權。1990 年這部日本漫畫改編的動畫在香港興起熱潮，傳神的粵語配音與小部分不文及槍戰內容，吸引觀眾每星期追看，男主角孟波常說的「肥婆奶奶」、「有孟波無囉唉」等對白更成為流行用語。其實在嘉禾開拍該電影前，本港已有很多影視作品抄襲《城市獵人》的情節，ATV 率先拍了一部類似的劇集叫《妙探出租》，由連偉健演孟波，關詠荷演惠香；電影方面，《九一神鵰俠侶》（1991）劉德華、鍾鎮濤、葉蘊儀的角色已有抄襲之嫌，而其他電影亦屢次挪用孟波在漫畫中用子彈穿手掌阻擋衝力一招，1988 年《捕風漢子》中的萬梓良率先體驗這橋段；翌年由劉德華主演的《傲氣雄鷹》將手掌改為咕咂，《機 Boy 小子之真假威龍》（1992）亦一模一樣地搬到劇本當中。

　　嘉禾的《城市獵人》找來日本影迷喜愛的成龍飾演孟波，王祖賢則以其長髮形象扮演惠香（動漫中的惠香是短髮），還有來自日本的後藤久美子、香港的邱淑貞、台灣的溫翠蘋等美女助陣，導演原意是找《殭屍先生》系列的劉觀偉擔任，結果還是改由擅長拍商業片的王晶。成龍版《城市獵人》常被詬病電影與原著完全沒有關係，只保留惠香的超級大槌與為富豪找愛女等慣用情節，故事主線更與西片《虎膽龍威》（*Die Hard*, 1988）大同小異。影迷們反而較喜歡周文健在 1996 年拍攝的《孟波》，該電影雖然未取得日方授權，劇本也是大改特改，但大部分觀眾也認為周文健的外型更神似孟波，而片中的大彩蛋還有吳康寧飾演的海怪（與漫畫中同名角色造型相同），可惜片中由宣萱演的惠香原意是在《孟波 2》才正式出場，因《孟波 2》始終沒有面世，故未能派上用場。

　　《妖獸都市》（1992）、《流氓醫生》（1995）也是九十年代從日本正式買下版權來改編的港產片，不過《妖獸都市》落在徐克導演手上必定遭魔改（其原著動畫電影涉及

❶　《華僑日報》1991 年 5 月 29 日報導。

成龍版《城市獵人》較聰明的地方是找了 TVB 聲演動畫版孟波、惠香的配音員
張炳強、袁淑珍，分別為成龍、王祖賢配音，加強了本地觀眾的親切感，可是故
事內容與主線皆與日本漫畫原作毫無關聯，更亂入了其他電玩作品的角色，相當
惡搞。圖為港版《城市獵人》的日版電影特刊與宣傳劇照。

《城市獵人》、《妖獸都市》、《流氓
醫生》均是九十年代從日本正式買
下版權來改編的港產片,但其中只
有《流氓醫生》在角色上比較有原
作的感覺,其餘兩部電影除了角色名稱及造型外皆跟原作無關,內容更是加入了
大量魔改,跟原作相比是面目全非。左圖為《妖獸都市》宣傳海報,右圖為《流
氓醫生》的日版宣傳海報(左),以及成龍版《城市獵人》的日本宣傳特刊(右)。

相當多的性與暴力成分，故徐克應該不會想將電影拍成三級片），除了黎明演阿龍、李嘉欣演幻姬，整個劇本改為描寫張學友演的新人物邢國強，幾乎與原作《妖獸都市》毫無關係。

至於《流氓醫生》則可能是跟原著日本漫畫《流氓俠醫》較接近的改編電影，由當年拍了多部備受好評的中產喜劇，發展得如日中天的 UFO 電影人製作有限公司製作。1994 年的《壹周刊》提到，UFO 成立初期已向日方買下版權，張之亮導演曾想找周潤發演出，可惜因周沒檔期而擱置計劃。其後李志毅與梁朝偉在拍攝《新難兄難弟》（1993）時閑聊說，如果《東京愛的故事》（1991）開拍香港版，三上一角非偉仔莫屬。然後靈機一觸想到《流氓俠醫》與三上同樣是醫生，如果將俠醫的性格改成跟三上相同，偉仔便很匹配，所以李志毅立即問張之亮能否割愛將這個故事交由自己開拍。而李志毅亦將電影加以香港化，將主要角色的性格略加改動，並加進一些原著沒有的角色，以增強戲劇性。李志毅將燈籠州街這小社區寫得相當出色，梁朝偉這位才華洋溢的醫生寧願跟不同階層的街坊打成一片，也不甘受制於醫院的官僚制度。其幽默中見感性的人物特質，承繼原作漫畫主角國分徹郎醫生的風趣不羈，是九十年代的有型「麻甩佬」代表。

此外亦有多部日漫改編電影，不理版權問題而照拍無誤，像小池一夫原作、池上遼一繪畫的《淚眼煞星》，竟在 1990 年被兩間香港公司拍成電影（但沒得到日方授權），亦將原著的大量情慾及暴力元素刪得一乾二淨。新藝城版本《淚眼煞星》較受觀眾注目，因為主角是許冠傑、張曼玉，更號稱在當年的蘇聯拍外景（但內容其實與原著毫無關係，可能是藉以避開版權問題）。它只保留了原著的百八龍集團、自由人殺人後流淚、酒店刺殺等經典情節，整體算是重新創作。電影在初期一度以《淚眼煞星》的片名拍攝，但慢慢地將片名改作《紅場飛龍》，在台灣上映反而用回《淚眼煞星》，可能是因為漫畫在台灣的譯名是《哭泣殺神》，而電影海報、劇照又印了出來，為免浪

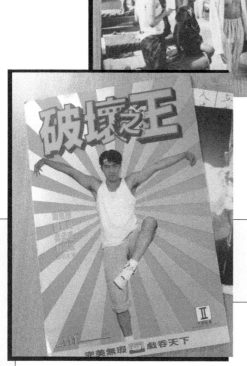

周星馳的《破壞之王》中，周星馳演的何金銀被黑熊襲擊而縮低，反令鍾麗緹演的阿麗殃及池魚被打傷，甚至去排隊買張學友演唱會門票這些情節嗎？其實全都是來自《破壞王》的漫畫原著。至於香港電影《男兒當入樽》除了籃球主題，根本與同名日本動漫作品扯不上任何關係，如果當年的動漫迷因為片名而買票進戲院的話，應該會怒火中燒。上圖為港產片《男兒當入樽》的宣傳劇照；下圖為周星馳《破壞之王》的錄影帶海報。

費資源而索性用回原名。不過在《紅場飛龍》上映前，另一部任達華、王祖賢主演的《浪漫殺手自由人》竟搶閘上映，該電影遠赴英國取景，任達華飾演的殺手自由人，被改成是日本山口組黑幫頭目的養子；王祖賢飾演的英國留學生則等同原著女角虎清蘭，與原著最相似的只是王祖賢用相機捕捉了任達華殺人的畫面，其他內容則與《淚眼煞星》關聯不大。

周星馳也曾想將刃森尊作畫、村田秀雄原作的日漫《破壞王》改編成電影《破壞之王》。不過當時未有報導證實《破壞之王》是否得到日方正式授權。而電影中加插不少日本導演深作欣二作品《情義兩心知》（1982，原名《蒲田行進曲》）的音樂與長樓梯設定，片名結果也故意加了一個「之」字來避過日方追究。差點數漏了《男兒當入樽》（1994）這部堪稱更極端例子的港產片，戲中你完全不會看到櫻木花道、流川楓等經典角色，只有鄭伊健演的波神高秋與膚色仍白的古天樂！惟內容與同名動漫原作一絲關係也沒有。

其後《頭文字 D》（2005）、《軍雞》（2007）等也是得到日本授權的香港改編電影，但這堆電影就算取得授權，早期的作品也不喜歡標示原著漫畫家的名字，如成龍版本的《城市獵人》在日本上映時才將漫畫家北条司的名字標在片頭，香港版本則完全欠缺這方面的尊重。雖則這些電影有一定的可觀之處，可惜大部分都是只拿了原著人名、作品名就胡亂創作，出來的效果往往吃力不討好，令人惋惜。

《古惑仔》系列再造港漫熱

「放下屠刀，
立地信耶穌啦！」

林尚義＠《古惑仔人在江湖》

　　除了日本漫畫，香港漫畫當然更早已被電影人取材來改編成真人版電影。李小龍童星時代的《細路祥》、新馬師曾的《王先生》（1959）系列與梁醒波的《烏龍王》（1960）系列是最早期的港漫改編電影，不過最著名的一本香港製造漫畫，當然是傳頌至今的《老夫子》！

　　《老夫子》由王家禧先生所著，他以長子王澤之名作筆名，老夫子、大番薯、秦先生、老趙、陳小姐等經典人物和「耐人尋味」的喜劇六格漫畫，是不同年代大小朋友的集體回憶。1965 年片商仙鶴港聯首次將《老夫子》搬上銀幕，由高魯泉演老夫子、矮冬瓜演大番薯，更一連開拍了三部續集。去到七十年代，亦有梁天與新加坡諧星王沙分別扮演《老夫子》。不過筆者較有印象的還是八十年代初的三集《七彩卡通老夫子》動畫電影。當時香港的胡樹儒與台灣的漫畫家蔡志忠合作，去到第三集《山 T 老夫子》（1983）更找來日本的本多敏行協助，應是華語動畫的輝煌成就。三集電影將老夫子等人物與李小龍、《水滸傳》人物與惡搞西片《E.T. 外星人》的山 T 相遇，如今重看仍然可感受到電影中的歡樂氣氛與天馬行空的想像力。踏入千禧年，徐克以多年製作電腦特技與動畫的經驗，找來青春偶像張柏芝、謝霆鋒，配合 CG 版的老夫子、大番薯在《老夫子 2001》（2001）重遇，可惜出來的效果不算很理想。

　　七十至九十年代是港漫的全盛時期，黃玉郎、馬榮成等漫畫家畫出彩虹，闖出一

番名堂，作品如《龍虎門》、《中華英雄》的銷量更屢創紀錄，電影公司也開始動腦希望將這些漫畫改編成電影。黃玉郎不敢假手於人，為了開拍《龍虎門》（1979）電影版，決定自組「玉郎影業（香港）有限公司」，由自己當導演，但整部片完全與當時的功夫喜劇無異，結果今天已被人遺忘。八十年代黃玉郎曾想與新藝城合作《特技龍虎門》，並擬由元奎導演，可惜最後無疾而終。《龍虎門》也要去到 2006 年才有像樣一點的改編電影，葉偉信導演以近未來的風格處理，找來甄子丹、謝霆鋒、余文樂飾演王小龍、王小虎、石黑龍，當年的票房也不俗。

至於馬榮成的《中華英雄》，早在九十年代由 ATV 邀得金牌動作指導程小東，開拍了兩輯《中華英雄》劇集（1990 - 1991），由何家勁飾演華英雄，其造型神似，吸引一班港漫迷留意。不過香港電影人一直只將重心放在改編日本漫畫，不敢對港漫草率改編。在 1993 年暢銷漫畫《刀劍笑》曾被改編成電影，可惜劇本不濟，就算有林青霞、劉德華等巨星出演，結果還是失敗告終。

要數港漫改編的成功例子，必定是由鄭伊健、陳小春主演的一系列《古惑仔》電影，在 1996 年先後上畫的首三集《古惑仔》更合共錄得逾六千萬元票房。《古惑仔》是香港著名江湖漫畫，主角陳浩南的造型原本出自劉德華九十年代初《天若有情》（1990）等江湖愛情片，筆者除了《老夫子》與《牛仔》，其實很少留意港漫，所以就算當時報章說港漫迷兼電影編劇文雋與劉偉強導演宣佈獲浩一漫畫授權開拍《古惑仔之人在江湖》，筆者也無動於衷。怎料電影竟爆出大冷門，票房勁收二千一百萬！文雋在「威哥會館」專訪中提及：「我們第一集是在完全沒心理準備下爆了個冷門，因為在《古惑仔》前，香港將漫畫改編電影的例子中是沒有成功過的。我也說我不當作《古惑仔》是江湖片，只不過它是黑社會背景，我當作它是青春成長片。《古惑仔》其實是走鋼線的戲，我要那些不知道黑幫生活的觀眾也覺得好看，有一種獵頭的心態。那些真正跑江湖的觀眾也覺得頗到位，要平衡兩種觀眾。」雖然當時有很多人也大讚《古惑仔》好看，但當筆者想買戲飛入場看的時侯，竟然已經落了畫。

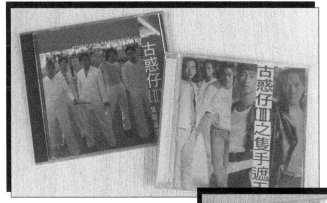

港產片《古惑仔》系列的宣傳策略當時也相當厲害，有一眾演員主唱的原聲大碟，更有電影特刊在報攤發售，筆者最記得當時在戲院出來時，也立即去了 CD 店買了《古惑仔》首兩集的原聲大碟回家狂煲！上圖為港產片《古惑仔》第二及第三集電影原聲大碟。下圖為新加坡的《古惑仔》第二及第三集影碟，因星馬兩地電檢尺度關係，不僅戲名改為《新警察故事》取代《古惑仔》，首集劇情開始更把陳浩南設定警察置入黑幫的臥底，把山雞等人逮捕入獄，但第二集山雞等人又很快出獄再戰江湖。

　　《古惑仔之人在江湖》的回響相當大，就連王晶及陳百祥合作的新春第二檔賀歲片《運財智叻星》也加入其中的大奸角「嘞坤」吳鎮宇進戲內，對於當時未看過電影的筆者來說，只覺得吳鎮宇的沙啞聲音相當惹笑，但之後才知道《古惑仔》電影中的嘞坤原來真是這樣説話。第二集《古惑仔 2 之猛龍過江》神速地在同年 4 月復活節檔期上映，筆者立即購票投入陳浩南（鄭伊健飾）與山雞（陳小春飾）的友情歲月。《古惑仔 3 之隻手遮天》緊接同年暑期上映，這集亦是系列中改編得最好看的一集，張耀揚飾演的大反派烏鴉甚至比主角陳浩南更搶戲。文雋將漫畫中的多位人物編排得層次分明，各集的奸角嘞坤、大飛、烏鴉、司徒浩南等成為大家的焦點所在，甚至是林尚義也因為出演牧師一角而人氣急升。

　　《古惑仔》系列在當時創出一年上映三集的驚人紀錄，但每一集又能夠保持一定水準，實屬難得。其後《古惑仔》亦掀起一連串跟風潮，作為出品人的王晶，當然打鐵趁熱再拍攝《古惑女決戰江湖》、《紅燈區》、《洪興仔之江湖大風暴》，以及外傳《古惑仔情義篇之洪興十三妹》、《友情歲月山雞故事》來延續下去。

　　1996 年也是一個漫畫電影年，接續《古惑仔》系列的強勁氣勢，文雋找來馬偉豪導演將漫畫家劉雲傑的《百分百感覺》開闢另一條偶像漫畫電影戲路。另一邊廂，徐克再與李連杰合作，由李仁港導演將另一香港漫畫家利志達的作品《黑俠》改編成電影。去到後期，馬榮成的兩部名著《風雲雄霸天下》（1998）與《中華英雄》（1999）也在嘉禾的重資下推出，文雋、劉偉強這對「最佳拍檔」亦繼續合作。兩片為香港影壇的電腦特技帶來開山劈石的先鋒作用，也令漫畫改編這種情況變回較有票房價值的港產片種。

《超級學校霸王》—— 不顧後果的娛樂大作

「你日日收埋粒至大嘅魚蛋係底處嚟，
你估我唔知你籠嘢呀？」

張衛健 @《超級學校霸王》

　　九十年代初，電子遊戲的風氣盛行，任天堂推出的 Gameboy 手提遊戲機令全球着迷，遊戲機中心的遊戲種類也五花八門，其中格鬥遊戲《街頭霸王 II》（Street Fighter II）在 1991 年推出後亦深受機迷愛戴。歌詞都有唱：「四蚊一鋪街機亂咁打打打凹左」，大家每天也用幾十元硬幣去換取波動拳、百裂腳的快樂，遊戲中的眾多角色軍佬、春麗、阿龍、阿 Ken、印度佬、赤木司令等也成為年輕人茶餘飯後的話題。本地漫畫界有許景琛創作出暢銷漫畫《街頭霸王》，電影方面則有王晶察覺觀眾對《街霸》的狂熱，率先在成龍版的《城市獵人》電影中，加插了由軟硬天師、成龍分別 Cosplay 的軍佬、印度佬，以及相撲手、春麗等《街霸》遊戲中的經典角色。

　　最初王晶未想到將《街霸》變成一部喜劇，反而是想集合當時得令的「四大天王」劉德華、張學友、黎明、郭富城拍一部類似邵氏電影格局的《四大天王》，劉德華演偷心賊王、張學友演爛命王、黎明演千王、郭富城演槍王。可惜事與願違，黎明因檔期問題辭演，四大天王三缺一，王晶打起《街頭霸王》主意，於是三大天王（郭富城只佔三天戲分）再加上邱淑貞、張衛健、任達華、鄭伊健，還有楊采妮、劉小慧、許志安等青春偶像，變出暑假檔娛樂大作《超級街頭霸王》（1993）。

　　《街頭霸王》的格鬥遊戲設定，其實很難編成大堆頭喜劇，因為遊戲是說赤木司令找世界各地的格鬥高手互鬥，再收羅武功最強的人，故王晶將《未來戰士》（The

王為了避開巨額的版權費，最後還是妥協將《超級街頭霸王》改成《超級學校霸王》，而劇照、海報、電影配音也要重造一批。不過筆者藏有改名前的舊版海報，其原裝預告片及電影海報最初也想冒險使用《超級街頭霸王》，邱淑貞、張學友也叫回春麗、軍佬，廣告標語也寫「今年暑假成班街霸嚟學校陪你玩餐勁！！」但經過深思熟慮後，為了不想被控告侵權，而在上畫前的最後一刻改名為《超級學校霸王》，人物與招式名稱也被配成相近的諧音，可算是驚心動魄。圖為《超級學校霸王》的兩版本海報（左及右上圖），以及電影宣傳特刊內頁（右下圖）。

Terminator, 1984）的橋段混合《多啦 A 夢》、《龍珠》、《開心鬼》（1984）、《逃學威龍》（1991）、《孖寶兄弟》、《三度誘惑》（1990），總之就是要觀眾看得熱熱鬧鬧、開心滿足。而這類以明星偶像掛帥的瘋狂喜劇，應要看待為像《歡樂今宵》或《暑假玩到盡》等電視綜藝節目，劉德華、張衛健絕對是超齡學生，邱淑貞又展現一下《赤裸羔羊》的性感女神姿態，中段又有張學友與劉小慧惡搞《情人》（*The Lover*, 1992）、《秦俑》、《人鬼情未了》（*Ghost*, 1990）來高唱主題曲《總有一天等到你》，還有程小東負責的多場火爆動作場面，結局吳耀漢以一句「唔使理開心咩事，大家開心就得啦！」歸納整部片就是無無謂謂、有打有笑的九十分鐘娛樂片。

　　電影中把原著遊戲的人物、格鬥招式名稱都改了，就是因為王晶完全沒有向《街頭霸王》所屬公司 Capcom 購買版權。可是王晶亦差不多將《街頭霸王》的角色完全呈現給觀眾，劉德華是鐵面、張學友是掃把頭、任達華是發達星、邱淑貞是春美、郭富城是阿龍、鄭伊健是阿健、盧惠光是將軍、段偉倫是 Toyota、周比利是泰王，到結局甚至連吳耀漢也要演青狼、張衛健也變了《龍珠》孫悟空造型，可算是一家團圓。而劇本可謂用盡《街頭霸王》的格鬥技，除了半月刀、旋風腿、白滅掌、旋風雙飛腿等一一使出，連隨意伸長手腳、噴火等絕技也用來助片中角色在校運會的跑步、推鉛球、跳高取勝！

電視人物跳進大銀幕

「無色情暴力，
鬼睇咩！」

王晶＠《精裝追女仔之2》

　　電視改編是一個奇特的類型，因為觀眾平日也可在電視免費收看，如何令他們買票入場看類似的東西呢？那麼當然要將觀眾喜歡的電視橋段加料炮製，還要把平日觀眾沒機會在電視機看到的東西放進電影！六十年代末期當大量粵語片演員進入電視台，也把觀眾由電影帶到電視，尤其是綜藝節目《歡樂今宵》大受歡迎，電影人竟想到將《歡樂今宵》的幕前藝員集合在一部電影中，希望拉觀眾回歸戲院，所以《大家歡樂在今宵》（1968）、《歡樂人生》（1970）等電影應運而生。而由《歡樂今宵》中的環節演變成的電影，在七十年代更如雨後春筍，連譚炳文、李香琴、沈殿霞等人都自資拍片兼導演。《阿茂正傳》（1975）、《大鄉里》系列（1974－1976）立即將這些趣劇人物變身電影主角，就算遊戲環節《水為財》及深入民心的《多咀街》也可轉化成電影，更於1974年分別拍成了《水為財》、《多咀街》與《街知巷聞》，總之有錢大家賺。

　　但為了吸引電影觀眾，以上電影也特意加插大量裸露、意淫鏡頭，像《多咀街》中的一名女士突然會被王俠、許冠英打劫至全裸跑到攝影機前，《阿茂正傳》又要加插一些裸露床上戲在其中，令這堆原意是老少咸宜的《歡樂今宵》環節，全部變了成人趣味電影，平日在電視機前嘻哈大笑的小朋友應該不能在大銀幕觀看。七十年代由盧遠、陳維英、亦嘉等主持的佳藝電視深夜節目《Hello夜歸人》，亦開創電視成人節目先河，該節目備受注目，更令嘉禾、邵氏爭相搶拍這題材。嘉禾以吳宇森、劉天賜、薛志雄編導三段式性喜劇《Hello夜歸人》（1978），由節目的原班主持演出；邵氏則找

了李翰祥、何藩、王風等七位導演搶拍《哈囉床上夜歸人》（1978），由著名配音員兼演員盧國雄代替盧遠擔演男主角，女演員有原主持陳維英以及劉慧茹、楚湘雲、陳思佳一班邵氏女星助陣。

七十年代的電視劇集與綜藝節目愈趨成熟，電視一播放長劇大結局或大型節目就會令全城水靜鵝飛，加上集合無綫邵氏藝員的《七十二家房客》大破紀錄，更令楚原導演將幾部電視劇改成電影，像處境喜劇《73》則將劇中幾集故事精華化，再化為電影版的《香港73》（1974）。不過劇中演員除了保留李燕萍，其他角色則找回邵氏的岳華、井莉或當時得令的何守信演出，反而《73》原班人馬葛劍青、熊德誠卻被分派出演一些次要角色。當時收視高企的劇集《朱門怨》、《啼笑姻緣》也被楚原拿來重拍，做法跟《香港73》一樣，將原劇的主要角色換成邵氏的李菁、宗華，但兩劇的成功人物則一定要保留，《朱門怨》（1974）的二少奶、三少奶依舊由盧苑茵、吳浣儀留任，《新啼笑姻緣》更找來主唱電視劇主題曲的仙杜拉穿上小鳳仙裝，上演一段《啼笑姻緣》（1975）MV環節。1976年播映的無綫長劇《狂潮》大受歡迎，譚炳文馬上決定將《狂潮》變成惡搞喜劇，由王晶、吳雨編成《鬼馬狂潮》（1978），希望吸引電視迷進場觀看。

另外電視台的搞笑節目，也訓練了一班喜劇巨星進軍大銀幕。許氏兄弟首先憑《雙星報喜》的成功跳進影壇，兩兄弟最初雖分別為邵氏、嘉禾效力，但可看作許冠文先以演員身份適應電影界的地形，到兩兄弟再合體拍攝《鬼馬雙星》（1974），許冠文對喜劇的節奏與密度差不多是一擊即中，錄得破六百萬元票房佳績，成為喜劇新貴。而另一個搞笑節目《點只咁簡單》亦發掘兩顆喜劇巨星，第一輯（1976）先有吳耀漢以其趣怪形象得到觀眾歡心，到第二輯（1977）又有蕭芳芳塑造的林亞珍形象，令後者的喜劇才華發揮得淋漓盡致，兩人亦自資開拍喜劇，將這股喜劇力量延續。吳耀漢在自資的先鋒公司開拍《點只捉賊咁簡單》（1977），而蕭芳芳則創立高韻公司開拍《林亞珍》（1978）。兩人開拍的喜劇也找了《點只咁簡單》的編導陳家蓀擔當導演，可惜陳家蓀導演的喜劇偏向胡鬧，故兩片的成績未算突出。不過蕭芳芳的《林亞珍》的票

房收入卻比《點只捉賊咁簡單》優勝，讓《林亞珍》可一連拍了三集，第二集《林亞珍老虎魚蝦蟹》（1979）更找來馬來西亞資金，但論成績最好的還是最後一集《八彩林亞珍》（1982），吳宇森寫地產霸權欺凌小市民，在幽默諷刺方面也比陳家蓀略勝一籌。

踏入八十年代，香港電視發展與電影可謂平分春色，兩種媒體已有一定的觀眾支持，但電視題材改編仍是有所作為，更幫助了一些獨立製片從中賺取盈利。燦神廖偉雄在「威哥會館」專訪中提及：「獨立製片就是手頭只有一筆資金，這筆錢不足以拍一部電影，所以還需尋找海外片商支援。若想在獨立製片裏創造新話題是很難的，因為宣傳渠道與資金實力也有限，所以假如電視台有一個爆紅的話題，它就會利用這個話題去拍，從而保證了這部戲有一定的基本觀眾。若還有海外資金進入的話，這部電影就不用蝕本，這也是整個電影界的生存方法。」所以在八十年代初，仍有很多電視節目改編的電影出現，如《新貼錯門神》（1979），又因為燦神廖偉雄在《網中人》（1979）演的程燦大受歡迎，電影公司亦立即羅致他拍了多部「阿燦」系列電影，包括《阿燦正傳》（1980）、《阿燦有難》（1981）、《阿燦當差》（1981）、《阿燦出千》（1981）等，為很多獨立製片公司帶來生存空間。

而邵氏與 TVB 關係密切，當然也近水樓台，將部分大熱的電視節目改成電影。《千王之王》、《千王群英會》掀起一片「千王」劇集熱潮，王晶也因此開拍他的第一部電影《千王鬥千霸》（1981）。邵逸夫爵士在 1983 年更想出一項壯舉，就是將原本 25 集的《上海灘》送到英國重製菲林，再剪成兩部電影於邵氏院線播放。電影在 1983 年 1 月上映，兩片票房雖只有一百多萬元，但加上賣埠到東南亞、美加的利潤，仍有利可圖。楚原導演亦在《香港 73》上映的十年後，再將處境喜劇《香港 83》改成《瘋狂 83》（1983），由「陳積」顏國樑擔大旗，順道也將電視紅星黃日華、翁美玲、梁朝偉、梅艷芳等引進大銀幕。

而八十年代的電視台內幕也是市民相當關注的八卦新聞，在電視台工作多年的王

晶將電視內幕放在《精裝追女仔之 2》（1988）中作為搞笑題材，其中盧海鵬飾演亞視老闆邱德根，其精湛演技簡直令觀眾笑破肚皮，王晶也自演影射 TVB 高層的西門慶總監，齊齊諷刺兩台腥風血雨的明爭暗鬥。踏入九十年代，TVB 與 ATV 同期的搞笑節目《笑星救地球》、《開心主流派》收視高開，作為電影人的胡大為、曾志偉竟想到將節目人物乜太、林班長結合成《笑星撞地球》（1990），劇本也類似《精裝追女仔之 2》，諷刺兩台的收視大戰。

結語

文雋曾在「威哥會館」專訪中表示，「每一種載體也有每一種載體的要求，電影是令他們最後有種很暢快滿足的離場感覺，不同媒介就會有不同做法，所以我覺得你要熟識創作的載體是怎樣」，金庸、古龍的小說改編的電影很多時也是未夠篇幅說到重點就要完結，故徐克、王晶等導演多數是只買了版權而將故事重新創作。今天我們重看大部分的改編香港電影，確實是「魔改」了原著。像近年法國與日本分別推出的《城市獵人》電影，人家的製作、人物造型、劇本也比香港早年的兩部改編電影優勝。

較無奈的是香港電視節目改編的眾多電影，除了《千王鬥千霸》是造就了賭片熱潮的祖宗作，好像也沒有很成功的作品，像《精裝難兄難弟》（1997）、《衝上雲霄》（2015）、《Laughing Gor 之變節》（2009），出來的效果不見得特別出色。因電影公司多是從電視節目中抽取一個成功人物，而另行編寫一個新故事，所以出來的效果也是與原劇相差甚遠。香港的改編風氣近年因為《九龍城寨・圍城》的成功而再受重視，看來改編小說、漫畫、舞台劇有機會重新變成香港電影的新潮流也說不定。

歌而優則映

細訴青春偶像
跨界電影發展

香港五六十年代粵劇大行其道，找紅伶拍攝電影成了一個賣點。不過電影與粵劇始終是兩種不同媒介，粵劇的價格也較昂貴，五十年代末去看任劍輝、白雪仙的「仙鳳鳴劇團」，夜場大堂的票價是港幣十元，最便宜的三樓座位也要三元；但如果是看一部任白主演的電影，買後座戲票的話，大約是 1.5 元，價錢相差近十倍，戲院靠前座位的價格甚至是一元以下，所以電影在當時為一班貧苦大眾帶來追捧偶像的權利。

　　隨着六十年代末期開始有電視台，並興起了登台表演、演唱會等不同表演渠道或媒介，接觸偶像的方法更多。不過電影公司找當紅的年輕偶像拍攝電影，仍是有一定的吸引力。六十年代的香港年輕偶像，大部分仍是從電影中跟觀眾們一起成長，陳寶珠、蕭芳芳由童星年代到成為玉女派巨星載歌載舞，她們的出身也是從電影開始，再在粵劇、歌唱至後期到電視台發展。七十年代起，反而開始了多了一些流行曲偶像因為歌唱事業大紅大紫，從而令他們有接拍電影的機會。

流行曲歌星的偶像電影

「你真係想做我經理人？
你知道我唱歌實掂嘅啦？」

譚詠麟@《歌者戀歌》

　　七十年代開始，隨着香港流行音樂興旺，電影公司亦開始打起那些當紅歌星的主意，嘗試找他們拍攝電影，以吸引一班歌迷買票進場支持偶像。《愛情的代價》（1970）可能是七十年代較早出現的偶像電影，邵氏找了流行曲歌星泰迪羅賓（著名樂隊 Teddy Robins and the Playboys 的主音歌手及結他手）與秦萍合演了這部愛情悲劇試金石。另一位在七十年代初享譽盛名的女歌手陳美齡，1971 年在香港走紅，張徹在時裝動作片《年輕人》（1972）中找她演出其中一名學生，票房不俗，其後張徹再找她與姜大衛演出另一部愛情片《叛逆》（1973），兩片在東南亞的反應也不錯。

　　許冠傑的蓮花樂隊在六十年代末與泰迪羅賓的 Teddy Robins and the Playboys 平分春色，而許冠傑與蓮花樂隊也有在電視節目主持音樂節目《Star Show》，但許冠傑加入影壇反而是因為他與胞兄許冠文在 TVB 主持綜藝節目《雙星報喜》後才受注目，嘉禾先找許冠傑演出羅維導演的《馬路小英雄》（1973）。許冠傑雖在《雙星報喜》已演唱了其第一首粵語歌曲《鐵塔凌雲》，以及跟胞兄演出粵語趣劇，可是當時香港仍是國語片的天下，所以本片也要被配成國語。七十年代中本地粵語流行曲興起，仙杜拉主唱的電視劇主題曲《啼笑姻緣》唱到街知巷聞，開始有很多導演會找仙杜拉客串。其後邵氏公司更找她出任女主角拍攝《鬼馬仙杜拉偷搶騙》（1975）與《妙妙女郎》（1975），希望用她的鬼馬形象拍攝喜劇。

　　要數七十年代最成功的偶像電影，應該是黃霑編導的《大家樂》（1975）。電影找來當時大紅的溫拿五虎作號召，黃霑以歌劇形式寫了十多部插曲，有愛情、有勵志、有搞笑，差不多每一首也是家傳戶曉。該電影的票房高達一百九十萬，是全年第四位，成績不俗。嘉禾看到溫拿走勢凌厲，立即羅致五人拍了《溫拿與教叔》（1976）和《追趕跑跳碰》（1978），尤以後者在台灣大受歡迎，更令譚詠麟、鍾鎮濤分別在台灣獨立發展多年，鍾鎮濤在台發展期間更出演過李行、侯孝賢等當地導演的作品。

　　除了溫拿樂隊，嘉禾公司憑藉多年與韓國合作的經驗，找來青春歌手陳秋霞到韓國拍攝《秋霞》，電影深得韓國觀眾愛戴，更成為該年韓國外語片的賣座冠軍，令香港電影衝出國際。

　　去到七十年代末，開始有一些歌唱大賽與流行曲創作大賽，也製造了一班年輕偶像，如陳百強、張國榮、梅艷芳等。另外，香港樂壇也慢慢學習日本藝能界的潮流與造型台風，將大量流行日本歌曲改成粵語版本，同時參考日本影壇做法，找有知名度的歌星擔任電影要角。1977 年因參加 TVB「香港流行歌曲創作邀請賽」奪季而入行，至 1979 年憑一曲《眼淚為你流》成名的陳百強，其官仔骨骨的學生情人形象成為八十年代首位瘋魔男女老幼的偶像歌手。電影《喝采》（1980）以陳百強作號召，夥拍電台當紅唱片騎師鍾保羅及來自麗的電視的張國榮，大談當時青少年嚮往的電台工作、歌唱事業、愛情憧憬，令年輕觀眾為之着迷，票房高達二百九十六萬元，其後三人再被安排拍攝電影《失業生》（1981）。儘管當時張國榮的反叛形象備受讚揚，但觀眾的眼光大多還是集中在陳百強身上。陳百強其後反而也很少再演出電影，較重戲分的只有「新藝城」的《聖誕快樂》（1984），飾演麥嘉的乖乖仔，最突破是在戲中戲扮演鬼馬姑爺仔，而之後《八喜臨門》（1986）與《秋天的童話》（1987）也只是用客串身份演出。

　　TVB 與華星唱片公司在八十年代聯合舉辦「新秀唱歌大賽」，為香港樂壇注入不

溫拿樂隊是七十年代紅極一時的偶像，唱而優則演，在 1975 年演出了電影《大家
樂》，嘉禾連隨找溫拿拍了《溫拿與教叔》和《追趕跑跳碰》，期間溫拿樂隊也
有登上《嘉禾電影》雜誌封面，以配合推廣宣傳。

少新血，尤其是第一屆金獎得主梅艷芳更成為香港樂壇傳奇。梅艷芳自小便展開演唱生涯，因此年僅二十歲已能唱出《風的季節》所需的滄桑成熟感，其後漸漸走紅，吸引大批歌迷喜愛。與此同時，出身溫拿樂隊的譚詠麟，在台灣發展了一段時間後亦決定回歸香港樂壇，其大碟《忘不了你》及《愛人女神》相繼奪得四白金與三白金唱片的銷量，也在香港拍了一部由澳洲廣告片導演何東尼所執導的電影《愛人女神》（1982），片中以譚詠麟當時幾首大熱歌曲作幻想片段，表達手法也與當時的商業片與別不同，但票房不算理想。擅長宣傳攻勢的新藝城亦看到譚詠麟的強勁走勢，首先邀他客串群星喜劇《難兄難弟》（1982），再安排他演出特技鬼怪喜劇《小生怕怕》（1982）。其後在 1983 年聖誕上映的《陰陽錯》更引起轟動，其中《幻影》一曲更令全港的音樂盒生意頓增，與電影相得益彰。

到 1984 年，張國榮、梅艷芳走紅的年代終於來臨！自從張國榮於 1982 年跟隨黎小田從麗的電視轉投 TVB，黎小田又將山口百惠告別作改編成《風繼續吹》給張國榮作主打歌後，立即引起樂迷注意。1984 年再以革新的俊朗瀟灑形象唱出《Monica》，活力充沛的舞步配上輕快旋律，全城立即捲起張國榮熱潮。另一邊廂，梅艷芳憑 TVB 劇集《五虎將》主題曲《飛躍舞台》，為歌唱事業先下一城，邵氏立即開拍電影《緣份》（1984）集合一班年輕偶像，男主角為張國榮，女主角選了張曼玉，而原意只在片中擔演一場戲的梅艷芳，卻因為表現出眾而被不停加戲，由客串變成奪得第四屆香港電影金像獎最佳女配角，而梅艷芳也由歌星同時變成公認演技好的演員。

在張國榮與梅艷芳竄紅的時候，他們也演過一些以歌星身份作號召的所謂偶像電影。如新藝城找來張國榮跟陳百強合演《聖誕快樂》（1984），不過張的戲分多是與女演員李麗珍以情侶檔演出，其後張李配又再拍攝電影《為你鍾情》（1985）。同年張國榮又演出了《龍鳳智多星》、《求愛反斗星》等電影，但十居其九都被寫成玩世不恭的花心大少，累積下來的形象不算太討好。

張國榮曾與李麗珍組成情侶檔演出電影，包括《為你鍾情》，兩人彷彿成了幕前的金童玉女。不過這時期張國榮的戲路好像被定型為風流活潑、玩世不恭的花心大少。圖為《為你鍾情》的電影黑白劇照。

反而吳宇森的《英雄本色》（1986）除了令周潤發成為天皇巨星，也令張國榮的電影生涯多了不同的嘗試。宋子杰（張國榮飾）這角色雖然時常給觀眾覺得他不體諒其兄宋子豪（周潤發飾），但因為在片初杰仔與哥哥的關係太親密，其後父親因哥哥的黑道身分而被殺，也令他心情相當複雜。張國榮演這個情義兩難的警察，也與他以往的角色很不同，片初仍是活潑好玩的年青人，到後期則心情變成充滿仇恨。去到《英雄本色 II》（1987），吳宇森進一步加重張國榮的戲分，杰仔這次被派往做警方臥底去調查反派的船廠，而結局的壯烈犧牲，更令韓國影迷為之瘋狂，背景主題曲《奔向未來日子》也是八十後韓國影迷必唱的粵語飲歌。同年的《倩女幽魂》（1987）是張國榮的代表作之一，古裝書生打扮的寧采臣，與台灣影星王祖賢演的聶小倩產生一段浪漫纏綿的人鬼感情，程小東的新派鬼魅風格配合多首經典金曲，令觀眾們為之動容。去到九十年代，張國榮退出歌壇後，反而真正由偶像派轉成實力演員，《阿飛正傳》（1990）、《家有囍事》（1992）、《霸王別姬》（1993）固然是一部比一部演得精采，1994年在《金枝玉葉》唱出《追》與《今生今世》兩首電影插曲，令他的歌迷歡喜若狂，可惜兩首歌曲當時也沒推出 CD（1995 年張國榮復出樂壇才將兩首歌曲灌錄 CD）。電影令張國榮、袁詠儀這對跨年代的明星組合變成銀幕情侶。兩人更在賀歲喜劇《金玉滿堂》（1995）再續前緣，在飲食大戰中充當插科打諢的歡喜冤家。

至於梅艷芳就因為其活潑生鬼的演出，令大部分導演也愛找她演出喜劇。尤其是她之後憑着歌曲《壞女孩》、《夢伴》創出豪放型格的中性打扮路線，很多男性化惡婆角色也愛找她包辦。好像無綫電視出資拍攝的《青春差館》（1985）及《祝您好運》（1985）等電影，梅艷芳也被安排演一些視男性為敵的惡女角，不過結果往往是被男主角征服，較極端的更有《殺妻 2 人組》（1986）這類胡鬧喜劇，丈夫想密謀將梅艷芳飾演的妻子殺掉，不過最後當然是喜劇收場。這段時期較有發揮的喜劇，可能是《壞女孩》（1986）、《神探朱古力》（1986）與《一屋兩妻》（1987）。《壞女孩》很明顯是延續同名歌曲所建立的形象，梅艷芳化身一個嗜賭如命的爛賭少女。

　　《神探朱古力》則可能是罕有地由梅艷芳以現場收音拍攝的喜劇，對梅姐的歌影迷來說也覺得份外珍貴。電影寫梅艷芳是一個夢想成為香港小姐的俏警花，所以職責以外的東西反而她做到足，查案機智方面卻毫無天份。梅艷芳與許冠文、許冠英兄弟的合作也顯得很有默契，其中以「變形金剛」玩具盤問惡徒及與小朋友的戲分，盡顯梅姐的可愛性格。至於電影《一屋兩妻》中，把百佳、惠康這兩家香港著名超級市場的名字，化為男主角（陳友飾）的前妻與現任妻子的名字，夏文汐演前妻惠康，梅艷芳則演現任妻子百佳。電影圍繞陳友這兩個老婆在同一空間生活，陳友好像成了摩登齊人，反而最悲慘是梅艷芳的角色，陳友對前妻夏文汐餘情未了，最後看見陳友竟為了夏與鍾鎮濤爭風呷醋，也決定一走了之。

　　梅艷芳隨着其百變舞台形象，在電影的女性形象在當時也是相當獨特。首先，她絕對不用在電影中當上花瓶角色，尤其《胭脂扣》（1988）如花一角，令她的演戲層次更加豐富。片中她這個女鬼作為西環石塘咀的名妓，生前對愛情敢愛敢恨，死後回到人間尋找張國榮演的十二少，也是相當執着堅持。最後原來十二少忍辱偷生，如花也安然面對現實。而與周潤發演的《公子多情》（1988）與《英雄本色 III 夕陽之歌》（1989），梅艷芳更成為發哥的人生導師，已不只是愛侶那麼簡單。發哥在《公子多情》演的中國偷渡客周前進，遇上反派王青特派的形象設計師梅艷芳，將周潤發化身可出入上流社會的翩翩公子，電影差不多將西片《窈窕淑女》（*My Fair Lady*, 1964）移植過來。而《英雄本色》的前傳《夕陽之歌》，梅艷芳飾演越南黑道大家姐周英杰，Mark哥的槍械知識、墨鏡、大褸，差不多也是從周英杰傳授而來，所以片中也要說一句「你係我呢個世界上最崇拜嘅女人」來讚揚梅艷芳的英姿颯颯。

　　八十年代除了梅、張、譚三位巨星的青春偶像片，另有一班年輕歌手也曾嘗試歌影雙棲，表現最好的應是張學友。1986 年開始張學友參演電影《霹靂大喇叭》，隨後每年平均也有三部電影上映，去到 1988 年更有九部電影之多。他早期多演喜劇或一些

幾位八十年代走紅的歌壇偶像，包括張國榮、譚詠麟、陳百強、梅艷芳等，都先後憑藉歌手身份進軍電影市場，圖為他們四人在電影界所留下的吉光片羽。左上方是已停刊的《中外影畫》電影雜誌，張國榮夥拍林憶蓮演出《龍鳳智多星》故登上封面；右上為電影《一屋兩妻》的日版鐳射影碟，看到分別飾演男主角現任妻子與前妻的梅艷芳和夏文汐。左下為 1986 年由譚詠麟主演、以歌手職業為主題的電影《歌者戀歌》錄影帶；右下為源於陳百強名曲《喝采》的同名電影，他亦粉墨登場擔綱主演。

1994 年及 1995 年張國榮先後擔綱演出了電影《金枝玉葉》與《金玉滿堂》。圖上方為《金枝玉葉》電影原聲大碟，下方為賀歲電影《金玉滿堂》的錄影帶宣傳咭（左右兩側）以及迎合新春節慶的宣傳用利是封（中）。值得一提的是，《金枝玉葉》故事其實是諷刺當時的偶像風氣，聯結到張國榮的真實偶像歌手身份，惹人深思。

戇直青年，至《旺角卡門》（1988）烏蠅一角助他改變戲路，演活了黑道小人物的囂張氣焰，大大擴闊戲路。

隨後呂方、杜德偉、劉美君、林憶蓮等也陸續出現在大銀幕。呂方的形象多是戇直的情場失意者，在電影中演《八喜臨門》（1986）中的乖孩子或喜劇角色；劉美君與林憶蓮在歌唱事業建立了新時代女性形象，卻未能在電影中延續。劉美君主唱成名曲《午夜情》之前，已在電影《毀滅號地車》（1983）中初露頭角，不過較多發揮的機會只有《猛鬼學堂》（1988）與《法中情》（1988）兩部戲，在後者被安排演出遭強暴的姊妹花之一，之後便較少有導演找她演出電影。林憶蓮以電台 DJ 身份出道，很早受邀拍攝電影，不過多演一些妹妹仔角色，而她憑着《激情》、《放縱》、《灰色》幾首大熱歌曲走紅後，也沒有接拍一些有代表性的電影。

踏入九十年代，張國榮、梅艷芳、譚詠麟等相繼宣布退出樂壇或不再領獎，新一代歌手也慢慢湧現。除了樂隊熱潮，雄霸九十年代的四大天王逐漸形成勢力，而關淑怡、周慧敏、楊采妮、黎瑞恩等一眾玉女歌手也在歌壇中走紅，不過並不是每一位也在電影行業中發展順利。

八十年代中興起的樂隊風潮，不少也曾被邀拍攝電影。黃耀明、劉以達組成的「達明一派」曾參演愛情電影《戀愛季節》（1986），可惜票房欠佳，翌年聖誕黃耀明再被安排與鍾楚紅拍攝《倩女幽魂》的跟風之作《金燕子》（1987），達明一派的金曲《石頭記》也變成該電影主題曲，不過票房又失利。樂隊 Blue Jeans 藍戰士也曾拍了幾部喜劇，結果反而是成員之一單立文憑演出《賭俠》（1990）的侯賽因與《潘金蓮之前世今生》（1989）的西門慶，令觀眾留下深刻印象。

至於紅極一時的 Beyond 樂隊，只有黃百鳴、高志森找他們拍了三部電影。在賀歲片《吉星拱照》（1990）中，Beyond 四子在「東東雲吞麵」跟男主角（周潤發飾）當上

Beyond 曾參演賀歲片《吉星拱照》，角色設定為同姓四兄弟。在《開心鬼救開心鬼》中，四子則夥拍「開心鬼」黃百鳴擔綱演出，戲中四人組了名為「Behind」的學生樂隊，四人也包辦了該電影的主題曲和插曲。圖為《吉星拱照》年曆卡（左上）及《開心鬼救開心鬼》鐳射影碟。

同事。其後四子被安排在電影《開心鬼救開心鬼》（1990）中接捧「開心少女組」，與康森貴老師（黃百鳴飾）大戰清代惡鬼（劉洵飾）。翌年四子於青春喜劇電影《Beyond日記之莫欺少年窮》擔綱男主角，故事講述四人在職場與夾 Band 之間的種種掙扎和體驗，其中家駒為了移民與家人們用盡一切辦法賺錢移民，當時仍叫王靖雯的王菲亦首次登場演出葉世榮的女友。

男歌手方面，以滄桑浪子形象一舉成名的王傑，令電影公司也想打他主意，但最終王傑只拍了《至尊無上 II 永霸天下》（1991）及《戰龍在野》（1992）兩部電影。王傑在《至尊無上 II 永霸天下》飾演退隱賭壇的單親爸爸，導演杜琪峯盡情發揮出王傑飽受歲月摧殘的孤僻形象。《戰龍在野》則要王傑飾演遠赴法國當僱傭兵，強調將骨瘦如柴的膽小古惑仔操練成不畏艱險的殺人武器，把王傑的滄桑歌手形象轉化成僱傭兵的冷酷。

1990 年創刊的年輕人雜誌《Yes！》，是當時年輕人追星的潮流指標，其後更將明星相片發展成全港學生必買的 Yes Card。人們每天為了四大天王、林志穎或周慧敏、楊采妮等偶像的閃咭，儲好一堆一元硬幣守候在文具店或玩具店門口，在紅色的 Yes Card 機中扭出一張又一張的戰利品。一向擅長拍攝文藝片的羅卓瑤導演，亦集合黎明、周慧敏、草蜢、李克勤等青春偶像歌手拍了電影《Yes 一族》（1991），謳歌年輕人一起創業、追女仔的青春故事。

其中特別值得一提的是周慧敏，其實她在 1988 年已開始與鄭裕玲、林子祥合演《三人世界》，當時周慧敏是電台 DJ 與電視節目《勁歌金曲》主持，尚未當上歌手。周慧敏也曾演過不同類型的電影，包括在古裝喜劇《妖魔道》中演魔女，在《女校風雲之邪教入侵》、《現代應召女郎》演反叛少女、風塵女子。有部分電影以她的歌星魅力作招徠，卻大多拍得不甚理想，《我愛法拉利》（1994）是最經典例子。電影完全以周

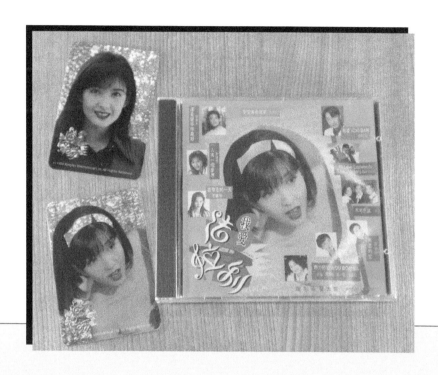

被譽為「玉女掌門人」的女歌手周慧敏，早於八十年代晚期便開始參與電影演出，
於九十年代則有部分電影以她的歌星魅力作招徠，例如《我愛法拉利》，不過奇
怪的是，此片的配樂不是用周慧敏的歌曲來連繫整個故事，中途突然又用與周慧
敏屬同公司的黎瑞恩、張學友、黎明、草蜢的歌曲，無論是歌迷還是非歌迷也看
得不是味兒。圖為該電影的宣傳閃咭（左）與原聲大碟（右）。

慧敏的女神形象作賣點，但劇本故作刺激創新，出來的效果令觀眾失笑。比如戲中的綁架案件接二連三發生，主要角色全部被綁架，老外酒保角色竟提着特大卡式機，一邊跳《熱力節拍WouBomBa》，一邊擊退匪徒；而反派為了令老外停止施展舞功，將卡式機打碎，影片前段已鋪排是青春鼓王的周慧敏，此時立即用一手強勁鼓技代替背景音樂，令老外酒保及其朋友可再用舞功打退匪徒脫險，構思認真奇特。電影配樂奇怪地不是全部用周慧敏的歌曲來連繫整個故事，突然又用與周慧敏屬同公司的黎瑞恩、張學友、黎明、草蜢的歌曲，無論是歌迷還是非歌迷也看得不是味兒。

楊采妮也是頗受力捧的樂壇新人，1993年在《超級學校霸王》以花瓶角色出道，其後在王家衛與徐克的栽培下，楊采妮的演技也愈見進步，尤其徐克在《梁祝》(1994)與《花月佳期》(1995)將她塑造成反叛性很強的可愛少女性格，表情多多也有深情一面。由《梁祝》的烏龍祝英台到《花月佳期》的男人頭戲班花旦，楊采妮皆演得生鬼惹笑。去到《墮落天使》(1995)飾邊緣少女更是演得淋漓盡致，為了對付情敵金毛玲，帶領金城武四處去復仇。可惜楊采妮於1997年決定退出娛樂圈，影視作品數量遞減，令她在演藝上未能更上一層樓。

而王菲拍攝的電影也是寥寥可數，但一部《重慶森林》(1994)令她脫胎換骨，其幽默、傻氣的性格及特質，也只有王家衛或之後的劉鎮偉才可充分呈現出來。王菲以她獨有的演技方式，兩次與梁朝偉演繹出不一樣的戀愛悲歌。《重慶森林》偷入梁朝偉家的荒謬舉動以及《天下無雙》(2002)中與梁朝偉亦男亦女的鏡花水月戀情，王菲均發揮出可愛深情的吸引力。到《2046》(2004)更與來自日本的木村拓哉穿梭六十年代與未來，王菲教木村搭車一段戲，更令木村也忍不住笑場並走出鏡頭，反而王菲卻繼續悠然自在去演這場戲。

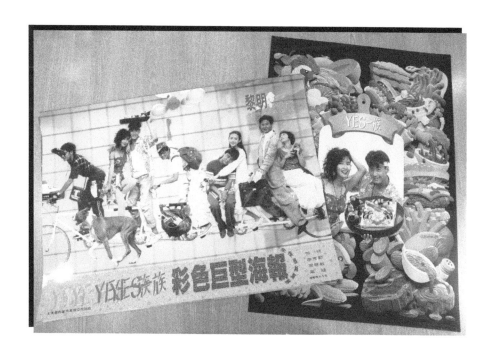

羅卓瑤導演於 1991 年集結了一眾當時的青春偶像歌手，包括黎明、周慧敏、草蜢、李克勤等，拍了電影《Yes 一族》。主題明顯來自 1990 年創刊後旋即成為年輕人潮流指標的雜誌《Yes！》。不過故事與雜誌行業無關，故事主要講述年輕人一起創業、追女仔的青春故事。圖為該電影的宣傳海報，明顯以周慧敏與黎明作為推廣重心。

四大天王的愛情組曲

> 「如果有緣嘅，
> 我哋就會再見！」
>
> 黎明 @《都市情緣》

　　九十年代張學友、劉德華、黎明、郭富城被傳媒捧成「四大天王」，是九十年代紅極一時的四大偶像。如果以歌藝來論資排輩，張學友應是大師兄，黎明雖在 1985 年的新秀歌唱大賽摘下銅獎，卻與張衛健命運差不多，被 TVB 安排演了多年電視劇，苦無出唱片的機會，直至黎明憑《人在邊緣》（1990）、《今生無悔》（1991）兩部電視劇的不羈浪子形象，以及《如果這是情》、《對不起我愛你》等幾首劇集插曲每晚反覆播放下，才人氣急升。劉德華在 TVB 當小生時曾推出唱片，但當時歌喉未盡人意，至 1990年藉歌曲《可不可以》才為其歌唱事業帶來空前高峰。郭富城原是 TVB 的舞蹈藝員，其後因外型俊朗而被邀到戲劇組發展，到 1990 年郭富城赴台拍攝「光陽機車」廣告走紅，獲當地唱片公司簽歌手合約，憑名曲《對你愛不完》與強勁台風由台灣紅回香港。四位巨星歌手在未被稱為「四大天王」前，黎明、郭富城已在電視台擁有豐富拍劇經驗，而劉德華、張學友亦一直在拍電影，所以四人在演技方面也有相當的磨練。

　　各大電影公司眼看「四大天王」風頭一時無兩，自然很想撮合四人合演電影，像劉德華與郭富城合作了三次之多，兩人首度合作是在《五億探長雷洛傳 II 之父子情仇》（1991）演雷洛父子。而劉德華自資的電影《九一神鵰俠侶》（1991）與《機 Boy 小子之真假威龍》（1992），前者由郭富城飾演超型格角色銀狐，更是香港影壇中最英俊瀟灑的反派之一，可謂顛覆了觀眾對奸角的典型印象。其後王晶導演亦一口氣將劉德華、張學友、郭富城放在《超級學校霸王》（1993），不過郭富城是戲分不多的客串性質。

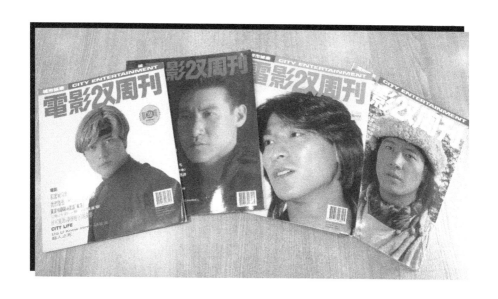

九十年代雄霸樂壇的「四大天王」張學友、劉德華、黎明、郭富城，歌而優則演，四人也成了電影人的搶手貨，圖為已停刊之雜誌《電影雙周刊》，不時都會見到四人成為封面人物。電影公司雖然也很希望撮合四人同台合演電影，但結果王晶導演最多亦只能一口氣將劉德華、張學友、郭富城三大王天延攬進電影《超級學校霸王》。

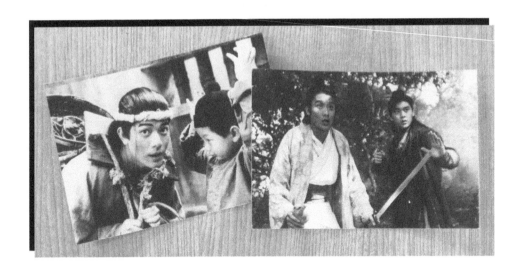

由台灣紅回香港的郭富城，早年主演的《赤腳小子》，改編邵氏經典動作片《洪拳小子》（1975），故事以「小子電影模式」講述社會基層小人物的悲歌，造就了這部非一般的武俠片。而另一位也是由台灣紅到香港的帥哥林志穎，在《神經刀與飛天貓》中夥拍梁家輝，頗有發揮。圖為《赤腳小子》（左）及《神經刀與飛天貓》（右）的電影宣傳劇照。

劉德華也在鄧光榮投資兼任主角的《龍騰四海》（1992）中，與黎明演的殺手合作。黎明演深藏不露的冷酷殺手，甚至比劉德華更有型低調。

　　另外，張學友與黎明有較多合作機會，兩人先後在《明月照尖東》（1992）及《妖獸都市》（1992）同場競技。兩片的角色設計上，多數也是張學友的角色有較多發揮空間，好像《明月照尖東》中兩人爭奪關之琳的愛，張學友演的太子就相當有發揮，那癲喪與歇斯底里的性格設定讓觀眾留下深刻印象。張學友在《妖獸都市》演的刑國強是半人半妖獸，角色矛盾位也十足。

　　四人所拍的愛情電影，較著名的還是劉德華的《天若有情》（1990），不過這片成於四人稱王之前。四人當紅後，卻不約而同演上富人角色。劉德華在經典愛情喜劇《與龍共舞》（1991）中飾演「龍門企業」鉅子龍家俊，為了逃避母親的逼婚而假扮大陸移民大陸雞，但片中最精采的角色是葉德嫻演的痴情士多老闆十一家。郭富城在《天若有情 II 之天長地久》（1993）演被隱藏身世的富家子，與由內地來港的吳倩蓮延續《天若有情》那種貧富懸殊的愛情悲劇。黎明演的《伙頭福星》反而是部較被忽略的小品喜劇，他雖然也是扮演跟父親不和的富家子弟，但電影設計黎明在小社區中自力更生，認識了大排檔老闆父女（吳孟達、邵美琪飾）及吳孟達的舅父仔元彪，戲中處境接近粵語片《危樓春曉》（1953）中互助互愛的街坊鄰舍，黎明在吳孟達的食店當上小學師，也與邵美琪互生情愫。張學友在《真的愛你》（1992）也扮演富豪林俊傑，他更成為化妝小姐（張曼玉飾）夢想成真的超級大獎。

　　可惜大多數偶像電影拍出來的效果也普普通通，在劇本上較紮實的可能只有郭富城的《伴我縱橫》（1992）與《赤腳小子》（1993），因為改編自郭富城的真實故事或舊片重拍，所以算是值得一看。黎明演的《都市情緣》（1994）靈感來自他那個大紅的傳呼機廣告，但當中描寫的父子情寫得感人至深，該片導演劉鎮偉在兼顧黎明與吳倩蓮

的愛情岐路之餘，也想表達黎明與吳孟達誤會多年的破裂父子情。黎明不滿吳孟達永遠對人低聲下氣，又沒有為自己爭取過任何合理的要求。結果黎明卻因被警方誤判冤獄，吳孟達終為兒子襲警傷人，兩人也因此冰釋前嫌，而當中吳倩蓮也在這父子缺口中幫忙不少，從而寫出愛情以外的真摯感情。

四位天王中，筆者覺得郭富城的演技愈見進步，由九十年代的《赤腳小子》、《仙樂飄飄》（1995）、《安娜瑪德蓮娜》（1998），到千禧後的《柔道龍虎榜》（2004）、《踏血尋梅》（2015）、《臨時劫案》（2024），逐漸拋下偶像包袱，給觀眾的新鮮感層出不窮。

台灣美男襲港：林志穎、吳奇隆、金城武

「全世界都係
劉德華！」

吳奇隆 @《新同居時代》

九十年代有另一個有趣現象，就是台灣偶像帥哥歌手強勢進軍香港影壇，尤其是「小旋風」林志穎強勢登陸香港，連帶讓來自台灣的吳奇隆、金城武都順勢打入本地影圈。

不過嚴格來講，林志穎卻從未演出「純正」的香港電影，他在 1992 年至 1993 年參演的港產片，大部分也是港台合資的電影，像其中兩部便是台灣賣座導演朱延平負責，唯一不同是兩片的編劇是來自香港的莊澄與王晶，但其他主要工作也是台灣的幕

台灣俊男偶像在九十年代曾旋風式吹襲香港影壇，由「小旋風」林志穎打頭陣，
隨後還有吳奇隆均打入本地影圈，當中不乏佳作。圖為林志穎《逃學外傳》（台版
名為《逃學歪傳》）的台版電影寫真（左），以及吳奇隆主演的《花月佳期》宣傳
劇照（右）。

後工作人員完成。林志穎在當時可謂大受年輕人歡迎，不過這類港台合資的商業片，很多笑位也較着重台灣市場口味，雖則大部分戲分由香港明星演出，但喜劇節奏方面香港觀眾未必太接受。

　　林志穎的幾部電影都盡顯其俊俏娃娃臉，但演技上不算有很大發揮。《逃學外傳》（1992）的主線脫胎自《逃學威龍》（1991），但笑料方面不及同年王晶導演的《逃學英雄傳》（1992）。林志穎在《新流星蝴蝶劍》（1993）只是客串小皇爺出來幫忙跟楊紫瓊、梁朝偉踢一踢鐵球；在《追男仔》則只是演林青霞、張曼玉、邱淑貞的弟弟，變了一個活動佈景板。不過林志穎演這幾部大片均是群星拱照，可反映當時港片明星在台灣的地位仍然是超然。

　　《神經刀與飛天貓》與《一屋哨牙鬼》可能是林志穎戲分較多的兩部電影，《神經刀與飛天貓》寫的是梁家輝與林志穎兩叔侄以「大小飛刀」之名行走江湖，林志穎與演「小風騷」的葉蘊儀這對小戀人雖然安排了感情線，但結果還是以張敏、張曼玉、張學友等一眾港星作宣傳重心。《一屋哨牙鬼》主線是「愛登士家庭式」的千年殭屍家族，林志穎與朱茵上演一場兩小無猜式的 Puppy Love，但他們面前卻站着張衞健、江欣燕、曾志偉、吳君如、梁家仁等搞笑前輩，令這對情侶的戲分變得可有可無。

　　相比林志穎，吳奇隆與金城武才算是真正接觸港片製作。香港在八十年代初有一個組合叫「小虎隊」，而台灣那邊在八十年代末亦有另一隊「小虎隊」，成員有吳奇隆、蘇有朋及陳志朋。吳奇隆在 1993 年來港發展，他相當聰明地以粵語歌曲打動香港樂迷，用不太純正的廣東話唱出《一天一天等下去》，打動了不少香港女性的心。這段時間，吳奇隆也拍攝了幾部港片，雖然數量不多，但也留下了幾部經典傑作。

　　楊凡導演最早找吳奇隆演出港產片《新同居時代》，電影分成三段式，吳奇隆演一

個戀直白領，卻與張艾嘉演的角色發生一夜情，吳奇隆的可愛表現，加上片中半裸躺在酒店房床上，除了令女性歌迷尖叫，演出也相當合格。徐克其後更找他與楊采妮組成銀幕情侶，連續演出了新版《梁祝》（1994）與《花月佳期》（1995），兩片均是水準以上的青春商業片，令楊采妮與吳奇隆的名氣攀升。而《花月佳期》的票房雖然不及《梁祝》，但劇本不差，講兩人由歡喜冤家變成幾經波折的人鬼戀情，亦玩出時空穿梭的奇幻風格。

金城武更是台灣明星轉型為香港演員的成功例子，他是九十年代最早期的「優才入境」外來巨星，又因金城武是日本籍，故免了服兵役真空期，所以演藝事業較一帆風順。金城武首先在台以拍廣告與唱歌入行。而他演出的第一部電影，竟然是在杜琪峯、程小東導演的《現代豪俠傳》（1993）中飾演慘遭殺害的宗教領袖。儘管發揮機會不多，但金城武初到貴境，不斷接觸不同類型的香港導演，由王家衛、洪金寶、陳勳奇到程小東、李志毅，可謂相當幸福。在王家衛《重慶森林》（1994）與《墮落天使》（1995）中演的兩個何志武，是金城武最著名的角色。在《重慶森林》他演不肯面對被女友拋棄這現實的青年幹探，後因遇上林青霞與王靖雯，終於重獲新生。《墮落天使》則將金城武變成了啞巴，他卻自得其樂，與父親無言溝通，以及每晚進入人家已打烊的店舖做其夜市老闆。

九十年代興起的天后偶像片

「好瘀呀大佬！
晨早流流唔好咁邪啦好冇呀！」

鄭秀文＠《百分百感覺》

九十年代中後期，香港電影市道雖然大不如前，卻有一批女歌手開始進軍影壇，有幾位更是當時被力捧的樂壇新人，唱片公司決定讓她們雙線發展，她們演出的角色，大部分是與男性平起平坐的時代女性。

如《仙樂飄飄》的女主角陳慧琳，為了自己夢想，一邊當老師一邊去參加音樂劇的面試，反而男主角郭富城在思想上竟不及她成熟。陳慧琳之後在《天涯海角》（1996）演患上癌症的富家女，為了夢想不理自己的身體能否負荷。鄭秀文則在《百分百感覺》（1996）中演在職場上面對上司性騷擾的現代女性，惟暗戀多年的鄭伊健又吊兒郎當，結果鄭秀文寧願在泳池大唱「不拖不欠」，與鄭伊健一刀兩斷。梁詠琪在《烈火戰車》（1995）演一個為男友默默忍受的文靜女友，在忍無可忍下更鬧走劉德華的損友；在《初戀無限Touch》（1997）中梁詠琪更影響男友發奮圖強。女孩子為了學業將兒女私情暫放一旁，上述角色也折射出九十年代的女性社會地位轉變。

筆者較喜歡莫文蔚在那段時間的演出。莫文蔚在樂壇初期不太稱心如意，周星馳則發掘她，在1995年演了上下兩集《西遊記》與《回魂夜》，分別演倔強的白骨精與執着的阿群，跟周星馳的互動簡直平分秋色。而阿群在《回魂夜》對捉鬼大師Leon義無反顧的信任，更發展成《食神》（1996）的火雞姐，莫文蔚將「雙刀火雞」這江湖大家姐演得情深意重，為周星馳擋刀後大唱電視劇《陸小鳳》主題曲的「情與義值千金」，

更令戲院觀眾拍手叫好。經受多部周星馳電影的訓練，令莫文蔚演出《墮落天使》時更加揮灑自如，因而奪得第 15 屆香港電影金像獎最佳女配角。莫文蔚自此亦片約不斷，於《救世神棍》（1995）、《色情男女》（1996）都有很出色的表現，她也在《古惑仔》系列演牧師林尚義的女兒淑芬，其強悍豪放的性格與其父大異其趣，更與「山雞」陳小春成了歡喜冤家。而莫文蔚在電影中的輝煌成績，更助其歌唱事業反彈。

踏入千禧年後，鄭秀文被杜琪峯、韋家輝度身訂造成「港版美琪賴恩」（Meg Ryan），化身愛情片天后。《孤男寡女》（2000）、《瘦身男女》（2001）、《鍾無艷》（2001）、《我左眼見到鬼》（2002）、《百年好合》（2003）這一系列愛情喜劇令觀眾對鄭秀文的演技刮目相看，其角色形象展現出千禧女性的獨立自主。至於歌手出身的楊千嬅也以大笑姑婆本色後來居上，由電影《玉女添丁》（2001）開始為觀眾接受，《新紮師妹》（2002）更同時在票房和口碑上得到認同。

而由蔡卓妍與鍾欣桐組成的 Twins，以青春可愛造型大受年輕人喜愛，其經理人公司英皇亦為兩人開拍多部電影，成績較好的兩部電影應是《這個夏天有異性》（2002）與《一碌蔗》（2002）。鍾欣潼在《這個夏天有異性》與王傑的一段忘年戀，以及《一碌蔗》中呈現的七十年代懷舊風格，均與一般偶像片有所不同。而兩人分開拍攝的電影，表現更是不俗，像蔡卓妍獨立當女主角的《常在我心》（2001）、《我老婆唔夠秤》（2002）、《情癲大聖》（2005），以及鍾欣潼當女主角的《賤精先生》（2002）與《公主復仇記》（2004）均屬此例。反之兩人合體為 Twins 參演的《千機變》系列（2003 - 2004）或《見習黑玫瑰》（2004）卻是劇本不濟的作品。

千禧年後除了一班女歌星，唱而優則演的還要數陳奕迅，他可算是繼張學友後另一位擁有好歌喉，又能在演戲方面獲不俗成績。當然他也接了不少劣片，但也慶幸接到《十二夜》（2000）、《愛·作戰》（2004）、《神經俠侶》（2005）等出色作品，當中《神

偶像女歌手如鄭秀文、陳慧琳等都不甘後人，在影壇大展拳腳。左圖為鄭秀文化
身愛情片天后的軌迹，包括《同居蜜友》（2001）、《瘦身男女》、《我左眼見到鬼》、
等一系列愛情喜劇的報章全版廣告。

右圖則為陳慧琳與金城武擔綱主演之電影《天涯海角》的日版宣傳特刊及陳慧琳
首部電影《仙樂飄飄》的原聲大碟。兩人型男美女的形象迷倒大量少男少女。

經俠侶》更是一部備受忽略的佳作。陳奕迅在戲中演一個沒精打彩、對職場顯得疲倦與無能為力的軍裝警察，遇到積極向上的容祖兒後展開故事，結局部分他通過與強姦犯跑步的一場戲，重拾當警察的雄心壯志，更隱隱為當時低沉的香港作出鼓勵。

結語

時至今日，青春偶像電影依然是吸引觀眾的靈丹妙藥，最新的案例當然不得不數男子跳唱組合 Mirror。由有 Mirror 個別成員參演的《狂舞派 3》（2021）、《假冒女團》（2021）開始，到集合 Mirror 十二子共同演出的《12 怪盜》（2024），成績最好的一部電影是由姜濤、Jeremy 柳應廷擔綱演出的《阿媽有咗第二個》（2022），票房收入高達四千三百多萬元，反而集合全體成員的《12 怪盜》，票房上只有二千多萬，成績顯得相當參差不齊。聞說現在的歌迷為了偶像會去戲院連續看幾次，更極端的甚至不停幫偶像買戲票造勢，而不是真的入場觀看。不過無論找了哪些年輕偶像，相信電影成敗還是以劇本最為關鍵，如果只為了賺錢而製作出不值一看的電影，就實在相當不智。

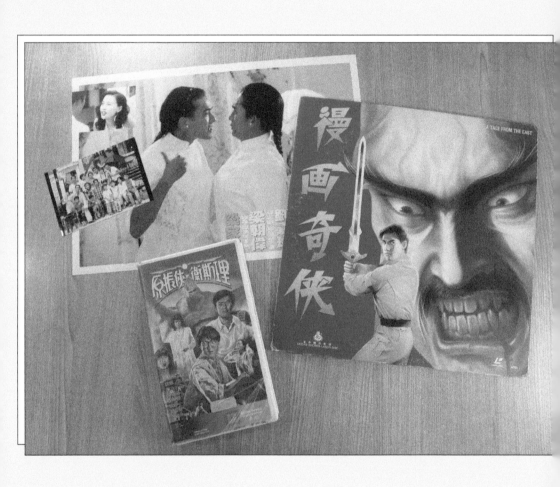

古靈精怪乜都有

回味那些年的
港產 Cult 片

邪典電影（Cult Film）這名詞是七十年代由外國提出，是説部分電影引起觀眾的熱烈推崇與不停重看，他們會瘋狂地背誦片中的對白、記得每一個分場，嚴格來講《星球大戰》系列（Star Wars, 1977 - 1983）也是外國影迷的 Cult 片，而周星馳電影或《東成西就》這類電影也是港台影迷的 Cult 片經典。

　　而對於 Cult Film 的另一種說法，是指一些當年首次上映期間未受注意，到後來重映或發行錄影帶、影碟時，卻被觀眾重新認同的電影，台灣的《關公大戰外星人》（1976）、《大俠梅花鹿》（1961）便屬於這一類，而香港電影則有周星馳、劉鎮偉的《回魂夜》或藍乃才導演的《力王》等例子。

　　不過大家熟知的 Cult 片如李修賢在邵氏公司拍攝的三部經典《油鬼子》（1976）、《中國超人》（1975）、《猩猩王》（1977），多是一些過分血腥色情，題材怪異，與主流電影背道而馳，而香港也不乏這類電影。無論鬼怪、科幻、血腥的元素，導演會想出無窮無盡、超乎常理的橋段，挑戰觀眾的想像空間。有些的確是走得太前，上映時被觀眾嫌棄；但有些則徒有概念，未能執行得盡善盡美。

南洋邪咒猛鬼城

「你即係逼我同你擘面嘅啫！」

鄺美寶@《艷鬼發狂》

香港的鬼怪靈異電影一向有賣埠市場，尤其是東南亞觀眾對這類電影需求大，又因南洋一帶常有降頭、鬼上身的異聞，吸引香港電影人將這些民間傳說拍成電影。香港鬼怪電影在七十年代起因受荷里活的《驅魔人》（ The Exorcist, 1973 ）、《凶兆》（ The Omen, 1976 ）影響，便有《女魔》（ 1974 ）、《心魔》（ 1975 ）、《驅魔女》（ 1975 ）等香港電影上映。

在那段時間出現了一位香港導演，開創出着重官能刺激的獨特風格，他就是桂治洪導演。他既可執導《女集中營》（ 1973 ）、《蛇殺手》（ 1974 ）、《成記茶樓》（ 1974 ）這類成人向娛樂片，又可導演《老夫子》（ 1976 ）這類合家歡喜劇，可謂多才多藝。1973 年由他導演的《血證》已為觀眾帶來視覺上的衝擊，女主角（劉午琪飾）在家中打開神秘的蛋糕盒，一堆蛇立即從盒中跳出來。桂治洪捕捉很多蛇與劉午琪的大特寫，劉午琪更將其中一條蛇放在砧板上斬件，整段戲在氣氛、鏡頭運用絕對驚心動魄。《鬼眼》（ 1974 ）遠早於《見鬼》（ 2002 ）講述女主角意外得到陰陽眼，真的相當前衛。踏入八十年代，桂治洪成為香港恐怖邪咒片的權威，《邪》（ 1980 ）、《邪鬥邪》（ 1981 ）、《邪完再邪》（ 1982 ）三部曲玩出層出不窮的感官氣氛，而論最有恐怖詭異的非第一部《邪》莫屬。桂治洪善用邵氏片廠的模式，將廣州的西關大宅背景配以精闢的剪接與鏡頭，如雨中殺夫、恬妮飾的女角被嚇死，結局是陳思佳飾的女角全身被陳立品演的女子寫滿符咒，幾場戲的氣氛營造，的確是「邪」派傑作！第三部《邪完再邪》則變了一部時裝鬼喜劇，片初羅莽飾的男角化成京戲大花臉，運用眼珠叫聲來介紹幕前幕後的演員表已是一絕。

正片則諷刺資本家的貪婪醜陋，大開《星球大戰》的尤達大師、神打、邵氏公司、劉家良師傅的玩笑，結局還出動到皇后像廣場的昃臣爵士銅像，實行癲到盡。

但桂治洪導演的邪咒傑作，更不能不提《蠱》（1981）與《魔》（1983），雖然何夢華早在七十年代也導演過《降頭》（1975）、《勾魂降頭》（1976），但《蠱》、《魔》卻是桂治洪詳盡的南洋降頭「論文級」電影，可謂青出於藍而勝於藍。當《十八般武藝》（1982）中劉家良師傅要逐一介紹十八種兵器，桂治洪則在《蠱》自寫降頭大字典，甚麼愛情降、棺材降、屍油降、大頭降一應俱全，更請來馬來西亞降頭師胡仙哈辛親自示範降頭巫術，絕對落足心思。桂治洪拍完《蠱》後意猶未盡，再拍攝續篇《魔》，將馬來西亞、泰國的降頭大鬥法全面升級。片中多場震憾畫面，像活剖鱷魚，甚至要馬來西亞巫師們將有屍蟲的雞、榴連、連皮的香蕉咀嚼後再互相交換來吃，簡直挑戰觀眾的容忍極限。

除了桂治洪導演，香港影壇在八十年代初也充滿鬼聲鬼氣的恐怖猛片。徐克導演的《地獄無門》（1980）雖無鬼靈出現，但片中主角的遭遇比見鬼更慘，因為他們入了一條「大家鄉」，外來人入村後都會被生劏，再分派給鄉民作日常食用。作為徐克第二部導演作品，雖充滿血腥暴戾，卻不失荒謬笑料。片頭更標明「本片人物，純屬藕絲」來向觀眾作預告，果然下一場就要大家看胡大為被真正的劏肚肢解，之後正片主角徐少強、韓國材更是一步一驚心，每天要逃避鄉民的陷阱。電影將流行的功夫喜劇模式變成與眾不同的荒謬喜劇，把人吃人的不平等社會呈現給觀眾，徐克這種黑色幽默絕對後無來者。

資深導演楊權在邵氏也拍了《魔界》（1982）與《種鬼》（1983），其中以《種鬼》最有創意，片尾更寫是「印尼種鬼大師」易木焜山作顧問兼演出，相當厲害。電影片初先有韓國女星玄智慧所飾女角大灑香艷鏡頭，其後她慘遭姦殺，其夫高飛遂尋找巫

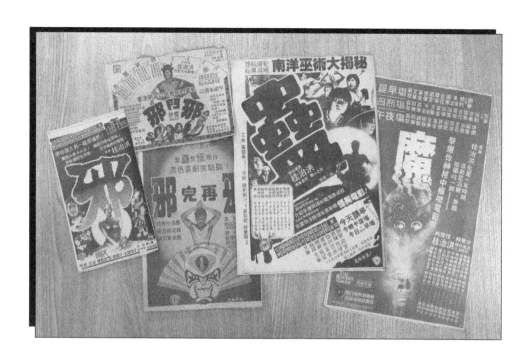

桂治洪導演是香港恐怖邪咒片的權威，除了《邪》、《邪鬥邪》、《邪完再邪》三部曲，再加上《蠱》、《魔》大玩南洋降頭，層出不窮的恐怖官能刺激，就算是黑白報紙也難擋其氣氛。圖為《邪》、《邪鬥邪》、《邪完再邪》、《蠱》、《魔》的報紙廣告。

師教授「種鬼」大法，將玄的屍體懷成鬼胎報復。另外，一些獨立製片的恐怖片也各有特色。資深電影人陳曙光當時找來新加坡的何裕業 ❶ 合組「日光公司」，拍攝以馬來西亞的怡保、古晉作故事背景的《蜈蚣咒》(1982)與《紅鬼仔》(1983)，可能何裕業熟悉新馬的拍攝地點，而南洋降頭傳說亦多，拍攝上可慳回很多繁瑣手續，而在《蠱》中的「馬來西亞降頭大師」胡仙哈辛亦再度參與演出。兩片的男主角亦找來當時 TVB 五虎之中的苗僑偉、湯鎮業分別擔綱。記得以前 ATV 午夜時分也時常重播這兩部片，而電視台放映時當然刪剪了不少女演員裸露的鹽花鏡頭。其中最經典的場口當數《蜈蚣咒》女主角（李殿朗飾）在結局口含蜈蚣再混合粥狀液體一同吐出，可算為藝術犧牲。

此外，兩片的製作與氣氛也是絕不欺場，尤其它們的蜈蚣、蠍子在沒有電腦特技的情況下，真的用人力運送大量昆蟲到拍攝場地，才有這樣壯觀的場面，所以《蜈蚣咒》亦找來「馬來西亞蜈蚣王陳福才」客串主演，他的蜈蚣應為電影居功不少。《蜈蚣咒》包含了養鬼仔、應聲降，更有「鐵雞鬥蜈蚣」大鬥法，橋段亦相當多姿多彩。而《紅鬼仔》的鹽花鏡頭比《蜈蚣咒》還多，尤其當中描述馬來西亞的長屋試婚傳統，當時未成為動作片導演的唐季禮，是電影的助導兼要飾演一個小角色，他為了一親香澤亦要與跟馬來西亞美女來一段浪漫床上戲，而女主角（潘麗賢飾）為了解除「天蠍降」，更要穿白衣服縛在大車輪中濕身演出，完全滿足男性觀眾的眼球享受。

麥當雄在導演《省港旗兵》(1984)前，亦曾有一段低潮期。原因是他在《靚妹仔》(1982)後投資的《殺入愛情街》(1982)、《神探光頭妹》(1982)等三部片均票房失利，為了挽回聲譽，他又監製了《猛鬼出籠》(1983)與《艷鬼發狂》(1984)兩部恐怖

❶ 《蜈蚣咒》的執行監製及《紅鬼仔》的製作顧問是何建業，他是「粵語片」年代「光藝」、「新藝」等重要電影公司的發行、負責人及導演，而兩片片尾字幕亦有鳴謝「新加坡光藝機構」。根據上述資料，何裕業可能是何建業的堂兄弟，有待證實。

《種鬼》結局的鬼胎誕生更十足西片《異形》（*Alien*, 1979）的設計，那些土法特技與道具，據聞是由日後成為名導演的陳嘉上領軍的特技組所研製。至於麥當雄的《猛鬼出籠》與《艷鬼發狂》則是集香艷、血腥、鬼怪於一身的港式 Cult 片。張家振導演的《逃出珊瑚海》，只看海報或錄影帶封面實在很難想像它是一部恐怖片。圖為《種鬼》的雜誌廣告（左上圖），《猛鬼出籠》錄影帶、《艷鬼發狂》錄影帶和報紙廣告（右圖），以及《逃出珊瑚海》錄影帶（左下圖）。

片，果然找回失去的票房與賣埠利潤。《猛鬼出籠》從找來龍虎武師蕭玉龍當男主角，加上韓國艷星陳池水，炮製成這部集艷情、奇案、血腥、鬼怪於一身的港式 Cult 片。片中手抓頭髮抓到頭破血流、黃一飛雙眼爆開、陳池水被鬼姦致口吐綠色異物等土法特技，雖部分靈感可能來自西片，但恐怖氣氛實在一流。這片也為麥當雄打回一口強心針，所以 1984 年乘勝追擊再拍第二集《艷鬼發狂》。這次則走香艷路線，蕭玉龍要在鄺美寶、王小鳳兩美女的溫柔鄉中打轉。嚇壞寶寶的一幕應是客串的夏蕙 BB 在當時霓虹招牌臨立的高處從天而降，還有貓頭鷹大戰老鼠的戲碼，鏡頭剪接配合得相當不錯。戲中亦大玩廣東話俚語笑話，鄺美寶跟王小鳳説「你即係逼我同你擘面嘅啫！」竟然真的用手將面容毀壞，變成言出必行的真實動作。

而另一部值得一提的電影，應是由吳宇森在荷里活時的製片張家振導演的《逃出珊瑚海》（1986）。此片集合陳奕詩、左燕翎、梁婉靜多位水着美女大送冰淇淋，方中信、張耀揚當時也是初出茅廬。可惜此片內容犯駁位頗多，有時又用些特效聲故作緊張。張耀揚演一隻類似西片《大白鯊》（*Jaws*, 1975）的水底殭屍，但他只殺不咬，又不怕日光，演茅山師傅的修哥胡楓也拿他沒辦法。陳奕詩、左燕翎演的角色失驚無神又壯烈犧牲、小朋友梁俊傑時常眼睛非禮身材出眾的陳奕詩，加上當年電台 DJ 兼《勁歌金曲》主持鄧麗盈主唱的《溶解我》，很多觀眾也當它是喜劇來處理。錄影帶公司海岸當時推出的鐳射影碟版本把此片剪得支離破碎，像男主角方中信可突然間失了蹤，看回錄影帶版本才知道他被張耀揚殺死，或許是因錄影帶與鐳射影碟當時有不同電檢標準吧。

港產科幻視野

「我愛鬚毛。」

葉蒨文 @《鐵甲無敵瑪利亞》

科幻電影一向也不是香港電影人強項，但隨着西片《星球大戰》與《未來戰士》在世界各地的瘋狂賣座，香港電影人也蠢蠢欲動，希望將科幻元素放入港產片中。在1983年的賀歲檔期，不論是徐克的《新蜀山劍俠》、章國明的《星際鈍胎》甚至曾志偉的《最佳拍檔大顯神通》，不約而同地加入科幻元素。較成功的應是《新蜀山劍俠》，電腦特技與武俠的劍仙世界恰到好處，反而邵氏斥鉅資的科幻喜劇《星際鈍胎》，以鍾楚紅演的性感尤物混集惡搞版《星球大戰》的飛船、太空艙、黑武士，還有陳潔靈流行金曲《白金升降機》加持，可惜效果和成績不太理想。

新藝城喜劇在八十年代如日中天，而喜愛漫畫與電腦特技的徐克，亦將《新蜀山劍俠》學來的電腦特技放在新藝城喜劇。《最佳拍檔女皇密令》（1984）大搞飛天遁地的地鐵追逐戰，翌年的賀歲喜劇《恭喜發財》（1985）亦邀得章國明負責運用神仙下凡的故事背景配合大量電腦特技，如譚詠麟襲中環、雷雨入屋、He-man 公仔的歌舞場面等特攝效果與定格動畫拍攝，令觀眾目不暇給。徐克其後創辦「新視覺特技工作室」，1986 年《開心鬼撞鬼》中，的士在牆上風馳電掣就是該工作室的試金石，其後又透過《黑心鬼》（1988）、《秦俑》（1990）、《摩登如來神掌》（1990）、《開心鬼救開心鬼》（1990）、《倩女幽魂 II 人間道》（1990）等發展香港特技片路線，像《摩登如來神掌》與《開心鬼救開心鬼》便效法《夢城兔福星》（*Who Framed Roger Rabbit*, 1988）將真人與動畫結合。

　　倪匡的衛斯理故事一向是香港科幻小說翹楚，在八十年代很多電影公司希望改編成電影，1984 年許冠傑聯同倪匡開記者招待會，宣佈開拍《衛斯理傳奇》，不過電影未完成，已有幾部類近風格的電影搶先開拍。程小東的《奇緣》（1986）充滿衛斯理小說的奇情詭異，但卻是全新創作，以尼泊爾神秘少女（朱寶意飾）作引子，不諳中文的她認定男主角（周潤發）是他們族中的救世主，故治好發哥的腳傷並令他得到超能力。電影中尼泊爾風光帶出神秘感覺，凌空放糖放奶、自動照相，以及結局周潤發、狄威在中環的大決鬥，以當時的技術也做得似模似樣。

　　而真正的衛斯理電影，則出現在同年 10 月嘉禾、邵氏合作的《原振俠與衛斯理》，由藍乃才導演領軍。正牌衛斯理倪匡先生亦在序幕出現，片中周潤發演衛斯理，但純屬客串，主角其實是憑《殭屍先生》（1985）走紅的錢小豪所演恩原振俠。影片大搞血咒、大戰骷髏骨模樣的老祖宗等土法特技，更有崔秀麗演的芭珠寬衣解帶拯救原振俠，娛樂性豐富。錢小豪在「威哥會館」憶述：「難度較高的是跟骷髏骨頭對打，因為既要裝作和它對打，又要裝作被它打中。那個骷髏骨頭任我擺佈，它的手打過來，我就低頭！這些東西我從來沒學過，跟一個道具對打，而且還打得挺像。」因有了《孔雀王子》等片的經驗，九十年代的藍乃材亦再與日本公司合作《衛斯理之老貓》（1992），那些外星怪獸模型與日本特技人員負責的貓狗大戰道具，為香港的特技片歷史寫下重要一頁。

　　而拍攝經年的《衛斯理傳奇》終於趕在 1987 年的賀歲檔期上映，許冠傑、王祖賢飾演著名的衛斯理與白素。特技鏡頭在章國明、泰迪羅賓、姚友雄的設計下，機械巨龍活靈活現地在天空飛翔，泰迪羅賓在「威哥會館」解釋：「那條龍搞了我兩個月，龍頭已經佔了八尺的也有、整條龍有十二尺長的也有。長的那條龍，其實是將一個火車模型倒轉來拍，是我跟章國明去構思，他拍攝特技鏡頭是很有判斷能力的。我弄了個平台約三尺高，這個木框上面鋪了白布，然後再在上面鋪滿綿花。在綿花中間做一條

藍乃才導演的《原振俠與衛斯理》是真正第一部衛斯理電影，正牌衛斯理倪匡先生亦在序幕出現，片中大搞血咒、大戰骷髏等土法特技，娛樂性豐富。至於《衛斯理之老貓》則由李子雄飾演衛斯理，伍詠薇演白素。左圖為《原振俠與衛斯理》電影劇照、錄影帶，以及《衛斯理之老貓》電影大海報（右圖）。

迂迴的火車軌，接着放那火車模型上去車軌上，那火車的背面當作是龍的爪，那架火車的車頂就變了那條機械龍的肚，然後那些乾冰就會游來游去，拍的時候將攝影機倒轉，那個地下就會像上了天上，就會看到一條龍在天上浮游。在空中轉動我覺得真的要將整件事解決，我不是抄襲人家，真的是自己想通。」

黃志強導演亦在 1983 年炮製了充滿未來風格的《打擂台》，帶來不一樣的視覺效果，王龍威飾演的主角被七色毒針所傷後，所用的奇異健身式復原訓練又或是徐錦江的光頭泰拳高手造型，盡顯廿一世紀的蒼涼廢墟感，亦滲有日本漫畫的表現手法。另有一部很少人提及的電影《最後一戰》(1987)，盧堅導演嘗試將故事推到 2025 年之後，說一間石礦場為維持生產能力，用違禁藥物令員工長期超時工作。同年的《小生夢驚魂》也想出苗僑偉演的男主角可隨意進入其他人的夢中，令他成為醫生（朱寶意飾）的研究對象，苗亦可走入精神病人的夢中，研究他們的病發原因，結局更將其超能力運用在現實生活，用來對付演魔警的周潤發。

香港的科幻類型電影中，女性角色有時相當重要。在《鐵甲無敵瑪利亞》中，徐克嘗試女性主導的科幻片，由他與岑建勳、梁朝偉演出懷才不遇的失敗者，將葉蒨文塑造成科幻片先驅《大都會》(*Metropolis,* 1927)的瑪利亞及分飾英雄黨的領導瑪利亞，現實與機械的瑪利亞均是片中屬害角色。九十年代的《女機械人》(1991)更集合香港的葉子楣、日本的青山知可子、台灣的許曉丹等性感女星，將性感、動作雙劍合璧。

但在香港的未來風格影片中，較成功可能只有 1993 年由杜琪峯、程小東聯合導演的《東方三俠》與《現代豪俠傳》，由三大女星在不明時空對抗想重建帝制的變態魔王。在男性也束手無策的情況下，女版蝙蝠俠梅艷芳在港版葛咸城，與兩位改邪歸正的女殺手楊紫瓊、賞金獵人張曼玉對抗大魔頭（任世官飾）。三位女星比片中的男星更加爽朗成熟，梅艷芳在丈夫面前會隱藏實力，扮作小鳥依人，但一戴上面罩化作女黑俠，

就比任何男性也要狠。張曼玉的粗口喜歡講就講，作為賞金獵人的她更是我行我素。
來到續集《現代豪俠傳》，故事由正邪之爭變為政治恐怖襲擊，更變成沒有乾淨水源的
末世時刻。金城武演的帥哥宗教人士講仁義卻是第一個被殺，格局也較第一集來得悲
涼，較中性的楊紫瓊與其他男角逐一犧牲！

穿越時空三百年

周星馳：「你唔係話許文強同丁
力嗰個咁嘅上海市吓話？」
吳孟達：「係啦，不過許文強尋
晚俾人打死咗啦！」
周星馳：「琴晚嗰集咋吓話！」

周星馳＆吳孟達＠《賭俠 II 上海灘賭聖》

　　穿越時空的橋段在七十年代的國語片已開始出現，不過多數是用於神仙下凡的童
話式電影，像《孫悟空大鬧香港》（1969）豬八戒不小心打破寶鏡，畏罪逃往香港，孫
悟空師徒則要捉拿八戒返回天堂歸案。邵氏女星李菁也拍過兩部同類影片，《仙女下
凡》（1972）與《神化外母古惑妻》（1975）分別說她演的七仙女與狐仙因嚮往凡間生活
而偷偷下凡，從而與現代人結為眷侶。另一部譚炳文演的《遊戲人間三百年》（1975），
雖然不是穿越，但故事是一個清朝人因緣際會下長生不老，並得到取之不盡的財富，
生存到三百多歲，想自殺又死不去，痛不欲生。

　　八九十年代的穿越港片，主要也是從荷里活電影或日本動畫中取得靈感，八十年代紅極一時的《時光倒流七十年》（*Somewhere In Time*, 1980）、《未來戰士》、《挑戰者》（*Highlander*, 1986）、《冰人四萬年》（*Iceman*, 1984）與《回到未來》（*Back to the Future*, 1985）都是説古代人像「大鄉里出城」來到現代，或是現代人、未來人想回到過去改變歷史。

　　港產片《補鑊英雄》（1985）也嘗試為香港的過去、現在、未來開一個玩笑。梁普智自導自演一個大帽山藥王鄧三，在香港開埠初期給英國人的相機嚇死，其後化為鬼魂來到現代，遇到自己的曾孫（林威飾）。另一方面，來自未來的女角（葉蒨文飾）又要密謀殺死林威，以拯救香港的未來。影片可能從《未來戰士》中取經，是一部罕見的寓言式喜劇。《急凍奇俠》（1989）則將《挑戰者》與《冰人四萬年》糅合為動作喜劇，元彪、元華是敵對的師兄弟，帶着他們的高強武功由明代冰封到現代。由幕後的霍耀良與麥當雄合作，將古代的動作錯配在現代處境，從而玩出頗多神來之筆，像元彪在馬路上騎馬、元華在不同的車頂縱橫交替，而張曼玉的粗豪妓女跟元彪的戇直大俠的配搭，亦搞到笑料百出。

　　其後中港合作的《秦俑》（1990）票房大收二千萬，也促使香港突然出現頗多穿越電影，但大部分也是喜劇。如《出土奇兵》（1990）與《天地玄門》（1991）將《倩女幽魂》、《殭屍先生》的模式混合穿越題材。《出土奇兵》的古代衙差（秦煌、廖啟智飾）被捉妖大師（馮淬帆飾）作弄，誤吞雪丹而冰封五百年，為的是要對付千年蝙蝠精，當中又加上倪雪演的善良女妖被蝙蝠精控制。而《天地玄門》則找來王祖賢、林正英擔綱演出，大戰扶桑鬼王，當時的著名配角演員成奎安與黃一山則飾演林正英的徒弟，齊齊穿越現代，古代居士林正英一出現就在拍電影的片場，也相當幽默，另外黃秋生也有忘我的露股演出。

《漫畫奇俠》電影講述清朝康熙家臣（吳大維飾）、小公主（陳卓欣飾）及殺手血魔穿越來到現代，而跟其他影片較不同是，吳大維等人會說回國語，可能較接近史實。軟硬天師林海峰、葛民輝當時成名不久，片中他們與童星陳卓欣有一段溫馨感情，還大唱軟硬天師當時的流行金曲《食嘢一族》。圖為《漫畫奇俠》鐳射影碟。

　　文雋導演的《漫畫奇俠》(1990) 則較特別，集合電台、漫畫的頂尖人物齊齊合作。首先吳大維的造型設計邀得著名漫畫家馬榮成設計，而演員陣容集合王祖賢、軟硬天師、樓南光，以及鄭丹瑞率領的太極、Echo、劉美君、許志安等一班青春歌手組合的管弦樂團，更找來倪匡先生以衛斯理的姿態現身，加上大紅的葉子楣、張堅庭客串演出，娛樂性相當不錯。

　　1993 年還有《超級學校霸王》講未來的「飛龍特警」來到現代，保護張衛健演的余鐵雄大法官。當時得令的三大天王加上《未來戰士》的橋段、電子遊戲《街頭霸王》的人物，主要是想達到暑期學生喜愛的賣座娛樂片目的。荷里活同年有一部片叫《幻影英雄》(*Last Action Hero*)，故事說一個年輕人去戲院看戲，憑着一張神秘戲票進入銀幕，與阿諾舒華辛力加 (Arnold Schwarzenegger) 一起對抗大反派。而其實這部戲出現之前，香港的經典電視劇、電影已被不同的導演用作穿越的場景中，曾經叱吒風雲的《如來神掌》(1964) 亦要重出江湖。《摩登如來神掌》是眾多部重拍版中較聰明的一部，他將如來神掌、七旋斬、天殘腳搬到來現代，與劉洵飾演特異功能高手嚴真切磋。

　　而《摩登如來神掌》亦是永盛與王晶絕少參與的「I 級」電影，雖然片中仍有一些吐痰、食「大還丹」的場口，但已算是老少咸宜的娛樂大作。電影擅用了穿梭時空的橋段，將王祖賢演的雲蘿公主變成學貫中西，懂外語、現代服裝設計、焗 Pizza 的絕色佳麗，又用了王晶在電視節目《歡樂今宵》時代所學的「惡搞」流行廣告技倆，「卡樂B 波浪創新意」、「可口可樂無可擋的感覺」，這些對白想不到連台灣觀眾也照單全收！《摩登如來神掌》亦「打正旗號」惡搞《如來神掌》，當然很多招式與人物像雲蘿公主、小蠻也屬全新創作，而元華飾演的天殘腳也不同於《如來神掌怒碎萬劍門》石堅叔的奸角，威力大增百倍，而電影特別之處應是找來「正版」龍劍飛曹達華出山，客串演陳百祥的老爸古蛇，向《如來神掌》致敬。

《新難兄難弟》混合了西片《回到未來》的橋段，當年聲勢甚猛，筆者當年也是因為看了該片以及《92黑玫瑰對黑玫瑰》，才去發掘粵語片的歷史。《新難兄難弟》中梁朝偉、梁家輝演的一段父子情也是焦點所在，加上該片安排在聖誕檔期上映，更添一分溫馨夢幻的感覺。圖為《新難兄難弟》的大堂劇照與宣傳劇照。

　　另一部經典的粵語長片《危樓春曉》（1953），也被陳可辛、李志毅拿來放進《新難兄難弟》（1993）並將《回到未來》的橋段混合其中。該片更找來荷里活特技人員將梁家輝、劉嘉玲變成老伯、肥婆，從而增加話題性。《新難兄難弟》雖則與《回到未來》的劇本相當雷同，幸而它把故事背景放在四十年前的粵語片年代，對觀眾與電影人而言都有親切感。

　　八十年代的電視劇是大家的集體回憶，有兩部喜劇也嘗試將經典電視劇人物重現觀眾眼前。《賭俠 II 之上海灘賭聖》中，周星馳演的賭聖便 Crossover 電視劇《上海灘》的丁力一起拯救上海市。導演王晶不停強調「呢齣係《上海灘》啦吓話」、「琴晚嗰集咋吓話」、「我返到去一定話俾所有嘅人聽，真正嘅丁力係比電視機嗰個更加靚仔嘅！」讓觀眾代入周星馳，與電視劇的經典人物在同一時空相遇，實現電視迷的夢想。

　　另一部是柯受良導演的《正牌韋小寶之奉旨溝女》（1993），找回梁朝偉重演其成名劇集《鹿鼎記》（1984）中的韋小寶，更乘搭貌似茶煲的穿梭輪為好友康熙（由劉德華改成湯鎮業飾演）來現代香港尋找真命皇后。梁朝偉時隔約十年再演韋爵爺，仍是活力充沛，與未來小寶張衛健（2000 年演《小寶與康熙》）一拼喜劇功力，算是平分春色。不過柯受良用性喜劇方式處理，雖則仍算趣怪抵死，不過很多地方就略嫌粗鄙，未能做到樂而不淫。

　　綜觀香港的穿越喜劇電影，劉鎮偉導演可算是玩得最得心應手的一位。雖則時間不斷循環這橋段，在荷里活的《偷天情緣》（*Groundhog Day*, 1993）已出現過，不過「神經刀」的劉鎮偉導演仍將這題材玩到出神入化，更創作出兩部《西遊記》（1995）、《超時空要愛》（1998）、《無限復活》（2001）等幾部出色的穿越喜劇。《西遊記第壹佰零壹回之月光寶盒》與《西遊記大結局之仙履奇緣》差不多已公認為周星馳在演技上的最佳作品之一，劉鎮偉將周星馳化作情深款款的至尊寶與孫悟空，周旋在白晶晶與紫霞

《賭俠II之上海灘賭聖》中讓周星馳演的賭聖進入時光隧道，回到過去，更將九十年代的手提電話帶了去1937年的上海，不過接收時靈時不靈，賭聖亦憑着《逃學威龍》的黃局長即場教授，用猴子偷桃大破日本軍的霹靂追魂鎖，橋段着實精采。圖為《上海灘賭聖》鐳射影碟。

仙子的宿世姻緣。至尊寶以為自己深愛白晶晶，命運卻要他返回五百年前遇上紫霞仙子。至尊寶對兩個女子的感情矛盾，以及對究竟誰是真愛的模稜兩可，就像劉鎮偉自演的菩提子所說「呢段感情先至最攞膽」，而這段感情關係又與至尊寶肯不肯承認自己是孫悟空又互相關連。另外二當家吳孟達與春三十娘藍潔瑛的感情由產生愛慕到兩人生離死別，應該只佔《月光寶盒》不足二十分鐘，不過這段故事幽默抵死之餘，又做到感人至深，劉鎮偉劇本中每項細節安排，令觀眾驚嘆其構思之精密。

而劉鎮偉在離開影壇的一先一後，再玩出《超時空要愛》與《無限復活》兩部時空穿梭的愛情喜劇。兩片所說的愛情觀也有點類似，就是大家在交往前先一絲不掛或者先性後愛的「禽獸愛情觀」，然後才慢慢發掘大家的優點。兩片穿越的時空也由《超時空要愛》的三國時代，再到《無限復活》的三日內，可謂一部比一部進步。而兩片的配角也是相當絕核抵死，李綺虹、劉以達盡顯黑色幽默之餘，劉鎮偉亦發掘出奧斯卡最佳男配角關繼威的喜劇才華！

男人變弱者的小男人前傳

> 「我要打破呢個傳統，結婚之後
> 你要跟我姓，你叫做梅曾灶才，
> 死咗之後呢就叫做梅門曾氏灶才，
> 係咁多！」
>
> 梅艷芳 @《開心勿語》

　　七八十年代的香港電影可算是「男人大晒」，不過也出現了幾部港產喜劇，罕見地將男人的地位貶低到一個楚楚可憐的地步。一向「大男人主義」旺盛的新藝城，意外地在《我愛夜來香》(1983) 大玩「我是女人」的間諜喜劇。電影中林青霞飾演美艷高貴的天字第一號艷虹，片中所有男人也是要聽命於她。「我是女人」是間諜間的暗語，電影無論小女孩或滿面鬍子的軍官也要高呼「我是女人」來表明自己的立場，結果連片中最大男人的肥雞局長（秦沛飾），也要被逼做其「女人」，幽默得來又令男性自卑到極。

　　同年梁立人監製的《小生作反》(1983) 也是部頗瘋狂的男女顛覆喜劇。故事說2000 年男女關係惡劣，婦解運動蓬勃發展，男性尊嚴慘遭踐踏。男人這名字已變為「蝕本貨」，片中更成立了「防止虐夫會」保護被太太毒打的男性。女人在未來社會才是權威，沒人再敢說女人的壞話，「婦解協會」更將粗口「佢老母」改作「佢老豆」！電影的頭段開得不錯，鄭則士飾的老公被老婆將傳呼機置入身體內要隨傳隨到，以及「防止虐夫會」為被老婆經濟封鎖的男性開設私人戶口等橋段，可惜之後劇情卻過份胡鬧沉悶，浪費了一個好題材，有點可惜。

　　翌年鄭則士自導自演的《失婚老豆》，則是較成功的小品喜劇。鄭則士演極度女性化的住家男人，家頭細務煮飯超市買雜貨樣樣做足；曾志偉演的則是超級自私的大男人，除了自己就人人都罵。一個被妻子拋棄，一個妻子與其他男人通姦，兩個各走極端的男人，卻成了同屋共主。而曾志偉的鄰居卻全是性工作者及情婦，細心溫柔的鄭則士明白妓女們的苦處而跟大家結成好友，反而曾志偉卻對妓女們充滿歧視，其後在鄭則士的教化後，曾才放下成見。鄭則士的劇本高度幽默之餘，片中亦少有地以男性的角度去同情女性的處境，而描寫親子關係也有其溫馨自然的一面，是八十年代香港罕見的其中一部溫情喜劇。

　　1986 年在《兩公婆八條心》這部內含三單元的電影中，首篇故事〈龍的種〉便類似《小生作反》，但可能篇幅較短，處理得較為精準。電影同樣是女尊男卑的社會，女人是主外的一家之主，男性當家庭煮夫。電影幻想生兒育女也要採用精英制度，除了要配給才可得到一兒半女，更要用成功人士的生殖細胞來培植良好的試管嬰兒。片中的曾志偉為了擁有自己的兒子，在科學家（古嘉露飾）的幫助下，將胎兒移植到自己的身體繼續繁殖。雖然男人生子這橋段在七十年代的荷里活喜劇《公子有喜》（*Rabbit Test*, 1978）已出現過，不過〈龍的種〉的未來奇想及母系社會也有其前衛及趣味之處。

　　而在《開心勿語》（1987）中，演主角的曾志偉為了向前女友（吳君如飾）示威，誓要征服梅艷芳演的兇惡女子為妻，更要早於前女友一天擺酒結婚。電影將張艾嘉在《最佳拍檔》（1982）「差婆」式的強勢女性形象再升級，梅艷芳作為不需要男人照顧的獨立女性，卻被情竇初開的妹妹們暗中催婚；曾志偉則為了對付阿梅的一連串攻勢，求助於霍耀良演的阿姆。阿姆長期被惡妻（梅愛芳飾）欺壓，卻幻想出「御妻三十六招」授予曾志偉。電影最後雖然仍以曾志偉成功娶得梅艷芳為妻，但背後兩人原來已約法三章，梅在外扮作出一切大小事務由曾作主，在家中就由梅作一家之主。

結語

　　筆者於本章中寫的所謂邪典、怪奇電影，可能大家也覺得不算很 Cult。《八仙飯店之人肉叉燒包》(1993)、《伊波拉病毒》(1996)、《機密檔案之烏鼠》(1993)、《血戀》(1995) 這些充滿血腥暴力、性愛元素，在觀眾心目中才叫 Cult 片，不過 Cult 的定義在今天可能也有不同的解釋。

　　香港的 Cult 片題材，其實也包羅萬有，前文說的桂治洪導演除了鬼怪題材，還有一部《洋妓》(1974) 也是古靈精怪，講述一班外國金髮女子流落中國，竟被逼當上古裝娼妓，穿上古裝服飾訓練中國功夫，更要大灑鹽花。香港奇特的題材其實也著實不少，而當時的導演們也沒理什麼是 Cult，只是想將有趣的元素放進電影中，往往交出意外驚喜。反而近年有些導演擺明車馬拍攝的 Cult 片，卻不及七八十年代一些導演漫不經意的創新意念，以往的電影反而更令今天的觀眾大開眼界。

天生港片狂

威哥漫談港產片潮流

威哥（袁永康） 著

責任編輯：梁嘉俊
裝幀設計：Thomas Yuen、高林
排　　版：時　潔
印　　務：劉漢舉

出　　版　非凡出版
　　　　　香港北角英皇道 499 號北角工業大廈一樓 B
　　　　　電話：(852) 2137 2338　　傳真：(852) 2713 8202
　　　　　電子郵件：info@chunghwabook.com.hk
　　　　　網址：http://www.chunghwabook.com.hk

發　　行　香港聯合書刊物流有限公司
　　　　　香港新界荃灣德士古道 220-248 號
　　　　　荃灣工業中心 16 樓
　　　　　電話：(852) 2150 2100　　傳真：(852) 2407 3062電
　　　　　子郵件：info@suplogistics.com.hk

版　　次　2024 年 7 月初版
　　　　　© 2024 非凡出版

規　　格　16 開 (210 mm×160 mm)

ISBN　　　978-988-8862-69-6